霓虹黯色

香港街道
視覺文化記錄

郭斯恆———

著

目錄

香港曾被譽為「東方之珠」，其五光十色的夜景令香港人引以為傲，而霓虹招牌更是當中的助燃劑，實在功不可沒。過去香港旅遊協會亦常以維多利亞港兩岸的夜景，以及城市化步伐的急促發展下，街道上的霓虹招牌作為特色，來推動香港旅遊業。

此外，霓虹招牌也屬於流行文化的重要部分，例如在八十年代後期，本地樂隊「達明一派」就以街道場景及霓虹招牌作背景拍攝歌曲《今夜星光燦爛》的 MV。而同樣活躍於八十年代的西方流行歌手大衛寶兒（David Bowie），在其歌曲 Fashion 的 MV 中，也以香港的霓虹招牌作為拍攝背景，反映

八十年代現代都市經濟起飛等，也逐漸從我們的記憶中消失。霓虹招牌的出現不單為顧客和商戶提供功能性的覓路導引和宣傳作用，更重要的是建構獨有的香港街頭視覺文化，豐富社區的歷史記憶，從而增加對社區的歸屬感。霓虹招牌的出現與消失，反映著香港社會經濟、街道生態、空間文化、社區記憶及庶民生活的轉向。時至今日，霓虹招牌的視覺文化已日漸黯淡，要如何作保育已迫在眉睫。

「霓虹黯色」是香港理工大學設計學院之信息設計研究室（Information Design Lab）的霓虹招牌研究專案之一，此項研究由二○一五年八月展開，研究團隊從尖沙咀徒

和紙醉金迷下的花花世界。與此同時，街道和霓虹招牌亦成為本土黑幫電影的重要場景之一。但時至今日，在街上的霓虹招牌已買少見少，晚上街道的霓虹光芒也變得凋零冷清。

自二○一○年屋宇署實施「招牌清拆令」以來，多個不向「時至今日，霓虹招牌合規格和存在危險的霓虹招牌已遭到拆卸或要求更改以符合新規例。加上近來商舖租金大幅飆升，促使更多老店結業。一時間，一些具有特色的霓虹招牌，例如觀塘的「雞記蔴雀」招牌，油麻地「春和堂單眼佬涼茶」和西環「森美餐廳」

步走到太子，途經佐敦、油麻地、旺角，踏遍十五條主要馬路和四十多條街道，為霓虹招牌作記錄。除此之外，研究團隊也走到銅鑼灣、灣仔、深水埗、九龍城、荃葵青和西貢等地，記錄了超過四百多個霓虹招牌（這個現存數目應會一直減少）。團隊會透過實地攝影記錄還未拆卸的霓虹招牌，好讓讀者能從照片中窺探各行各業招牌的特色，以及當中呈現的視覺文化、美學特色和傳統工藝，並從中了解招牌如何建構香港街道想像和消費文化。

這本書是《我是街道觀察員──花園街的文化地景》的延續，就是微觀香港街道，從而細讀我城的庶民生活和視覺文化的變遷。而本書看似是觀察一些鮮為人知或被人所忽略的議題，但這類以街道觀察或城市觀察學的研究題目並不新鮮，早於八十年代末，日本研究學者大橋健一已在香港的不同地方記錄霓虹招牌，並跟呂大樂教授在一九八九年編寫了《城市接觸──香港街頭文化觀察》。大橋健一是一位文化人類學和都市民族誌學者，早年已在香港街道進行觀察，以及記錄香港人眼中看似平平無奇的日常東西，例如垃圾桶、招牌、土地神主牌、露宿者的紙皮屋、晾衫架、報紙攤檔及僭建的住宅花籠等。在他的眼中，這都是關乎人類在城市中的生活百態和習慣風俗，是反映人與城市互相共生和彼此適應的有趣議題。近年，坊間也有類似的書種，例如由日文書翻譯成台版的《路上觀察學入門》，都是從觀察街頭的日常物件和事物，來反映六十年代的東京在城市發展下，人們追求現代城市生活的種種生活面貌和轉變。

總的來說，本書是以霓虹招牌研究的專案為本，從中觀察和分析霓虹招牌的視覺美學，再透過招牌類型帶出每區的消費模式，並探討霓虹招牌如何豐富我們的街道空間故事，並對社區產生歸屬感。最後，希望藉著此書能給予喜愛街道文化的讀者朋友，提供更多角度的思考和閱讀我城的可能性。

第一章 ——

霓虹城市

1.1 霓虹招牌消失了，與你我何干？

二○一八年初，各方媒體傳來「麥文記麵家」要拆掉屹立多年的霓虹招牌的消息，在知悉此事後，我的心裡火熱如螞蟻在熱窩跳動，因它不單純是我的童年回憶，亦是這區的地標。過去每次午飯途經這裡，都會刻意走來看一看它，就好像探訪一位熟悉已久的老朋友一樣，見了就心安。

雖然以往時有聽聞有霓虹招牌被拆卸，例如觀塘的「雞記蔴雀耍樂」、深水埗的「信興酒樓」、中環的「羅富記粥麵專家」和西環的「森美餐廳」等，但在情感的連繫上，總沒有這次那麼深刻。後來，

從媒體上得知，M+博物館不打算保留「麥文記麵家」的霓虹招牌，但這個招牌很有價值，招牌字體和設計亦十分難得，應要盡可能保留。當時距離拆除令的死線只餘下兩個星期，我輾轉聯絡到麵家的聯絡人，並嘗試說服麵家將招牌捐贈給設計學院作收藏和研究之用；而同時間，我也聯絡設計學院的相關部門和同事，研究是否有空間收藏這個巨型的招牌。之後學院回覆：在技術上和空間上，可以作短期展覽，但由於學院的空間有限，若作長期收藏是不可能的。至於麵家方面，聯絡人也回覆了，對

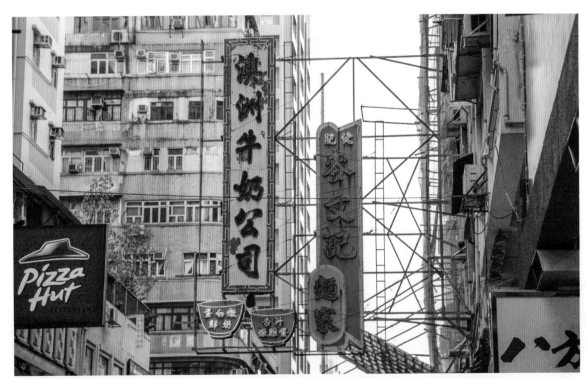

在佐敦白加士街屹立六十年的「麥文記麵家」霓虹招牌，早已是這區的地標；但隨著招牌拆卸，它只能成為集體回憶。

工人卻不耐煩的對我說：「我拆了這個招牌，送去堆填區，與你何干？」

工人將「麥文記麵家」招牌拆卸弄碎，以便運送到堆填區。

於捐贈招牌給予設計學院的意向是正面的，但要求學院承擔一切拆卸、運輸、相關的保險費用，以及需要聯絡警方安排封路等。再經過多番聯絡、商討，在資源有限的條件限制下，最終我還是不得不放棄保留這個招牌。

猶記得當天我仍未放棄跟拆卸招牌的工人遊說，就算是拆下來的一小片，我都願意收留，但工人卻不耐煩的對我說：「我拆了這個招牌，送去堆填區，與你何干？」我明白工人將拆卸下來的招牌送去堆填區是他們的責任，但招牌就這樣被送去堆填，不是太可惜了嗎？何不將它好好保留，來作為日後教育或保育香港文化之用，這不是更好的選擇嗎？可是工人最終還是將招牌拆毀，然後驅車離去。

之後數天，工人的這句「招牌拆了，與你何干？」一

直在我的腦內縈繞，令我一再思考我所做的是為了什麼？我們成長的一部分，是長久以來我們對這熟悉的地方所產生的情感依附和記憶積累。那為何那麼緊張要保留一個招牌？為什麼要記錄和研究招牌？就是為了單純滿足於追憶我的童年回憶嗎？還是為了更深層的意義呢？有人慨嘆城市步伐發展急速得不近人情，扼殺了小店的生存空間，割斷了人與人之間的生活脈絡，並拆毀了傳統的視覺文化；但亦有說城市不是要不斷進步嗎？舊的不去新的不來，改善生活有什麼不好？城市和街道乾淨整齊不是更好嗎？

事實上，拆掉幾個招牌是不會影響我們的生活的。那霓虹招牌究竟為何值得保育？要回應以上問題，還是要回歸基本，就是霓虹招牌對社區能產生什麼作用？它對我們自身和本區居住的人有什麼價值？於我而言，它有助於人對地方產生歸屬感和安全感，因為它是屬於自己的感覺。

首先，我們要知道地方的記憶。地方是指一個特定的場域，它可以是一整個城市或城市裡的一個小地方，例如商場、住所、公園或街道等。人在建構地方，反過來地方亦建構人的生活、文化、身份和歷史。這些既獨特且豐富的場域，是我們感情的依歸，亦成為我們生命的一部分。

根據 Chen, Orum and Paulsen（2013）指出，地方的功能、使用和存在所提供的首要作用就是讓人可以賦予地方意義。這個意義包括對地方的記憶，這記憶不論是從初次經驗，或是從街坊講述的民間故事，或是從書本上的歷史記載。地方意義也可以出於個人的感覺和經驗，例如老街坊多年來經常到區內一間酒樓用膳，酒樓的霓虹招牌每到黃昏便亮著，他們便會朝向亮著的霓虹招牌前往，並相約在酒樓飯聚。他們的日常生活，跟這間酒樓和街道上的霓虹招牌交織成個人的經歷。現在酒樓作為一個地方場域，連帶其所屬的相關事物如酒樓招牌，提供予老街坊不一樣的個人感情和記憶。透過多年的個人感情對地方的參與和事物的依附，使這地方的意義更為重要，並得以強化。

**我們失去的，
並不是單單一塊招牌，
而是失去了招牌背後所帶出的地方意義。**

人經常對地方和事物產生情感上的依附，就是說人會對特定的地方或事物產生情感的感。在某種意義上，對地方存有歸屬感是一種更深層次的心理和情感上的緊密關係。

當城市發展要移除一些舊區再重新發展的時候，連帶多間舊商舖和招牌也要拆掉，成為我們的生活日誌和重要場所。Jane Jacobs（1961）認為情況就像觀塘裕民坊一帶被重新規劃一樣，人對地方的意義、依附、記憶和鄰里的緊密關係隨之被剪斷、撕裂和打破。強勢的城市發展拆毀人際網絡，最終老街坊失去了對社區的情感依附（Emotional Attachments）和社會網絡（Social Networks）。當媒體傳來「麥文記麵家」霓虹招牌要拆掉的消息，我們失去的並不是單單一塊招牌或童年回憶，而是失去了招牌背後所帶出的地方意義，就是一眾老街坊或居住本區的人對地方或社區多年積累的情感依附所產生出來的身份認同、歸屬感和安全感。

聯繫。這種情感依附是經過長時間且重複地與地方和事物作出不同正面的互動行為，就是當我們為著自己生活時，地方可以為了鄰舍之名而強化鼓勵市民之間的行為和活動，鞏固社區文化特色，保障市民及財產。在對於地方的依附研究中，Marc Fried（2000）和Alice Mah（2006）學者發現貧窮或勞工階層的市民對地方的情感依附特別深厚，因為貧窮的小市民資源十分有限，所以必須依賴各街坊鄰里守望相助。守望相助也經常被形容為「依附」，就是人與人之間的互相依附和對地方的依附，從而對居住的地方產生一種歸屬全感。

1.2 對香港霓虹招牌的反思

《向拉斯維加斯學習》（*Learning from Las Vegas*）在一九七二年出版，由 Robert Venturi、Denise Scott Brown 和 Steven Izenour 三位學者合著；之後，在一九七七年推出修訂版。這本書以建築作為語言來代表形式和觀念，以進一步探討建築的更深層意義。書中作者們所關心的建築物的其中一項，就是巨型廣告招牌和標誌物，它們既充滿視覺符號和象徵意義，亦豐富了當地的建築語言。

拉斯維加斯原是沙漠中的綠洲，當城市化不斷擴展，就連這片綠洲也發展成娛樂旅遊

區。拉斯維加斯所代表的不只是美國，甚至是其他發達社會中產階級樂而忘返的代名詞。這個地區除了賭博、娛樂和購物等高度鼓吹享樂主義的地方外，也是一個充滿符號和訊息溝通的場域。在上世紀五十年代，Venturi 在耶魯大學建築系創立了研究事務所後，與一班建築系學者及二十多位學生進行了一項建築與空間文化的研究項目，他們用上多個月時間在拉斯維加斯進行實地考察和研究，在考察過程中，他們觀察不同建築物，例如酒店、賭場、加油站、招牌、餐廳、牌廣告招徠，使旅客在駕駛途中也可以看到相關的訊息。而 Venturi 也認為拉斯維加斯

別關注建築與當地文化及空間這三者之間的關係。Venturi 研究的範圍主要圍繞拉斯維加斯的國道 66 號公路，又稱「賭城大道」（Las Vegas Strip），跟兩旁的建築物，以及人與建築物所產生的關係。

事實上，每逢週末及假期，許多美國人都愛駕著私家車來到拉斯維加斯，由於拉斯維加斯大多數賭場和酒店也遠離國道 66 號公路，所以在公路上會有很多大型耀眼奪目的霓虹招牌廣告作招徠，使旅客在駕駛途中也可以看到相關的訊息。而 Venturi 也認為拉斯維加斯的符號招牌比建築物本身更為

Venturi重申符號主導了空間，單純的建築形式本身是遠遠不夠的，因為空間的意義和關係是透過符號而不是透過建築形式來聯繫和創造的。

都應一樣，是一體形成的，但重要。

Venturi認為建築已成為了一種訊息傳達的載體，人們關注建築物所傳達出的訊息，而不是建築物本身。他認為建築是語言和符號，語言是跟文化有關的，而語言亦有象徵意義，也涉及其曖昧性和複雜性，總不能以單一風格來呈現。從拉斯維加斯的觀察，Venturi認為建築的裝飾應富有複雜和矛盾、隱喻和意涵。就好像拉斯維加斯的霓虹招牌，白天跟晚上的視覺表現是不一樣的。Venturi觀察到大部分拉斯維加斯的賭場內裡都是一樣的，但外部卻加了很多象徵性意涵的招牌或標誌物，每當晚上它們會化身成不同的視覺刺激，例如人面獅身像、火山和巴黎鐵塔等，來吸引遊客。

Venturi所提倡的後現代主義建築就是「裡外不一」。他主張「外在裝飾」(Decorated Sheds) 的建築理念，就是在建築的空間和結構體系上獨立地運用額外裝飾。他認為一個店子裡面只是一個空間而已，而外在要怎樣表達這建築的內容，並不需要

在現代主義建築的理念中，追隨者認為建築的裡外

把這個建築設計的樣子呈現得一模一樣，而是透過一個「外在裝飾」如招牌或標誌物將訊息呈現，這便可賦予了這個建築意義。Venturi認為建築是符號的場域。

Venturi視拉斯維加斯的城市產生一種更現實和更貼近生活的表現。所以他強調霓虹燈文化，他認定裝飾主義在後現代建築中扮演著一個重要的角色。他認為建築師不應忽視社會中各種各樣的文化特徵，應該好好充分吸收當前各種文化現象和特點，把這些特點放在建築設計之上，才可豐富建築的理念。Venturi從拉斯維加斯的建築中，看到了象徵性、符號性的示範，從城市外部到內部的各種建築物，從巨型的廣告招牌到爭妍鬥麗的霓虹招牌，拉斯維加斯體現出一個充滿動力的溝通系統與建築秩序。建築物作為語言向大眾傳達訊息，整個拉斯維加斯利用複雜空間符號作為訊息交流系統的新建築形式設計，在這裡，標誌物比建築物更重要。

Venturi認為建築就是富有符號的場域。

Venturi視拉斯維加斯為溝通（Architectural Communication）現象作主要研究目的，他強調「空間中的符號」(Symbol in Space) 的影響往往大於「空間中的形式」(Form in Space)。在他的維加斯案例中，「重符號輕建築」(The Big Sign and The Little Building) 是王道。觀察者、旅客或駕駛者在公路上會先被這些標奇立異的酒店或賭場的巨型廣告招牌深深吸引，而建築本身則變得次要，他視這些建築風格與符號的結合為「反空間」(Antispatial) (Venturi et al., 1977: 8)。所謂「反空間」就是將建築視為溝通(Communication)，而不在於空間；在建築和地域上，溝通主導空間作為主要元素。

對於霓虹招牌，Venturi視其為符號的一種而並不單純是延伸物，在他眼中，霓虹招牌是作為建築物「外在裝飾」的一部分。作為符號作徠或訊息傳達，Venturi認為如果沒有了招牌，拉斯維加斯這個地方的意義便不存在。

Venturi再進一步指出，霓虹招牌使建築成為溝通媒介，招牌上的影像、為溝通媒介，招牌上的影像、公路上的巨型招牌廣告通過其圖案和文字傳達出特定的訊息，展現建築的內容和人的活動，形狀、影像的輪廓、特定的位置、多樣的形態和圖形的活動，也是城市和街道的一種視覺語言展示場域。拆掉了，也就是擦去了我們多年來對社區的訊息交流、符號意義和社區記憶。

昔日霓虹招牌不單為城市街道增添視覺刺激和生氣，也為街道添上意義，更重要的是編織庶民的生活經驗。但反思今天的香港，當多個霓虹招牌拆掉後，我城的街道景觀變得黯淡單一乏味；昔日的「東方之珠」，已步入一種孤寂無精打彩的城市面貌。

1.3 霓虹招牌作為城市的意象

著名城市規劃學者 Kevin Lynch 於一九一八年在芝加哥出生，畢業於加州麻省理工大學，主修都市規劃。過去三十多年他在此建築學系教書和從事與城市規劃相關的研究工作。Lynch 的研究著眼於城市空間如何影響人的感知、移動和存在，從而規劃出更理想的城市生活。

Lynch 的成名著作《城市的意象》（*The Image of the City*）提到城市人對自己所居住的城市有著長久的情感連繫，而對於自己的城市意象或印象，也是從回憶和意義產生出來的。當人走在街道時，人會利用不同的感官感受身邊的一切事物，把這些感知綜合起來，也慢慢地構成人對城市的印象。所以，城市人越能清晰確切地表述當中的城市意象和故事，代表著人越能投入城市生活和認知城市結構。

在整個研究中，Lynch 剖析美國人對當下城市的一些「心理圖像」（Mental Image），而從而了解美國城市所呈現的視覺特質（Visual Quality），特別是對城市景觀的「清晰度」（Clarity）或「可辨性」（Legibility）等相關特質。Lynch 認為好的城市意象，必古以來，人類有整理和辨識身邊環境的需求，以提升人在活是城市的各部分是否可輕易被辨認，以及當中的脈絡是否被設計一本雜誌，由不同元素和功能組成，當中包括標題、頁面、頁數、內文、圖片和索引等，將這些元素綜合，有助增強雜誌的「可辨性」。

當 Lynch 去研究城市景觀時，不是單純觀察城市本質，將其作為一座物體，而是從了解居住在城中的人跟城市的對話和感受開始，既是互動的，也是從人文關懷出發。自建構成相互關連。情形就好像動上的效率，以及生存機會。須著重「可辨性」，所指的就

> Lynch指出人越是倚賴地標（霓虹招牌）來認定城市結構和作出每天的方向指引，越是對城市空間熟悉及產生安全感。

例如人在城市找路的過程中，能容易辨識當中的環境意象，有助於在街道當中不至於迷失而感到焦慮和惶恐。所以清晰的或「可辨性」高的城市意象，能讓人不費吹灰之力快速找到目的地；它不僅提供找路的資訊，更能發揮一個比城市更廣闊的參考框架、信念和知識的作用。

Lynch 指出，一個有秩序或「可辨性」的城市，可讓人有更多的選擇可能性，而且可獲取更多資訊的起點。他認為若城市有清晰的印象，是增強個人成長的重要基石。因為「可辨性」的城市，除了能提供鮮明的印象，也有其社會角色，因為城市印象能提供大眾交流符號的平台，亦提供集體回憶，增強社區歸屬感，達致情感上的安全感和建立自身與社會和諧的關係等重要養分（Lynch 1960: 4-5）。正如他指出，這種感覺就像回到家一樣，充滿強烈的甜蜜滋味。所以「可辨性」的城市，不單提供安全感，亦能提升人類

Lynch 也提及到「可印象性」（Imageability）。所謂「可印象性」就是在現實世界中的實質物體的特徵和結構，如何在人的心理印象中建構城市意象，不會被簡單化，而是一直延展和深化。現實中的物體或事物具有某種特質能高度誘發人產生強烈的印象。這些特質可能是透過形狀、顏色或排列方式，促使人在思想中，對城市建構出一幅鮮明可辨性高、結構強，且合宜好用的「心理圖像」。

對於 Lynch 來說，「可印象性」也等同「可辨性」，在更深一層次上，也稱「可見性」（Visibility），就是說，物件不只被人看見，它還對人引發一種清晰且強烈的情感觸動。

Lynch 認為一個極具「可印象性」的城市，就是包括外在、不可辨或可見的城市，應具備清晰的形態、獨一無二、引人注目，且吸引人來親身體驗，這種城市對人類感官上的吸引，的經驗深度和強度。

對於如何有助於建構城市意象，Lynch 提出了五種以實體形態為主的元素：通道（Path）、邊緣（Edge）、區域（District）、節點（Node）和地標（Landmark）。在地標的元素上，他指出城市的地標一般是相當清楚和容易確認的實體，例如建築物、標誌、商店及山巒等。他解釋地標就是指在眾多的可能性中突顯出來。在昔日歐洲的城市規劃中，一般較高的建築物都是教堂的鐘樓，人從遙遠的地方都可清晰見到它，這樣就輕易地成了當地人心中的地標。地標的好處就是經常被人用來辨識，並可作為了解當中城市結構的重要線索。

在 Lynch 指出的地標元

素中，我認為霓虹招牌最能反映和發揮地標的功能性，也是建構我城的意象之一。Lynch指出人越是倚賴地標來認定城市結構和作出每天的方向指引，越是對城市空間熟悉及對城市或社區產生安全感。地標的主要特徵就是獨一無二，在某種情況下令人印象深刻，也就是主角與背景形成強烈的對比。如果地標有清晰的形態和表現，就會容易辨認，更容易被當作重要的事物。

Lynch說到作為地標不一定要很大，小也可以成為地標，但它的位置卻十分重要。這位置必須容易引人注意，例如跟視線平行或稍低的建築立面上，或任何交通的轉折處、道路交叉口等要做決定的地方。由此可見，霓虹招牌也可成為地標，因為它的特性就是常放在一些較容易見到的位置。此外，聲音和氣味也可以強化地標的意象；而霓虹招牌在晚上的效果更佳，能讓途人易於察覺和記著它的位置。

由此可見，霓虹招牌可作為Lynch所指的城市意象元素之一，成為了獨特的地標，構成香港城市景觀和街道肌理。

> **對於 Lynch 來説，「可見性」（Visibility）的城市，就是説，物件不只被人看見，它還對人引發一種清晰且強烈的情感觸動。**

另外，地標也可分為普及性和本土性，例如有些地標比較出眾且擁有高認受性，這是因為地標經由旅遊雜誌廣泛報道後已轉化成旅遊景點。但有些地標只有區內居住的人才知道，是屬於區內人共同認定的地標，它或許沒有像旅遊景點般宏偉或出眾，但在本區擁有無可取替的特色和文化意義，就如平平無奇的一塊霓虹招牌也可成為地標，只要它對當區居住的人存有特定意義和記憶。正如 Lynch 指出，如果地標可讓人有所聯想，意象就會更為強烈。Lynch強調，城市意象除了能提供城市清晰的印象外，也有其社會角色，就是提供城市人的集體回憶，增強人對地方的歸屬感，達致情感上的安全感和建立自身與社會和諧的關係。

1.4

霓虹招牌為 Cyberpunk 電影美學大放異彩

哲學家 Gilbert Ryle 的《心靈的概念》（The Concept of Mind）中的一句名言「住在機器中的鬼魂」（The Ghost in the Machine）來諷刺法國哲學家笛卡爾的心物二元論（Mind-body Dualism）。

連環繪本漫畫原創者是日本科幻漫畫家士郎正宗，漫畫於一九八九年發行面世，後來，導演押井守於一九九五年改編並重新繪製拍成動畫電影。押井守重新將未來城市再一次演繹，賦予新的視覺語言，而並不是我們以往慣常看見的以白色和簡約為主調的背景；反之，押井守所描述的未來是幽暗、頹廢、糜爛及髒亂的城市街景。這種依靠高端科技但生活糜爛的，就是高科技低生活（High Tech, Low Life）的科幻未來城市，被形容為是 Cyberpunk，就是一種充滿強烈反烏托邦（Dystopia）及悲觀主義的調子，來暗喻未來的城市狀況。未來人的身軀四肢，可以與機械結合形成新人類，只有人的腦袋不可取替，並能隨意進出數碼世界，在電影中叫「生化人」。

至於如何表演出頹廢和糜爛的城市景觀，相信導演押井守參考了在一九八二年上映的經典作品《2020》（The Blade

荷里活科幻電影真人版《攻殼機動隊》（Ghost in the Shell）在二○一七年三月底上映，令一眾漫畫迷趨之若鶩。

我雖不是漫畫迷，但也曾為這齣在九十年代熱捧的科幻動畫著迷，著迷的原因不單是動漫人物造型鮮明，故事細膩混雜，插畫逼真精細，更驚訝的是，動漫的場景是以當時大部分人覺得不顯眼的香港作為展現未來城市的藍圖，特別是動畫導演押井守用上大量香港的街道和後巷作為不同的場景設定。

Ghost in the Shell 的靈感來源，是參考自二十世紀英國

**兩旁頹廢、荒涼的舊建築物
掛滿了縱橫交錯的招牌，
招牌有如活在深淵裡的植物，
恍似要霸佔最後一丁點城市天空、
爭取最後的空氣和陽光。**

Runner）所呈現的城市場景，就是新舊之間的高度密集垂直城市，還有那些縱橫交錯的霓虹招牌和無處不在的大屏幕廣告牌，以此來呈現未來大都會。香港的特色正正吸引了押井守，就是一邊是玻璃幕牆的商業建築，一邊是殘舊的唐樓和幽暗的街道，營造了一個新舊混雜的城市奇觀，這正好是科幻電影的豐富視覺素材。就是這樣，押井守以香港作為藍本，將動漫中的未來城市「新港市」搬上銀幕。

一九九五年的動漫版與二〇一七年的真人版電影雖相隔二十二年，但兩位導演都先後來港作實地取景，前者多以後巷、舊街道和舊工廠區為主，而後者英國導演 Rupert Miles Sanders 除了選用舊區場景外，還多選取了維多利亞港兩岸的城市景觀，例如中環和尖沙咀的高端商業區。聽聞導演押井守每次來港取景，都會親身做街道觀察筆記和手繪不同的街道風景，不知不覺間已記錄了香港不同的大街小巷，怪不得一九九五年版的《攻殼機動隊》所呈現出的香港街道極其細緻，盡顯香港街道的神髓。說到一九九五年押井守的《攻殼機動隊》，大家印象較深刻的，就是捕捉民航飛機低飛降落九龍城啟德機場的一幕。影片中，飛機被繪畫成一隻黑色巨鳥，當飛近地面的時候，其巨大的身軀遮蓋著整座大廈，飛機與大廈天台的距離好像伸手可及。二〇一七年版的《攻殼機動隊》，這場景已不再。

真人版《攻殼機動隊》的視覺影像不單再現我城的獨有香港街道景觀，亦有助再度發展香港旅遊業。以往在香港旅遊只限於傳統旅遊景點或購物消費場所，例如海洋公園、迪士尼樂園、太平山頂及各大型購物商場等。但在電影鏡頭下販賣「東方主義」的異國風

招牌所呈現的奇特文化現象，
夾雜日文、繁體字和簡體字，
表現出未來城市人身份的不確定性，
是遊走於一種特定空間內的雜亂身份。

情，現在有更多遊客追求另類旅遊文化，以「深度遊」來尋找拍攝景點「打卡」，例如港島區勵德邨、銅鑼灣圓形迴旋行人天橋、油麻地果欄、荃灣華人永遠墳場，以及由福昌樓、益昌樓、益發樓、海景樓和海山樓等構組成的鯽魚涌「怪獸大廈」。而近年也多了荷里活電影選擇在香港拍攝，例如《悍戰太平洋》在中環取景、《變形金剛4：殲滅世紀》在海山樓取景、《蝙蝠俠：黑夜之神》在中環IFC拍攝等，這樣也有助宣傳香港的多樣化城市面貌。

而我特別喜愛一九九五年的動漫版，因為電影用了長達三分鐘時間去呈現霓虹燈和招牌與街道的關係。影片除了捕捉了飛機低飛降落啟德機場的經典一幕外，還將香港電車化成一艘遊艇，更將街道化成一條狹窄的運河，電車軀殼化成身的遊艇緩緩在灰暗暗的大街小巷中行駛，兩旁頹廢、荒涼的舊建築物掛滿了縱橫交錯的招牌，招牌有如活在深淵裡的植物，不按規律地從死寂的石屎森林向外爬行延伸，恍似要霸佔最後一丁點城市天空、爭取最後的空氣和陽光。街道在霓虹招牌的襯托下變得鬼魅神秘，營造出一種末世的氛圍。人類在這個頹廢和蒼涼的城市中，變得無精打采，如行屍走肉般在這未來城市裡生存。在電影中，未來城市被刻劃得灰暗，天總是下著雨，充滿不完整的缺陷。

若細心留意電影中的招牌，會發現一些招牌上包含著繁體字、簡體字、日文字，例如「永富麻雀要乐」招牌，「樂」字用了簡體字，「耍」字錯誤地寫成「要」字。招牌所呈現的奇特文化現象，夾雜日文、繁體字和簡體字，這就最

能表現一種難於界定、光怪陸離和充滿含糊性的亞洲城市景觀，表現出未來城市人身份的不確定性，是遊走於一種特定空間內的雜亂身份。在這灰暗和微絲細雨的情景下，街道和招牌的廣告內容更變得朦朧，顯得不確定。招牌的文字已經不再重要，它已變成圖像多於文字本身，使街道更加視覺化。

作者試圖記錄招牌裡的內容，從三分幾鐘的影片中，當飛機劃破九龍城天空那一秒起，便開始記錄當中所出現過的招牌，以下列出曾出現的不同類型商舖（見表）。

對於為什麼揀選香港作為《攻殼機動隊》藍本的原因，導演押井守認為，當他設計未來的城市景觀是怎樣一回事的時候，並沒有指向特定城市面貌，但最初進入他的腦海的是亞洲城市，這是因為他看了

《攻殼機動隊》中曾出現的商舖						
髮型屋	海鮮酒樓	批發時裝店	銀行	遊戲機中心	皮膚診所	百貨公司
夜總會	電腦中心	芬蘭浴	工作站	時裝店	電氣公司	書局
工程公司	髮型屋	旅行社	燈飾公司	別墅	參茸行	洋服公司
五金行	藥行	麻雀館	建築公司	茶莊	器材公司	
電腦行	健美中心	國貨公司	娛樂中心	攝影公司	算命中心	

《2020》裡所呈現的鬼魅、狹窄、擠擁的街道和現代化建築的城市奇觀，立時刺激了他想描繪成被淹沒的樣子……在豐富的招牌和雜亂無章的城市空間裡，街道額外地混亂無序、行人、叫喊、汽車、各種的機器聲音和人類的聲音污染，全都混雜在一起。當人無意識地生活在這種訊息氾濫之中，街道必須被相應地，起香港這個存在著兩者極端的城市。正如美術指導竹內敦志所說（Wong 2000）：「舊街道與高樓林立的新街道之間對比鮮明，原本非常不同的兩者之間正處於一個侵入另一個的情況之下，這就是所謂現代化。」

要營造未來城市的Cyberpunk美學，香港的獨特大街小巷出現不同的招牌（包括霓虹招牌），有助營造出資訊氾濫的未來城市。對於混亂和複雜的香港街道視覺美學，竹內敦志有這樣的獨特看法，他認為未來城市的視覺元素是（Wong 2004）：「……充斥著廣告牌、霓虹燈和招牌，它為這個紙醉金迷的城市帶來的緊張或者壓力！在這形勢下，兩個個體保持著奇怪的相鄰關係，大概這就是未來的樣子。」

昔日的霓虹招牌隨處可見，成為我城的特有視覺語言，述說不同的故事，將糜爛、擁擠、複雜的街道盡情發揮，使寂靜的街道景觀變得繁華、喧鬧、複雜和有趣。只可惜近年香港招牌近乎失去理性地被拆掉，在欠缺長遠保育計劃的情況下，街道景觀變得不一樣，昔日街道的凌亂美和縱橫交錯的招牌已不復再。對於現時香港日漸趨向單一的街道景觀，未來是否仍然能被揀選作為取景對象，實在有所保留。

1.5 光之遺產

撰文——念飛（Dr. Anneke Coppoolse）

翻譯——郭斯恆、何樂琳

根據網上搜尋資料得知，世上超過一半人口正居於市區，而到了二〇三〇年，每三人當中將有一人生活在最少五十萬人的城市（聯合國2016）。這些城市大半都位處亞洲，其中幾個全球最大的「超級都市」在二十世紀後半段蓬勃發展，規模在過去幾十年間亦見增長。縱觀七十年代末至八十年代初，亞洲都市的科技發展，以及海量的廣告招牌的規模、密集度、高度等所帶來的視覺震撼，成為了西方流行文化想像的重要主題。當時日本、韓國、台灣與香港正經歷龐大的經濟增長，背後契機包括工業化導致市區在社會、經濟、制度方面的急速轉變，加上中國對外開放後，這些城市都轉向以服務業為主。另一邊廂，西方國家經歷了不少危機，亦開始明白亞洲未來的優勢是大勢所趨。

於是，在科幻小說中的Cyberpunk類型創作者，開始想像不久的未來裡，網絡世界和都市結合會甚具亞洲尤其是日本特色。西方Cyberpunk帶著明顯的「東方凝視」，在創作出來的複雜世界裡，加入了一種東亞式的都市視覺，並從此不斷重複呈現高樓大廈建築群和夜間的霓虹色彩（Kwok and Coppoolse 2018）。這種有關亞洲城市的想像，催生自創作者對未來的興奮和焦慮，以及西方小說家對日本靈性和神秘感的濃厚興趣（Goto-Jones 2008: 14）。

有關Cyberpunk的描繪，呈現亞洲都市美學的反烏托邦的文獻相當豐富。Leonard Sanders (2008: ii) 將這些圍繞亞洲城市的想像理解為「後現代東方主義」，其中「東方」並非對自身的描述，而是由西方建構的概念。[1]他指出在西方對亞洲都市的解讀之下，東西之間是有二元分

後現代都市是由碎片組成的。
它是奇觀的象徵之地，
充滿圖像、廣告、燈光、指涉。

霓虹與後現代衰敗

「現代都市」曾被視為工業化的應許之地，當中科技、生產、消費和現代城市生活在功能性的建築空間中被歌頌讚揚。隨之而來的就是後現代都市，它的出現是去工業化進程與懷疑態度的產物。後現代都市是全球化、高科技的，它重新引入立面裝飾，也讓城市建築物由功能性的矩形延伸出更多可能性——它所呈現的就是它指涉不同地方與時期。在

「文本互涉」（Intertextual），因為它們將後現代都市形容為「文本互涉」（Kwok and Coppoolse 2018）。它的內容和表現形式皆是後現代的混雜結果。我們將後現代都市形容為「文本互涉」（Intertextual），因為它們將後現代都市形容為「文本互涉」招牌（Kwok and Coppoolse 2018）。它的內容和表現形式同元素混合而成的，向高空發展，而且立面佈滿裝飾並伸出招牌（Kwok and Coppoolse 2018）。它的內容和表現形式皆是後現代的混雜結果。我麼可稱為「真實」，任何事物都是象徵。後現代都市是由同元素混合而成的，向高空發展，而且立面佈滿裝飾並伸出招牌，它的出現是去工業化進程與懷疑態度的產物。後現代都市是全球化、高科技的，它重新引入立面裝飾，也讓城市建築物由功能性的矩形延伸出更多可能性——它所呈現的就是

徵之地，充滿圖像、廣告、燈光、指涉。這個城市裡沒什麼可稱為「真實」，任何事物都是象徵。後現代都市是由碎片組成的。它是奇觀的象徵之地，充滿圖像、廣告、燈光、指涉。這個城市裡沒什由碎片組成的。所以，後現代都市是1997）。所以，後現代都市是由碎片組成的。它是奇觀的象造成片斷零碎的結果（Clarke 1997）。所以，後現代都市是通過消費決定自己的身份，二十世紀後期亞洲城市經成為二十世紀後期亞洲城市的一種歷史遺留物或遺產。

市，連同當中的霓虹色彩，已經成為二十世紀後期亞洲城市的一種歷史遺留物或遺產。

話說，幻想的反烏托邦密集城市，連同當中的霓虹色彩，已通過消費決定自己的身份，得以存在。在這裡生活的人們托邦式都市的創作遺產。換句人自由及高度資本化的模式才被塑造成一系列近未來、反烏得以存在。在這裡生活的人們Cyberpunk 的大眾化想像，提出種種疑問，卻又需依賴消托邦式都市的創作遺產。換句費主義；同時，通過想像的個話說，幻想的反烏托邦密集城被塑造成一系列近未來、反烏

連於電腦革命的過程，通過而，它雖則對消費主義的承諾作模式。亞洲的崛起和其接現代都市叛離了現代秩序，然市的外表，也體現於它們的運別的，這種分別不只體現於城是一種集多方所長的都市面

Cyberpunk 的都市被描繪成對於全球化、混雜化都市的預測。

Cyberpunk 創作裡，這種都市被強調和誇張化，而都市本身及其表現方式皆受到 Bruno（1978, 64）所形容為「後工業衰敗」（Post-industrial Decay）的影響，也是此現象的產物。視覺上，它們循環再用了一系列遭時代淘汰的物件和意象，並藉此描繪創作者推想的未來。霓虹作為這些回收重用的意象之一，扮演重要的角色，因為它建立了後現代場所的「感覺」，為整個奇觀場景畫龍點睛。

二十世紀中期，霓虹招牌在美國已經成為「都市衰敗的象徵」（Symbol[s] of Urban Decay）（Ribbat 2013: 21）。這裡的「衰敗」或「腐朽」是字面上的，意思是只有年久失修的汽車旅館和酒舖繼續使用霓虹招牌，而其他行業早已轉用較新的科技。在亞洲方面，尤其是香港，時至今日霓虹招牌仍受各行各業廣泛採用（在二十世紀下半段的普及程度尤甚），是消費主義的重要象徵（Kwok and Coppoolse 2017: 90）。然而，這樣多元化的用途並沒有排除後工業衰敗的現況。自一九七〇年代後期至一九八〇年代製造業北移，香港已經進入後工業時期。雖然香港耀眼的霓虹招牌不像美國般限於老店，但它們存在於後工業空間，就是舊事重提——指向過去製造業百花齊放的景象。Cyberpunk 創作正正建構於這種對「過往」的描述；作者用「過去」的象徵暗示我們已經到達新的時空，透過聚焦過去的碎片想像新的未來。

Cyberpunk 在西方世界面臨多樣危機的時期發展成形，當時全球多個地方的製造業也經歷衰退，這不無巧合。所以 Cyberpunk 應該被理解為一個大規模文化運動的一

部分（Kwok and Coppoolse 2018）。科幻小說中反烏托邦類型的創作不只是在後現代背景下發展，更有份建構這個背景（Roberts 2016: 440）。

因為後工業衰敗是現代都市必然趨向的狀態，所以對近未來城市而言，這種狀態並非幻想出來，而是相當有可能的，Cyberpunk文化正是針對這一點（Burno 1987: 63）。關於近未來城市的想像是後現代而非「超現代」（Ultramodern）的（Bruno 1987: 63），我們可將衰敗的美學視為關於未來城市想像中的一個先決條件。

　　根據Giuliana Bruno（1987: 64）解釋，這個高度消費的時代之下，正正是生產速度加快，導致「回收利用」（Recycling）的模式出現。遭淘汰的物件、時裝、意象和城市整體都在經歷「再利用」，於Cyberpunk創作中亦有相同情況。「獨特」不再存在，隨之而冒起的是「拼貼」（Bruno 1987: 66）。這就是現代都市不拘一格的特點——其中任何元素都可代表其他事物。後現代城市的社會是「奇觀的社會」（Society of the Spectacle），當中一切都是模仿品，模擬其他事物的形象（Debord 1983）。後現代都市是表象的、幻想的（也是模擬的）。真實與模仿之間的界線已經模糊不清——城市就是模擬者（Kwok and Coppoolse 2018）。如此一來，今日的後現代（後工業）都市和Cyberpunk創作中近未來的幻想都市可說是同出一轍，而霓虹就是兩者共用的

霓虹與 Cyberpunk 都市

Cyberpunk的都市被描繪成對於全球化、混雜化都市的預測。的確，這些預測包含了很多亞洲（如日本或中國）的特色。當中最有名而富影響力的例子可能就是Ridley Scott的《2020》。這齣電影開闢了全新的「新黑色電影」分支，戲內描述二〇一九年的洛杉磯滿佈高樓大廈、人口稠密，街上處處霓虹，有濃厚的唐人街氣息（Kwok and Coppoolse 2018）。西方Cyberpunk雖經常從日本城市獲取靈感，卻也受香港啟發了一些反烏托邦的未來的想像。甚至近期的美國電影也傾向選擇香港作為背景，以呈現反烏托邦都市的形象。這些電影跟隨Cyberpunk的傳統，將香港的街道轉化成反烏托邦事件發生的場所。最近的例子包括《悍戰太平洋》（Pacific Rim 2013）及《奇異博士》（Doctor Strange 2016）。

從亞洲城市生活抽取創作元素的並不只西方的 Cyberpunk，日本的 Cyberpunk 亦如是——後者與前者有相似之處，但傾向呈現較複雜的故事情節和工業美學（Kwok and Coppoolse 2018）。著名的動畫作品《攻殼機動隊》（押井守 1995）（改編自士郎正宗的漫畫）就是日本 Cyberpunk 動畫受香港影響的一大例子，其中採用了香港骯髒的城市形象和滿佈交錯招牌的都市生活作為動畫的主要視覺。人口密集的九龍城寨（一九九〇年代初已被清拆）尤其為不同的日本動漫激發靈感，作品包括《TSUBASA 翼》（CLAMP 2003-2009）及《金田一少年之事件簿——香港九龍財寶殺人事件》（天樹征丸 2012）。

九龍城寨佔當時啟德機場附近的一小片城市空間，在港英時期屬於中國的「飛地」。其時，城寨是一個獨特的地方，英國在此的角色存在於殖民統治權力與被統治的「他者」之間（Sanders 2008: 248）。這些環境條件容讓城寨維持著一種混亂的無政府狀態（Aranz 2014）。Fraser 和 Li（2017: 218）認為，雖則城寨已被清拆，但它透過日本動漫等文化產物所描繪的形象，留下了「情感的痕跡」。

從日本 Cyberpunk 創作受到九龍城寨的影響可見，日本並不只是「科幻的」（即為西方科幻創作提供故事和設定的靈感），而是擁有自己的科幻創作傳統（Goto-Jones 2008: 15），並採用一種另類的東方主義視點（Sanders 2008: 247）。在後工業衰敗的概念（Bruno 1987: 64-67）及讚揚「奇觀的社會」的相互指涉文本（Debord 1983）為「遺產」提出另一論點。從思想之下，我們可將日本 Cyberpunk 創作中，九龍城寨的再現視為被淘汰物「回收再利用」的過程，即是重新再利用早前已經失去用途的城市細節（Kwok and Coppoolse 2018）。雖然九龍城寨已被清拆，但圍繞這個地方本身後現代美學的創作表現則一直延續，因而成為城寨的遺產。

當我們將以上概念套用於一般西方（和日本）Cyberpunk 中，亞洲城市空間的表現方式，就可以針對城市性和城市視覺的重要呈現（或幻想）都是從看待異地的視點出發：今日再看，這種異地凝視則豐富了我們對於這些地方的觀感和「幻想的記憶」。有趣的是，在備受批評的美國重拍版本《攻殼機

**Cyberpunk 都市所演繹
出來的霓虹招牌，
不但將作品的
近未來世界奇觀化，
也界定了這些世界鮮明的
後現代「感覺」。**

動隊》電影（Sanders 2017）版 Cyberpunk 想像所要求的效果。這個疊加的近未來影像中，又再次出現霓虹色彩；而霓虹招牌實際上已經從香港的街景中大幅消失，這點於此書其他章節有詳盡說明。

Cyberpunk 都市所演繹出來的霓虹招牌，不但將作品的近未來世界奇觀化，也界定了這些世界鮮明的後現代「感覺」。即使如此，我們現實裡所到達的未來，卻已經讓霓虹的獨特色彩黯淡不少。不管西方和日本 Cyberpunk 複雜而「東方化」的意圖，這些作品從二十世紀最後幾十年亞洲後工業城市所抽取的視覺參考和靈感，都為我們對亞洲都市的理解作出貢獻。Cyberpunk 創作呈現的是對亞洲都市的闡釋，正如《攻殼機動隊》就是對香港的闡釋。於這些作品當中佔一大席位的霓虹招牌，也可說是後現代主義的遺產。

裡，導演將當初一九九五年押井守動畫所描繪出的近未來想像，直接疊加於香港實體的城市空間之上。Sanders 的重拍版本採用了香港一些容易識別的地點，不過就透過後期製作將它們轉化成原

註釋

1 見後殖民研究學者 Edward Said 的著作 *Orientalism*（1978）。

第二章

招牌與
消費文化

小時候的生活趣事

我成長於八十年代的旺角花園街,那段時期帶給我美好的回憶。我媽媽是小販,一直在花園街擺賣,我家也在花園街。兒時住在一幢舊大廈的低層,因為單位兩邊有一半是玻璃窗,街上的聲音很容易從窗邊縫隙傳入家中,所以就算在家裡足不出戶,對街上發生的事也可略知一二,例如街坊有什麼爭拗,小販叫賣講價等,在家裡都可以聽得一清二楚。昔日的街道就是社區聯繫的中心點。

我家對出有一個「友聯粉麵廠」的霓虹招牌,「友聯」

是一家自家擁有製麵工場的麵廠,它的整個招牌由多支鐵架支撐,招牌鐵架和鐵線從我家的外牆延伸至街道中間,印象中霓虹燈已多年沒有亮著,但招牌卻一直依著我家的外牆。兒時每當我在家讀書苦悶,便會站到窗邊觀看街景,偶爾也會探頭細看附近的招牌,會發現有麻雀在麵廠的招牌中飛進飛出,並會在內裡築巢。霓虹招牌中間的空間本是用來放置變壓器和各組電線接駁霓虹管的,至於招牌的開口處也是用作散熱用途和方便工人日後維修,但眼前這個霓虹招牌的中間位置,已成為了麻雀棲息的

地方。

記得我兒時有一次十分貪玩，將跳傘士兵玩具從我家三樓窗口拋上半空，然後看它從天空中緩緩下降到街上，但卻不知哪裡來的怪風猛然一吹，跳傘士兵隨即改變方向撞向招牌，並掛在招牌鐵架上。為了拯救士兵，我和弟弟慌慌忙忙找來晾衫竹將它救出來。事實上，在過去的日子，由於招牌缺乏保養和清潔，已不知有多少從上掉下來的物件，例如內衣、膠袋和雜物等，統統掛在招牌之上。最終，由於這個招牌缺乏保養，也不得不拆掉。

還，我家也是被四周的霓虹招牌所包圍的，例如我家樓下有一家「明遠酒家」，對面也有一間「安興大藥行」，還有「鳳園燒臘」，每逢黃昏時分，家中就像塗上淡如幻彩般的色彩。

初我不太懂認路，因為我家大廈的外貌，跟鄰近花園街其他舊建築物的外觀很相似，有幾次因認不出所住的大廈而越門而過，但經家人提點後，便學懂回家先要走過「明遠酒家」的招牌，接下來迎面見到的是「友聯粉麵廠」的招牌，我家就是在麵廠樓上。但若看見「荷蘭銀行」的招牌，就知道自己再一次走過了。往後試了幾次，就完全懂得找到正確的方向回家。

這種以辨認招牌來確認回家方向的「小技巧」，有助我日後探索花園街以外的社區。由於以前沒有太多免費娛樂，行街便變成了我的最大樂趣，

霓虹招牌除了作為我的個人記憶外，也是我回家最重要的方向標記。記得我上小學後到處走。我經常由旺角步行至尖沙咀，或由旺角步行至深水埗，就像一場長途旅行或遠征，一方面消耗多餘的精力，另一方面也可隨時為生活帶來驚喜的發現。

最深刻的霓虹招牌

兒時我第一個最深印象的是「妙麗百貨」的霓虹招牌，它位於彌敦道與佐敦道的十字路口，霓虹招牌安裝在百貨公司大廈的立面正前方，面向著彌敦道，招牌大約有一至兩層樓高，最厲害的是它的招牌外形有如孔雀開屏，招牌圖案利用多支霓虹光管來模仿孔雀的羽毛，而每支羽毛末段都有心形圖案；此外，招牌中間寫上妙麗兩個大字，十分搶眼！

還有，「樂聲牌」的霓虹招牌，也讓人有深刻印象。這個日本家庭電器品牌代表著八十年代日式消費文化在香港發展非常蓬勃，而其產品亦已

「妙麗百貨」霓虹招牌上的孔雀開屏圖案，遠看十分搶眼。

當地標式霓虹招牌亮著的時候，它的光芒照遍街道。

滲透進每一個香港人的日常生活。當年，它的霓虹招牌安裝在普慶戲院大廈的外牆，招牌有約二十多層樓高，朝向油麻地方向。「樂聲牌」的商標顏色是紅色，遂由四千多支霓虹光管鋪滿而成，字體是白色，當年此招牌更列入健力士世界紀錄。當這個地標式霓虹招牌亮著的時候，它的霓虹光芒就連加士居道與彌敦道也被染紅，十分壯觀。

招牌作為消費符號和視覺隱喻

在網上翻查資料得知原來大衛寶兒（David Bowie）於八十年代曾來港拍攝他的歌曲 *Fashion* 的 MV。在這個 MV 裡，主題聚焦於現代消費文化所帶出的歡愉和慾望。MV 開始的時候，鏡頭拍攝著大衛寶兒乘坐一輛的士穿梭於大街之中，到處觀賞香港繁華的街道

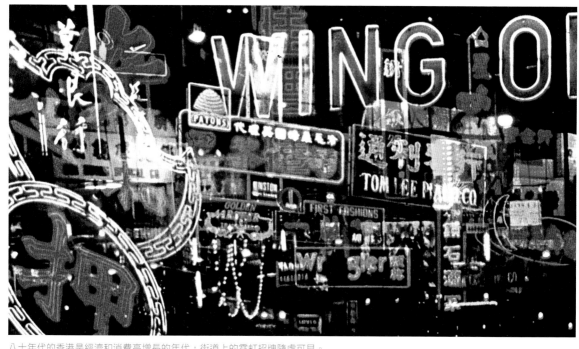

八十年代的香港是經濟和消費高增長的年代，街道上的霓虹招牌隨處可見。

夜景；其後，鏡頭再快拍大量的霓虹招牌。在不足三分鐘的 MV 裡，共有二十六個以上的霓虹招牌出現（見表）。當中有很多招牌都是跟消費品、購物商場和餐飲食肆有關的，反映當年香港的消費文化。而二十六個確認的霓虹招牌中，絕大部分都已經不存在，唯獨有一間仍然屹立不倒，那就是「太平館浪廳」。

同樣是 MV，同樣是八十年代的作品，同樣是以香港街道景觀和霓虹招牌作為 MV 的背景；但不同的是，前者崇尚消費主義，而後者則回應當時的社會問題。本地樂隊組合「達明一派」於一九八七年推出新歌《今夜星光燦爛》，以回應當時香港要面對九七回歸的問題。歌曲調子充滿哀怨呼號！歌詞講述城市的光輝歲月繁華盛世不知往後會否終結，正如歌詞尾段這樣說，「恐怕

大衛寶兒 *Fashion* MV 裡出現的二十六個霓虹招牌

1. 滿拿韓國菜館	7. 大觀園	13. 328	19. 華僑商業銀行	25. 太平館浪廳
2. Roy's jewellery	8. 大人公司	14. 藝康相機	20. 頂好酒樓	26. Rolex
3. Sony	9. 苑	15. Knockout	21. City Club	
4. Bally	10. 德存押	16. 瓊華大酒樓	22. 金冠大酒樓	
5. 新和園	11. 人人百貨	17. 中僑	23. 太興公司	
6. 寶都 Casio	12. 荔香村	18. 國際潮州菜館	24. 裕華	

一九八七年「達明一派」推出新歌《今夜星光燦爛》來暗喻香港的前途問題。

這個璀璨都市，光輝到此！」來暗喻香港的前途問題。在這首MV中出現的霓虹招牌，沒有一個能捉得住，看得清。這是因為鏡頭不斷搖晃，加上用了不少視覺效果來刻意讓霓虹招牌被朦朧化。這與大衛寶兒的MV所呈現的消費慾望、時尚，以及城市獵奇的視覺刺激完全不一樣。雖然大衛寶兒和「達明一派」在MV裡都是穿梭於城市的大街中，探索當下的城市脈搏和霓虹的視覺奇觀；但「達明一派」兩位歌手戴上黑色太陽眼鏡，那在黑夜之中，又怎能看清前路？

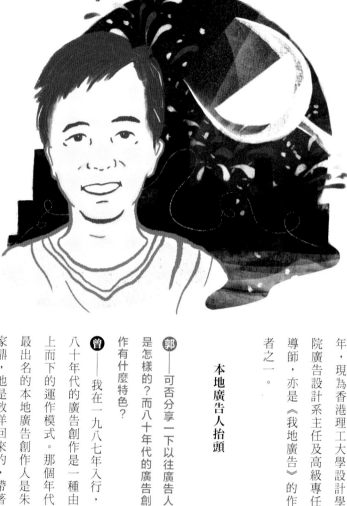

2.2

飛越八、九十年代的廣告人——曾錦程

郭 —— 郭斯恆

曾 —— 曾錦程

曾錦程從事廣告創作廿多年，現為香港理工大學設計學院廣告設計系主任及高級專任導師，亦是《我地廣告》的作者之一。

本地廣告人抬頭

郭——可否分享一下以往廣告人是怎樣的？而八十年代的廣告創作有什麼特色？

曾——我在一九八七年入行，八十年代的廣告創作是一種由上而下的運作模式。那個年代最出名的本地廣告創作人是朱家鼎，他是放洋回來的，帶著西方的美學觀念，是第二代的香港廣告人。第一代是黃霑。他拍了「鱷魚恤」的電視廣告，這個廣告拍得很西化，他用了外國人在廣告中作宣傳。他更將美術指導這個崗位的價值提升。以前做廣告都是以撰稿員為主，寫稿和廣告創作是比較核心的部分。那時候做廣告的有房坐，做美術的就沒有，「坐豬欄」而已！二等公民來的！當橋段想好了，才交給美術師或設計師跟進。以往的廣告通常都是以文案為主，於呈現產品本身，就只限於視覺方面通常較次要，例如電視機廣告就是出現電視機照片，車的廣告就是出現車照片。當時的

港，才開始由華人擔任創意行政總監。

郭——七十與八十年代的消費商品有什麼不同？

曾——七十年代香港的基本物資比較缺乏，所以大多數的消費品都是一些日常用品。七十年代我最熟悉的廣告就是「菊花牌」乳膠漆、「人人」搬屋和「綠寶」橙汁。

廣告只要標題「勁」就可以，不需要怎樣去「賣橋」。但朱家鼎回來後，就使到這個局面扭轉，並大大提升美學的重要性。往後大家見到他的那些廣告，就會說：「嘩！很靚！」到了八十年代的廣告，就有很多很好的跟美術指導有關的廣告。

八十年代中產是被教育出來的

郭——作為廣告人，經常要緊貼社會所發生的事，你對當時八、九十年代的香港社會有怎樣的印象？

曾——我印象最深的就是中產出現。八十年代是香港經濟起飛的年代，有很多消費品推出市場都是針對中產階層，例如洋酒。但到了九十年代初，就多了一些日常消費品，例如電器品牌「飛利浦」、「東芝」、「日立」等，而家庭電器如冷氣機、吸塵機、攪拌機、微波爐、廚房用具，還有電視機和音響器材等日常生活用品的廣告，也是面向中產家庭作的宣傳推廣的。

郭——到了八十年代，中產的出現算不算是一個很大的分水嶺？你認為中產的出現是什麼原因？是因為教育變好了，還是因為經濟因素？

曾——我認為應該是因為教育變好了，居住環境都變好了，經濟當然又好，國內生產總值又上升得很快。七十年代末，八十年代初就是這樣。到了一九八七年股災發生，但都是短時間。之前都是經濟好，教育改善了，我們這些人才能夠讀大學。

郭——那時候的廣告公司是否以外國人主導做創作？當時外國人佔多少？

曾——八十年代初，根本都是外國人主導廣告創作方針，雖然他們沒有佔上一半人數，但他們一定是擔綱公司的領導地位或決策職位，例如創作總監或創意行政總監等。所以通常本地人就會跟隨他們的創作方向和想法來執行，整個八十年代就是這樣的局面。直至九十年代初，因為香港的回歸問題，那些外國人開始離開香港。

回顧八十年代的廣告，
其實就是在建構一個中產階層，
也就是定義一個中產的消費模式。

郭——回到早前我們所談及的，八十年代你初入行的時候，有沒有一種廣告人的心態，就是要創造一個廣告是可以建構香港人一種特定的意識呢？譬如是想營造一種自豪感、炫耀感和華麗的意識？我記得以前一些洋酒廣告會選用香港的一線明星，並會飛到法國酒莊現場拍攝。那時看完了廣告，「嘩！」一聲，廣告所呈現的華麗場景，好像進入了中世紀的宮廷花園一樣。當年你們在創作時，是不是有意識地建立香港人有一種大富豪或是花得起錢的身份？

曾——我想那時候不會這樣去想。但會想如何營造一個中產階層的身份，就是很豪、很懂得享受，與眾不同，那就是當時我們想傳遞的三個訊息，也就是當時所謂的中產品味。我覺得那時候沒有「香港人」這幾個字的意識。當時大家都是難民，都是在這裡生活！廣告要傳達的到外國莊園或酒廠，並不代表香港人要出去尋找，而只是說那兒真的很漂亮像天堂一樣，你們這些人是生活在現實的世界，廣告裡所呈現的美好生活態度才「正」，才是高品味。

郭——回顧八十年代的廣告，其實就是在建構一個中產階層，也就是定義一個中產的消費模式，包括飲洋酒、享受外國文化，中產就是「被教育」出來。八十年代多了西方的消費品，大家都很渴求過一種西化的高尚生活。但你們做創作的時候，會不會都有這種心態，就是明明是低檔次的產品，但都要透過廣告來抬高至一種西式的生活？

曾——是啊！要抬高消費者的品味、身份和地位。那時有些廣告利用華麗的大舞台作背景，配上大明星葉麗儀，再以

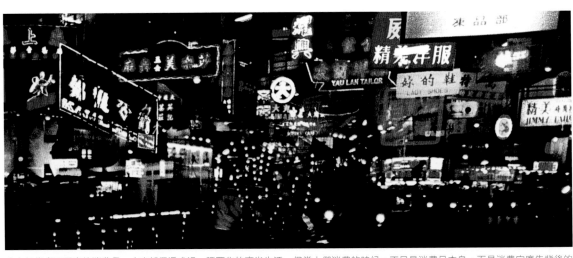

八十年代多了西方的消費品，大家都很渴求過一種西化的高尚生活，但當人們消費的時候，不只是消費品本身，而是消費它廣告背後的標籤、形象和意境。

舞台劇般的唱腔唱出「Hey! Big Spender!」（嘿！大豪客！）。這是一九八一年的洋酒廣告之一。那時的廣告主要是推銷高消費商品，以名貴洋酒為主，但是這些廣告也定義了什麼是成功人士？何謂成功？如何表現成功下的高尚生活？這廣告傳遞三種中產意識，就是要與眾不同、豪邁和懂得享受生活。

建構有「意境」的廣告

郭——八、九十年代的電視廣告是不是最好玩和最有創意？

曾——我自己覺得一定是。我覺得最主要原因是八、九十年代是一個電視的年代。最初的時候大家都是看報紙，後來就是收音機，之後就是看電視，現在就到了互聯網或社交平台。由於昔日電視是主流媒介，所以它是最普及的。一個百花齊放的年代，市民亦很嚮往

人觀看，電視的力量和影響力很強大；又有聲，又有畫，表達力很強，十分吸引人。所以在八、九十年代的電視廣告是十分有力的，這就是好玩的原因。因為電視的影響力大，不像現在那般分散。我們那時候的廣告是一個包含美術、藝術、圖像和文字的年代，我們這些做創作的人最喜歡的就是這樣，因為廣告是一種創作。

現在的創作是一種很程式化的東西，它不是很有文字、很有畫面，亦不太藝術，不是一種很語言的東西。但在電視年代的時候，則是看「意象」、「境界」，就像說一個故事，我覺得這個形式更具吸引力。

郭——八、九十年代的廣告會不會更能代表當時香港的一個大環境，就是正式開始進入高消費和

廣告出街可以一次過吸引很多

消費生活，越多選擇，生活越精彩，令他們更享受看廣告？

曾 —— 過往大部分市民都享受看廣告，而且他們會選擇去相信或接受一個「意境」、一個品牌和一個形象，就是接受一些虛無的東西。舉一個例子，「鐵達時」手錶，它廣告的訊息強調「不在乎天長地久，只在乎曾經擁有」的意象！說起「鐵達時」手錶，那時候售價大約一、二千元多，算不上便宜，但一點都不昂貴。所以當人們消費的時候，不只是看消費品的價錢，而是消費它廣告背後的標籤、形象和意境。

我認為在八、九十年代都比較流行做這方面的廣告。另一個例子是「金利來」廣告，就是打造一個「男人嘅世界」的形象，廣告中教育市民大眾何謂中產階級，特別是男士們，選擇買什麼花紋的領呔也具特別意義，例如「斜紋」的領呔又代表什麼、「圓點」的領呔又代表什麼。這個廣告帶有一種題。廣告人對社會變化很敏感的。我們感受到社會受落這些議題，覺得人們會關心並產生共鳴，便在這方面構思。

為什麼會有這個演繹？我覺得是成功人士所擁有的氣質。所以是中產的衣著風格，定義什麼是成功的「男士」，定義什麼

郭 —— 九十年代初，我記得有一個廣告內容是人人都要走或移民，但廣告尾聲有這樣的陳述「但香港幾好都有」。那是帶出一種末世／九七風情？正如你所說，外國人都走了，同學、朋友都移民去澳洲、加拿大，整個城市都在擔心未知的將來。那時候的廣告好像在宣傳消費產品的同時，也會提及香港人的身份？

曾 —— 那個應該是一九八九年播放那個漁夫篇廣告，就是那些觸動香港人的身份問題的

廣告。九十年代的廣告開始涉及香港人的身份問題。廣告人對社會變化很敏感的。我們感受到社會受落這些議題，覺得人們會關心並產生共鳴，便在這方面構思。

以電視的黃金時代，九十年代的事業蓬勃的時代，就是廣告廣告更加是談境界、談承諾、談標籤的消費符號年代。

Martin）廣告。九十年代的「八九民運」是一個很有影響力的導火線。它敲醒了大家：「九七就快到啦喎！」、「原來八九係咁樣㗎喎！」這條導火線令大家都會想一想到底自己是香港人、中國人、香港的中國人，還是中國的香港人。將這方面放在廣告裡，會令大家有共鳴，會引發到某些東西，有共鳴，會引發到某些東西，察覺到當時的局面。所以越近九七回歸，就越多互相扶持的廣告訊息。譬如「我哋香港人」、「向香港人致敬！」或是「滙豐銀行」在一九九五年的「人頭馬」（Remy

「我哋唔洗驚，一齊邁向明天」

廣告。當時香港人都怕「滙豐」會撤離嘛，後來因為這個信心危機，「滙豐」就創造了這一系列廣告，來告訴香港人，「我哋係香港扎根了百幾年，唔會離開！」這就是說，九十年代強調一些意境，再不會像八十年代般營造高檔的格調，反而是接近人群，製作如朋友般的對話式廣告，就是「我同你都係一樣」、「大家都係講真心話」、「以前嗰啲咁鬼假你都唔會buy啦！」等等。

九十年代追求更真實貼地的廣告

曾—— 對呀！九十年代更加感覺。此外，「新世界傳動網」強調廣告就是意境或主題式，廣告也跟著要有香港脈絡的想法。「鎮金店」找了王菲拍廣告的，例如「眼鏡88」是著重告，表現出「真的女人係串串地」，真的女人應該自我，有稜角。「鎮金店」所呈現的「真的女人」形象，不是靠外表的與別不同，而是著重內心，對自己要真的女人。九十年代的廣告趨向，說出一種香港人的真實心態和心情，就是廣告的調子是要很「香港人」的。

郭—— 但不知由那個年代開始，廣告利用一個故事或劇場版，有男女主角，然後就輕輕的提到產品的名字。在廣告中不會硬銷產品，只在片尾加上一句標語就是了。如「眼鏡88」廣告就已經是了。廣告內有「家姐」、「細佬畢業」，很有「在家中」的

2.3

招牌作為社會年輪的視覺見證
——吳俊雄

郭 —— 郭斯恆
吳 —— 吳俊雄

吳俊雄，筆名梁款，香港鑼灣。因為在西環上小學，在灣仔上中學，二十歲前的生活圈子，我想有八九成都是在這一條路軌上發生。

六十年代，我大約十多歲；在讀中學之前，家境普通。父親本來是行船的，之後失業；母親就找些塑膠回來加工，就是外判工。我們曾在家裡做過一陣子塑膠玩具，是非法的，說出來也不怕，當年大家都是這樣。後來父親走洋行，母親就聘請了三、四個女工，開始做襟針和塑膠花。我記得小時候的生活是很開心的，上學好像沒什麼事做，功課不多，只是間中被老師打。

吳俊雄，筆名梁款，香港文化評論員，香港大學社會學系名譽副教授。多年來教授及研究香港流行文化，是早一輩研究香港流行文化的學人。

六、七十年代的
香港社會面貌

郭 —— 可否分享一下你昔日的社區生活圈子和社會生活面貌？

吳 —— 我是香港長大，香港島人。其實是香港島的「電車軌人」。我在西環出世長大，在塘西一帶生活。小時略為保守，一路都是沿著電車軌做的，上學好像沒什麼事做，功課不多，只是間中被老師打人。生活圈子就是由西環到銅

昔日的香港沒有太多娛樂，小朋友經常三五成群在街上流連玩耍。

上學不是什麼大事，學的東西不多，被打的次數也可以，抵得住。我有兩件事特別記得，一是上班，小時候在母親的工廠裡做工，別人做黏貼，我也做黏貼，別人裝箱，我也裝箱，沒有薪金，只有吃豬腸粉來作酬勞。現在回想起來，當年的童工原來也挺多，自己的經歷並沒什麼特別。除了讀書和當童工以外，就是去玩，不多，踢球、逛街、看戲、看「公仔書」。昔日的社區環境，就是一群好像互相認識的人，大塘咀，那裡的霓虹招牌有戲院、酒樓及酒家，也是大型娛樂場所的集中地。再走下去，有印象的霓虹招牌可能要到中環了。

處極開心的天堂，看戲啦，食燒魷魚啦，食沙田柚、豬鼻、豬耳啦……。戲院附近的石睡衣下樓吃魚蛋粉，我記得

霓虹燈是消費和
繁華的象徵

郭——你小時候有沒有印象還有哪些街道或地區的燈光特別光亮？因為光亮的地方，就是昔日的消費熱點。

吳——你的問題很有趣。「光猛」讓我想起小時候走過的三個地方。第一個是中環，特別是在「娛樂戲院」、「皇后戲院」和「夏蕙夜總會」一帶，還有後面有家「安樂園」餐廳，再過一點有家「占飛百貨」。我經常放映到一些「娛樂戲院」沒有的戲，就是當年邵氏的張徹導演和黃梅調的戲。

郭——你有印象最深刻的霓虹招牌嗎？

吳——我住在皇后大道「太平戲院」毗鄰，行三分鐘就去到，所以自不然會見到戲院的霓虹招牌。若問我最有印象的招牌，那可算是「太平戲院」這個招牌了。我記得這個招牌形狀很簡單，是一個寫上「太平戲院」四個大字的垂直招牌。小時候每當見到這四個大字就開心，即是可以去看戲。對我來說，那裡是一

昔日的「娛樂戲院」就在中環的中心，附近一帶是很特別的。我不知道當時是否已經有「Jimmy's Kitchen」，但我很記得那個時有Jimmy字的招牌，由英文勾出來的字特別「洋」化。我會在「安樂園餐廳」吃雪糕，在「占飛百貨」買恤衫、玩具。

第二個地方是灣仔。我印象中是「英京大酒家」一帶，是整個灣仔最光亮的地方。「英京大酒家」的現址就是今天的「大有商場」。如果翻查舊照，「英京大酒家」的整棟外牆有個超級霓虹燈，酒家本身應該有三、四層，酒家內有很多窗戶，很通透、光猛，而且好像是吃高級菜的。後來在我讀中學的時候就上過去，可是它已經過了最光輝的時候，但排場仍是猛的。我想我當時去過的所有酒家，就以它最為開揚，很 classy。

「夏蕙餐廳夜總會」是六、七十年代的高級夜總會之一。此圖是當年霓虹招牌的手繪初稿。

夏蕙
餐廳
夜總會
SAVOY
RESTAURANT
&
NIGHT CLUB

夏

第三個地方是大笪地。

年輕的朋友可能不知道，昔日的大笪地是在上環，即現在的「信德中心」附近。這地方是一個平民停車場，有無數的手推車攤檔在擺賣，攤檔以燈泡作照明，非常熱鬧光亮。大笪地由下午六時開始，開到差不多凌晨十二時。它的規模是深水埗的「桂林夜市」乘五十

日後當然知道它有多猛，例如當年紅遍香港、廣州的廣播人李我，早上在廣州播音，下午就來「英京」喝茶，睡一晚，翌日就替「麗的」播音，乘飛機在省港之間飛來飛去，天天如是。來「英京」就是吃高級菜。好像是五十年代末，英國菲臘親王到香港，也是在「英京」設宴。

此外，「英京」隔壁就是「東方戲院」。「東方戲院」很特別，特別之處就是它的銀幕對正街道，當人們進出戲院的時候，在街上的行人是可以看見銀幕的。很記得當時我在這裡看《虎！虎！虎！偷襲珍珠港》，中場休息的時候，大家便走出大堂，因為沒有閉簾，所以行人可以站在街上看著銀幕。而「東方」的霓虹招牌也漂亮，當「英京」和「東方」招牌一同亮燈的時候是挺厲害的。

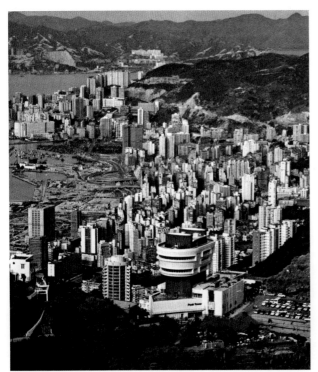

八十年代香港的工業開始減少，服務業增加，經濟轉型使物質生活條件提升了不少。（照片攝於七十年代）

倍，吃的買的也多，就連睇相占卜的亦有，昔日的大笪地就是應有盡有的熱點。

害得多。如果香港是一本書的話，八十年代的香港就是第三章，跟前兩章不同，市民收入大幅增加，以致什麼消費品都可以買；還有，就是大家也在說 style，例如洋酒廣告，廣告通常標榜男士會拖著老虎出來，有個西方美女在旁邊陪伴著這樣子。我們這些在七十年代長大的人就覺得，這樣不太好呀，做人應該謙虛點比較好。但八十年代是不再謙虛的時期，香港人覺得自己「超英趕美」。有一個洋酒廣告，甚至說到全世界也沒有香港那麼厲害，遊紐約一圈後回到香港，發現香港其實什麼都有。

實質收入暴升了，多了很多賺錢的行業，由藍領轉作穩定而有錢的白領，跟七十年代初的小白領不同，八十年代是真白領。工業開始減少，服務業開始增加。很多服務業是金融、保險和銀行。簡單來說，香港的經濟轉型了，物質生活條件提升了很多。七十年代末，我們讀報紙就是讀到「英國經濟衰退、通貨膨脹百分之三十等」；而香港當時看到昔日膜拜的對手，其實都不外如是而已。同時，我想八四年的《中英聯合聲明》也是相當重要的，好像給了香港一個國際地位，全球也開始注意它。英國也說，這個地方是寶貴的，要它五十年不變。將這些事情

八十年代的香港大都會

郭——回到八、九十年代的香港，我的印象是這時期有很多賣酒賣煙的廣告，例如「V.S.O.P」、「雲絲頓」、「萬寶路」等。另外，就是街道上有很多日本品牌的招牌，例如「Sony」。那年代的香港，第一個浮現在腦海的詞彙就是「大都會」，就像紐約街頭般有很多霓虹招牌。你是否也有這種感覺？

吳——是的。八十年代的香港是「大豪客」抬頭的年代。

郭——你覺得為什麼會有這種意識形態出現？為什麼突然間就到了第三章，轉捩點是什麼？

吳——一直以來，這種現象加在一起，形成一個自覺很強很自信的香港。廣告從來就是靠標榜自信的，那既然有一點是有一定的物質基礎。的確以前賺一百元，現在賺三千元，事情是非常不同的，消費規模大了很多。霓虹招牌是否多了、大了、亮了我不知道，但消費活動一定是比以前屬

真自信，就把它放大為虛假的自信，就是香港是全球最厲害的地方。後來，出現了「四小龍」的說法，香港甚至被稱為是其中最發達的一條龍。

霓虹招牌作為大中華變遷的年輪

郭——自二○一○年屋宇署對招牌實施新的規例，已導致一些有特色的招牌從此消失。對一位文化研究學者來說，招牌的消失對一個城市的視覺文化和歷史有什麼影響？如果有的話，它影響到我們哪一方面？

吳——假設一個城市有個元年叫零年，零年到五十、到一百，自然就像樹木的年輪一樣，最初有個核心，慢慢一層一層的向外。如果我們的樹長了一百年，就有一百年的年輪，有一百年的痕跡。當城市由零年開始什麼都不拆除，你就可以很完整的看到一百年的發展。霓虹招牌就是一百年的發展。霓虹招牌就是的地方。

有一些較不顯眼的痕跡，例如你我床下底的玩具，也是生活痕跡的一部分，但這些玩具已經煙消雲散了。城市的硬件、地標性的東西容易讓我們回憶過去的一百年，是年輪突出的表徵。如果表徵拆掉了，當然有損失，先不說感情，當你記起幾十年、一百年來有什麼事情發生過，純粹從記錄上，就是損失了直接記錄這個歷程的痕跡，特別是當這些記錄是很有趣的時候，你就會覺得損失更大。例如一個死寂或荒涼的地方，一百年來都是捕魚或者種同一種菜，那五十年的菜和七十年的菜都是一樣的，失去了一部分不會覺得有多大的損失，因為這是一個很慢的世界。但香港並不是，香港是一個發展很快的地方，一年、十

不像一個荒原地帶，沒了一小部分還有九十九個差不多樣子的部分，在這樣人口密集的地方，失去一小部分已經等於失去一大部分。而且特別是香港過去一百年的歷史很複雜，它不單作為香港自己一個地方的歷史，其實它亦是大中華的歷史。自鴉片戰爭以後，省港澳其實已經是緊密相連了，例如西方船堅炮利的影響，不只在香港，亦在廣州、汕頭等地方散播各樣的種子。如果你想記起這一段香港與西方接軌，走進現代的歷史，你也要看它和廣州、汕頭、澳門之間有沒有什麼文化痕跡能夠留下來，今天再講歷史不一定只看 document，可能亦看地標，那麼這一堆招牌其實就是省港澳的美藝了。文字如何，

另外，香港很 compact，除，你就可以很完整的看到一百年的發展。年之後，失去了的那些城市景觀或東西，就真的是失去了。個發展很快的地方，一年、十

構圖如何，其實也記錄了南中國人民和手藝師傅的故事。例如在三、四十年代之後，人口的流通不只限於省港澳，上海甚至更北面的華人很多也走到香港，走下來的通常都是最厲害的階層，包括知識分子、歌星、導演、編劇、紡織廠的老闆，所以不單是帶來了機器和資金，亦帶來了各種對現代化的渴求和知識。這些人才來到香港，再樹立它的招牌。那一

從六、七十年代的銅鑼灣軒尼詩道照片中可瞥見霓虹招牌處處的街景，是一個很顯眼的城市痕跡，亦可視為城市變遷的年輪。（照片攝於一九六三年）

段年輪其實是一個大中華流徙的歷史，所以每一個招牌的美藝究竟從哪一點發展出來，為何夜總會在北角，為何較地痞的「金陵戲院」會在西環，其實都有那段歷史，就是因為西環一直是娼妓地方、苦力地方，所以下來的就是南方潮州佬、粗人，就在那裡發展那種娛樂。北角就是來了上海和福建人，是不同的階級。第一代與西洋接軌的人都到了北角，所以香港的戰後發展，什麼都不說只說招牌，其實亦能說出一段這樣的歷史。所以如果這樣思考，這些招牌失去了非常可惜，因為失去了一種記錄口述的一段歷史的方法。當然不只限於招牌，我想最早失去的城市景觀並非招牌而是建築

物。「太平戲院」拆掉了，要記起就很難，但招牌還有機會在照片上看到，也容易重組。

招牌一定附在建築物上，「英京大酒家」的招牌有多厲害，一定得放在建築物的牆上才看得到。所以招牌是建築物和那一帶地標的 shorthand，幫助我們進入那個事情。失去了就可惜。當然，是不是說所有招牌都不能拆除，也不是的。那上找到這些路標回家之外，還有一些特別的情況。最近，我跟一些梅艷芳的粉絲聊天，他們不記得她在那個年份做過什麼，但記得阿梅得獎那年，他們正在讀中學幾年級，看完演出之後怎樣走。每一件大事，就好像一個一個霓虹招牌，為他們 chart 了人生的轉彎點。

這是另一種所謂「回家」的市 chart 了重點，有些人會拿建築物，不論是唐樓或洋樓，大部分建築物的立面是很類似的，就是灰灰的、單調的，沒有外在裝飾；但霓虹招牌就像是附加的

郭 ——說得很好。因為我們也是這樣看待招牌，它不單純是藏於內裡的視覺美學，我們也會視它如何與街道和建築物相互扣連，當招牌接連在建築物之上，而這座建築物與這個招牌的關係，我比喻為新娘的嫁妝。因為以往的部分建築物的立面是很類似的，大部分建築物，不論是唐樓或洋樓，大家有些人會拿建築物，有些人會拿一個城市，那就好像是為一個城市，有些人會拿一個霓虹招牌，為他們 chart 了人生的轉彎點。

幫助自己找到回家的很多種，剛才你所說的很好，就是一個霓虹招牌的 mental map。回家這件事可以由這個地圖主宰。而由梅艷芳和張國榮的演唱會作為連接個人的記憶，這又是另一種地圖主宰。

可以說這些是另一種霓虹招牌，是一種個人成長與社會事件之間的視覺記憶。

吳 ——幫助自己找到回家的很多種，剛才你所說的很好，就是憑抽象聯繫，所以地圖有是憑抽象聯繫，所以地圖有地圖主宰。而由梅艷芳和張國榮的演唱會作為連接個人的記憶，這又是另一種地圖主宰。

一定得放在建築物的牆上才看符號或記憶，也是每一代人的集符號或記憶，也是每一代人的集的。現代世界則有很多事情界，因為一切都是約定俗成的世界，我們稱它為傳統世飾。另外，人辨認街道或找路，樣，一個很 straight forward 建築物和街道添上了額外的裝路一個鄉公所一個衙門就是這上，因為有燈有顏色，令單調的記起就很難，但招牌還有機會分別。鄉村社會很簡單，一條裝飾物，讓建築物，尤其是在晚

我們進入那個事情。失去了就路，這個比喻挺好。例如八十年代長大的一群人，除了在街上找到這些路標回家之外，還

這也跟鄉村社會有很大的點，這也跟鄉村社會有很大的流行文化的事件作為人生的重件之間的視覺記憶。

雲天大水樓

消費年代抬頭與中產精緻化
——馬傑偉

郭——郭斯恆

馬——馬傑偉

馬傑偉，曾任香港中文大學新聞及傳播學院教授，專門研究香港流行文化。二〇一六年提早退休，雖然退下前線教學工作，但仍出席不同香港流行文化的講座和活動。他亦在《明報》、《香港01》、《評台》等撰寫專欄文章。

街道就是遊樂場

郭——我知你兒時住在官涌街市附近，可否講述一下你兒時的生活，以及對昔日社區的印象？

馬——我成長於一家五口的家庭，有爸爸、媽媽、姐姐、

妹妹，加上我五個，我們最初住在板間房，是租回來的，只有一張碌架床。後來我才得知，我小時候有很多同屋住。當中有一個是夜更工作的，他早上要睡覺，但我就在家裡跑來跑去，不小心把他嘈醒了。這個人醒來後就打了我一巴掌，我的媽媽出來制止，怎料他竟然去廚房拿菜刀。經過這件事後，雖然我的爸爸沒有錢，但亦逼得他借錢買了新填地街的一個單位。雖然借了錢，但還是不夠，我們只好住一間房，中間的房間就租給了兩個大妗姐，後來我們才知道她們是「扯皮條」；而上面的

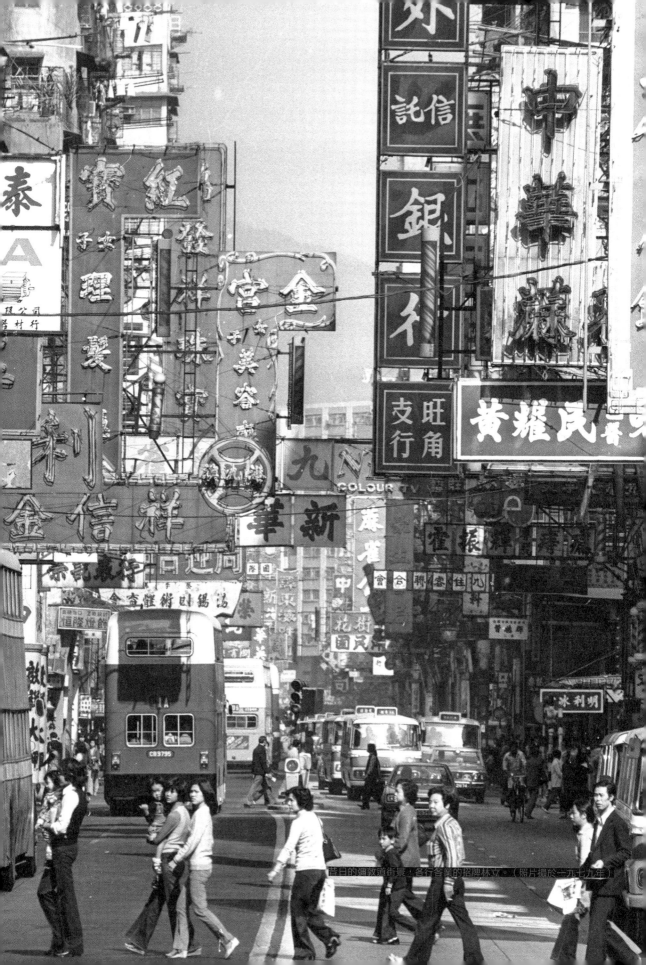

昔日的彌敦道街景：各行各業的招牌林立。（照片攝於一九七九年）

香港中產化的步伐是香港認同的核心，是香港變成一個現代城市的重要部分。

我爸爸本身有個奇怪的習慣，頭房就租了給一個寡婦和她的兒子。客廳有一張碌架床，下面就睡了一個賣菜的，我就睡在上面，整個房子非常擠擁。

他是賣豬肉的，在早上就開工，六點多就收工。他回家後吃點飯，接下來還有下場，他很喜歡在晚上睡覺之前，跟茶樓的人聊天。之後，爸爸開始帶我到「雲天大茶樓」，當爸爸跟別人聊天時，我就四處走。

所以對於「家」的這個概念，並不在家中，因為我經常出街，是名副其實的街童。在我的記憶中，我想我懂性以來就在街上走，新填地街與上海街是我的地頭，整條街道就是我的遊樂場，在街上玩什麼呢？玩射波子和踩單車。那時候是六十年代。

記得當時我大約讀小學五、六年級，因為我很早就已經要在街市幫手，所以那時候飲早茶就比較少，晚上多點，這就像是一日工作後的獎勵。大家都很放鬆，我除了聽聽大人們聊天，說粗口外，也可以去買《老夫子》或《兒童樂園》邊看邊吃喝。

我記得一個非常深刻的畫面，酒樓的出口處有個賣報紙的攤檔，因為我就是一個不能好好安坐的人，買了書回來後，看了一會又要走，走上走落。當然，我很喜歡，亦都是五光十色。而那裡購物的

郭——在你昔日的生活圈子裡或是成長過程中，你印象最深刻的霓虹招牌是什麼？

馬——我最印象深刻的招牌是在佐敦的一間酒樓叫做「雲天大茶樓」。它的招牌是長長的，感覺上挺宏偉和搶眼，你坐在窗邊會看到那個招牌，還有那間茶樓是用雲石梯級的。

很樂意去幫爸爸和叔叔買煙，記得當時有一隻香煙的品牌叫「七仔」（No. 7）。

另外，印象最深刻的招牌是位於上海街的一間叫「李家園百貨公司」、「李家園」的招牌在晚上就更美麗，讓人覺得這個城市很有活力。進入這家小型百貨公司，就好像進入了一個比較有體面的世界。我每次到「李家園」會買恤衫，當然是很久才會去一次。

消費自我形象的年代

郭——你兒時對招牌的記憶，是關於酒樓與家人的關係。但當你長大後或在中學時期，對什麼霓虹招牌或消費場所最有印象？

馬——你這麼一說，我想起了！我記得在那個「妙麗」百貨的招牌下，是一個熱門等人的地方。這家百貨賣的消費品

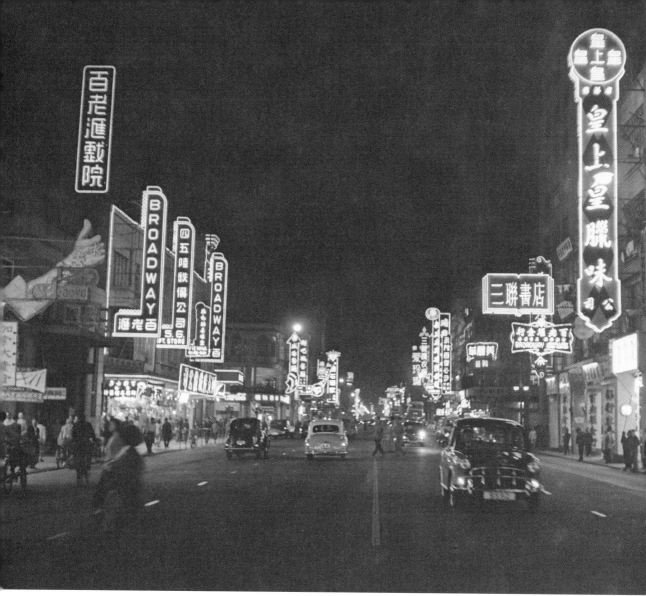

街道上的霓虹招牌顯得特別明亮搶眼。（照片攝於一九五八年）

馬——其實「樂聲牌」的霓

郭——說到消費年代，那時候有
沒有印象深刻的消費品相關的霓
虹招牌？這些消費品帶給你什麼
有趣的故事？

書，所以我們就由現在的旺
角警署開始，沿著彌敦道向尖
沙咀方向走，那個感覺到現在
還記得，霓虹招牌一個接著一
個，令我印象非常深刻。

是在太子道的「新法書院」讀
的時候，因為我們幾個同學都
人禮」，就是在聖誕節平安夜
虹招牌。我們有幾年有個「成
就是一眼望去整條彌敦道的霓

另外，我印象中最厲害的

是相對便宜的威。
樣，它代表著「出嚟威」，但
新填地街這樣，亦不像廟街那
種差距感，經過的時候難免有
懵懵懂懂，經過的時候難免有
以及經常開派對的。但我還是
人，都是很成熟，懂得消費，

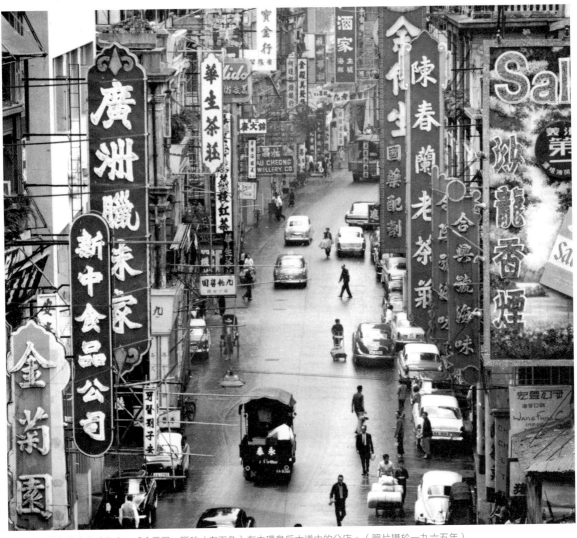

昔日的招牌多以直立式為主。「金菊園」臘味（左下角）在中環皇后大道中的分店。（照片攝於一九六五年）

虹招牌給我的印象較深刻，它跟彌敦道那些酒店和珠寶店的招牌大有不同，那些比較傳統。對於招牌的視覺表現，是有鮮明的階級分別。當然設計西化的感覺比較高級。

另外，我記起「愛克發」（AGFA）相機招牌。我曾經有一部「愛克發」相機，是爸爸買給我的。對我來說，這部相機很珍貴，我有空就拿來玩。

另外，我記得家中有一部原子粒收音機，有天線的那一種；但想再買電視機，買電視機在當時來說是一件大事。未有電視機之前，我就在涼茶舖看電視，我成功爭取電視機的藉口是要學英文。那時候大約是中四左右，家中第一部是「樂聲牌」的黑白電視機，當時日本電器就代表了現代生活。

郭——除了消費品外，那麼西餐廳呢？

馬──西餐廳，給我只可遠觀不可內進的感覺。西餐廳跟中餐廳的感覺很不同，例如上海街到佐敦道的轉角有一間叫「金菊園」，店裡的光管有紅有橙有黃，雖然有點老土，但也覺得頗高級的，雖然說不上很貴，但我只是偶爾進去。但西餐廳就不敢了，就連我爸爸也不會帶我去。對我來說，當時已產生了中西和階層的分級。

郭──哪一間西餐廳你不敢進去？

馬──「太平館」。我記得它招牌上的字是挺美的。這個陰影一直持續到我交女朋友的時候，她常問我：「為什麼不走進去？」還有，加連威老道那間「印尼餐廳」，那間餐廳有很悠久的歷史。因為我出生於低下階層，消費能力低，我的太太很早便出來工作，是她先帶我去「印尼餐廳」的。如果不是她，我想我也沒膽進去。在那裡吃印尼大餐的價格比較高，因為有很多材料。我還記得招牌的那一棵樹，以及印尼風格的餐檯和侍應的制服。後來，那裡變成我倆交往的重要回憶。近年的結婚周年紀念，我們再次相約在那裡吃飯，我還畫了一幅畫送給太太。

中產的分層內化和精緻化

郭──你認為中產的消費年代是在七十年代開始嗎？

馬──七十年代開始有中產消費，但是比較同質化，但八十年代的中產是存有不同層次的。這不同層次是內在的，例如我跟你一樣都在中大新聞系畢業，但是五年之後，我與你就不同了，因為我有其他的投資。八十年代就是比拼的年代。如果我在消費市場內做一些廉價的東西，但卻有精美的包裝，那麼便可以賣貴一倍。其實全都是形象工程而已，賣廣告也一樣。我有寫過一篇關於啤酒的廣告分析，「健力士」(Guinness) 最早原來只是什麼「貓嘜波打酒」。「貓嘜波打酒」其實就是「健力士」。但「貓嘜波打酒」是低下階層

「印尼餐廳」是馬傑偉和他太太交往的重要回憶。

馬——的啤酒，連包裝都是低下階層的，不過喝進去的成分其實跟「健力士」一樣。由七十年代到八十年代，「貓嘜波打酒」改名為「健力士」，並請來外貌比較西化的林子祥來作形象包裝工程。

試想想，舊時在街邊吃煎釀三寶，跟你去「八佰伴」吃章魚和壽司，是截然不同的感覺。日式百貨讓中產階層變得精緻化。這種消費模式就像踏腳石，當香港的中產人數膨脹之際，人們透過不同的消費模式，從以往消費魚蛋、煎釀三寶、腸粉，慢慢轉變步入中產消費。以往香港大部分人都需要學習，它不是從天而降，而這個學習過程包括一些具體的活動、視覺元素和品牌，從低下階層，要變成中產階層，從而改變日常生活。最初是新鮮，慢慢變得熟悉，然後游刃有餘，最後那個中產的身份才慢慢變得熟悉。

郭——除了關於在八十年代的中產學習過程，其實你也曾透過香港 TVB 的《網中人》劇集裡的角色，例如「阿燦」，來分析「他」和「自身」的身份問題。人是不是要透過消費這種活動，才能建立有別於他人的自我的中產形象？

馬——是要的。其中一個頗為重要的身份分野，就是我用「樂聲牌」電飯煲、鄉下依然用柴火燒。例如劇集裡，「阿燦」對整個消費模式極不熟悉，但周潤發已經穿西裝、喝咖啡。人們就是透過分野去建立自己，所謂的分野就是消費、衣食住行。

馬——現在回想，我覺得彌敦道的那一堆霓虹招牌對香港頗為重要的。那種視覺能聯繫你對香港的認同感，慢慢孕育而且融為一體。當然其中包括消費，有慢慢擴張的中產階級，而中產階級並非只有一個，而是很多層。剛剛提及的「金菊園」和「雲天大茶樓」都可以算是中產，但它們是較低級的中產。可是在七十年代，中產的消費和視覺元素是比較單一化。直到八十年代開始一直擴張，產生有很多不同層次的中產，當然也有不同層次的招牌和視覺元素。

香港中產化的步伐是香港認同的核心，是香港變成一個現代城市的重要部分。光是從招牌就可以看出層次，有些比較本土、有些日本的品牌，也有西化的，這些都壓縮成一……

郭——對於當時八、九十年代香港受著日本消費文化影響，你的想法是什麼？你有印象嗎？

馬——當然有。最貼近生活的就是日式百貨。有一代的女孩子愛到日式百貨公司，例如「伊勢丹」買衣服。而我對日式百貨的感覺是整潔，貨品很充裕。現在的「AEON」，也有這種感覺。另外，當時的沙田「新城市廣場」也代表了中產，就像太古城一樣。那時的「八佰伴」，地下是 food court 有很多價廉物美的食物，包裝精美。我女兒剛出世的時候，我經常到那裡去。

招牌是壓縮的視覺經驗

郭——從香港屋宇署拆了不少招牌，才觸發我去探討招牌對於我們的身份、社區脈絡和記憶的影響。你認為招牌的消失對社區記憶，以至個人身份認同有什麼影響？

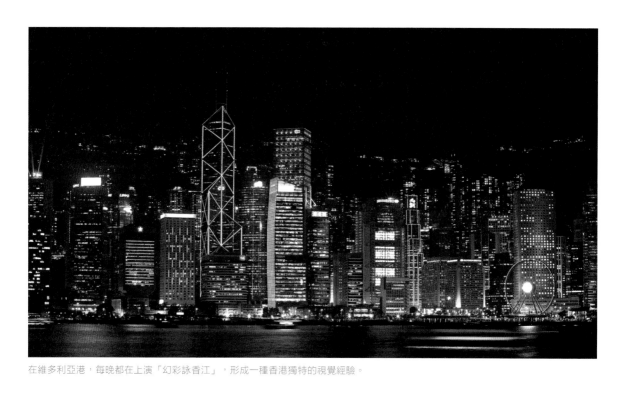
在維多利亞港，每晚都在上演「幻彩詠香江」，形成一種香港獨特的視覺經驗。

個視覺經驗。即使到其他國家旅行，也沒有這種獨特風格，就是那種壓縮的，像爭妍鬥麗的，一個靠著一個的。招牌在東京的話，是一條條貼在建築物上，上海、北京、星馬泰都沒有，唯獨是香港是這樣。當然維多利亞港的 skyline 那些外牆廣告也是。

郭——但那些主要是國際品牌居多。

馬——霓虹招牌由彌敦道至維多利亞港的海岸線，然後銅鑼灣、灣仔、中環，形成一個「T」字的主要香港城市視覺空間，那個就是香港本身。香港的認同感，是你能投射感情在這裡，因為有成長的感情，也有香港很美的感覺，而維多利亞港也是其中之一。

以往沒有太多商場，所以大家都會在街道上走，透過消費形成階級認同，這都跟

空間有關，而那個空間就是戶外，而戶外就是充滿著霓虹招牌裝飾的景象。其實現在還保留了一些，在尖沙咀和銅鑼灣還是有很強的視覺刺激，尤其是在十字路口過馬路的時候，例如在「SOGO」前的行人斑馬線。但是現在這些大型招牌或霓虹招牌景象變得不太標誌性，因為還有其他的東西影響，就好像被其他視覺刺激物「沖淡」了，以往它們是獨特的，但現在只是 one among the many。但我始終覺得維港充滿不同招牌的 skyline 那幅景色會一直持續，因為它牽涉了很多慶典活動，例如煙花匯演和「幻彩詠香江」，有很多不同的儀式形成那幅獨特的視覺經驗。

招牌規例
與數目

3.1 違例招牌定義和準則

香港街道的霓虹招牌買少見少，造成大量霓虹招牌消失的原因很多，例如城市過度發展，高昂地租迫使一些舊區老舖無法生存，老舖只好關門大吉，其霓虹招牌便被丟到堆填區。而致令大量霓虹招牌迅速消失，始作俑者是屋宇署。根據屋宇署網站指出[1]，由二〇一〇年十二月三十一日已開始推行招牌清拆令或「拆除危險構築物通知」，並且透過《建築物（小型工程）規例》所制訂的「小型工程監管制度」，將一些存在危險、日久失修、遭遺棄和違例的招牌拆除。

對於屋宇署而言，招牌並非單純延伸出來的一塊廣告牌，而是將之視為建築物。

根據屋宇署的建築物條例（第123章）與公眾衛生及市政條例（第132章）指出[2]，「凡永久依附、固定裝設、附連或牢固於建築物之上的招牌，一般都列入『建築物』或『建築工程』的定義範圍，須受建築物條例管制。」所以，若招牌對樓宇結構可能構成危險，屋宇署可以根據建築物條例第26（4）條將招牌拆除。

根據屋宇署，除「指定豁免工程」外[3]，未經屋宇署的批准及同意或根據「小型工程監管制度」的規定而豎設的招牌，均屬違例建築工程，屋宇署可以根據《建築物條例》的規定採取執法行動。

根據屋宇署在二〇一三年估計[4]，全港約有十二萬個招牌（包括霓虹招牌），當中有不少招牌是違反規例，因此屋宇署在不同地區進行檢核，如發現有違例招牌便會隨即採取執法行動。在二〇一四年，屋宇署更成立「招牌監管小組」專責處理違例招牌，更以深水埗福榮街作為試點進行大規模行動，就有關違反招牌條例發出清拆令。往後行動更擴展至香港不同區域如中西區、灣仔、深水埗和油尖旺等。

清拆招牌行動只會有增無減，在缺乏保育霓虹招牌的政策下，未來的霓虹招牌只會越來越少。

根據政府相關文件顯示，[5]屋宇署於二○一五年就違反招牌規例已發出一千零九張清拆令，而涉及違例招牌共有一千三百八十六個。

由於香港招牌數目龐大，單靠屋宇署在每一區進行招牌檢核行動工作實在艱巨，所以會發出招牌清拆令要求招牌擁有人拆除招牌。

至於招牌的伸出尺寸和距離指引，無論新舊都必須嚴格遵守，否則便會勒令拆除，至於招牌大小和距離規格，屋宇署有以下既定的嚴格指引（圖一）。[7]

若招牌擁有人違反以上指引，屋宇署可根據《建築物條例》第 24（2）（c）條向違例招牌擁有人發出命令。招牌擁有人如不履行命令，屋宇署可：[8]

◎ 指示政府承建商代為清拆，並於其後向招牌擁有人悉數追討工程費連

屋宇署於二○一三年推行「違例招牌檢核計劃」[6]，讓招牌擁有人可申請檢核違例招牌，該計劃可容許合訂明技術規格及於二○一三年九月二日前已經豎設的違例招牌，在經「訂明建築專業人士」及／或「訂明註冊承建商」進行安全檢查是否牢固，以及必須向屋宇署核實後方可繼續保留使用，但招牌擁有人必須在不過五年內重新提交檢核文件或拆除違例招牌。

對於屋宇署通過檢核違例招牌計劃，即使通過檢核違例招牌計劃，將招牌拆除。但是招牌擁有人如不履行命令，屋宇署可……

例建築工程，除非招牌狀況有所轉變或構成危險，否則屋宇署不會對那些已通過檢核的招牌採取執法行動，但五年過後，招牌擁有人必須進行新一輪檢查核證已確保招牌符合安全資格，若招牌未能通過安全規格，屋宇署便會發出招牌清拆令要求招牌擁有人拆除招牌。

圖一

招牌不得阻塞大廈或後巷所設的走火通道或樓梯，或縮減其闊度。

招牌不得阻礙或減少樓宇所需的自然光線及通風或流通空氣

招牌不得伸越主建築界線 4.2 米以上或街道中間線 ❶

招牌須最少有 3.5 米的相距空間，如伸出行人道，則應與路緣有最少 1 米的淨距離。 ❷

招牌須最少有 5.8 米的相距空間（如伸出街道）❸

招牌須最少有 7 米的相距空間（如伸出電車軌道）❹

兩個毗鄰招牌的側向距離須最少有 2.4 米 ❺

分別安裝於街道兩旁的相對招牌，兩者之間的淨距離須最少有 3 米。 ❻

圖二　棄置或危險招牌的報告數字

深水埗

169

油尖旺

666

灣仔

中西區

69

166

◎ 對招牌擁有人採取檢控行動。

或

監督費及附加費；及／

不遵行法定命令屬刑事罪行，最高刑罰為監禁一年及罰款港幣二十萬元。若違法情況持續，招牌擁有人會被加判每日罰款港幣二萬元。

根據屋宇署資料，以下是按區議會的分區列出由二○○八至二○一二年接獲公眾就有關棄置或危險招牌報告的整體數字（圖二）[9]，但這裡只列出與本研究相關的地區，如對其他地區分有興趣，可自行上屋宇署網站搜尋相關資料。從以下數字，油尖旺區是收到最多市民就有關棄置或危險招牌的報告，緊隨其後是深水埗和灣仔，而收到最少報告的是中西區。

深水埗

14,500

油尖旺

28,000

中西區

灣仔

16,100

12,600

另外，根據二○一三年屋
宇署的統計資料，該年的現存
招牌數字按區議會的分區分佈
如上（圖三）[10]，但相信到了
今天，以下的招牌數字會有所
改變，並只會一直減少。根據
二○一三年屋宇署的統計招牌
數字來看，油尖旺仍然是最多
的，而最少的是灣仔。

圖四　向危險或棄置招牌發出的「拆除危險構築物通知」數目

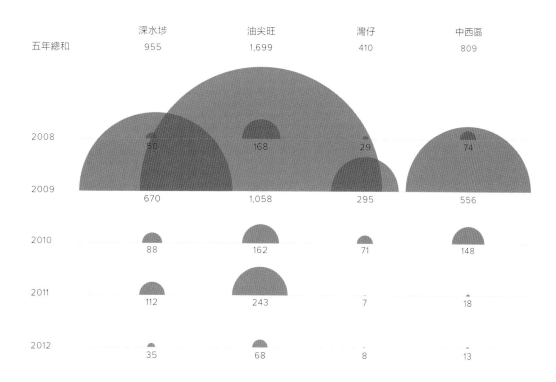

五年總和	深水埗 955	油尖旺 1,699	灣仔 410	中西區 809
2008	50	168	29	74
2009	670	1,058	295	556
2010	88	162	71	148
2011	112	243	7	18
2012	35	68	8	13

以上（圖四）是就危險或棄置招牌發出的「拆除危險構築物通知」數目[11]。從圖表觀察所得，對比其他年份，屋宇署在二〇〇九年明顯地發出最多「拆除危險構築物通知」，單是油尖旺區，一整年已發出一千零五十八張拆除通知書，即平均每個月發出八十八張。另外，由二〇〇八至二〇一二年的五年間，灣仔是最少發出清拆通知書的，而油尖旺則最多。

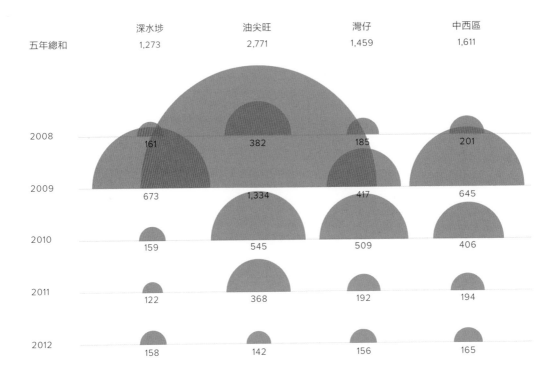

五年總和	深水埗	油尖旺	灣仔	中西區
	1,273	2,771	1,459	1,611

2008	161	382	185	201
2009	673	1,334	417	645
2010	159	545	509	406
2011	122	368	192	194
2012	158	142	156	165

至於就拆除或修葺的棄置或危險的招牌數目[12]（圖五），就那五年間，油尖旺區已拆除或修葺的棄置或危險的招牌最多，隨後是中西區和灣仔，舊區如深水埗就最少。

圖六 二○一六至二○一七年已發出的違例招牌清拆令及二○一八年預算

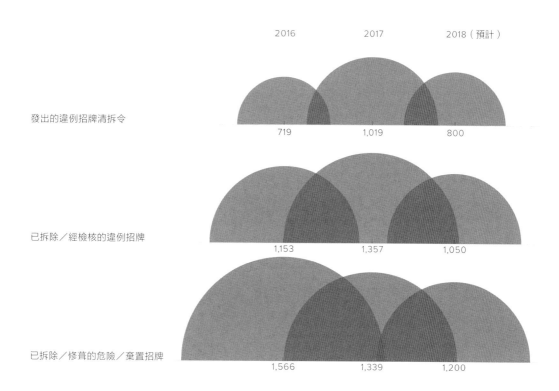

2016　　　　2017　　　2018（預計）

發出的違例招牌清拆令
719　　　　1,019　　　800

已拆除／經檢核的違例招牌
1,153　　　1,357　　　1,050

已拆除／修葺的危險／棄置招牌
1,566　　　1,339　　　1,200

街道視覺文化實在刻不容緩。和街道歷史的轉變。所以記錄土視覺元素來闡述城市的發展錄，恐怕我們會失去獨特的本來越少。若果我們不作全面記策下，未來的霓虹招牌只會越計，在缺乏保育霓虹招牌的政蓋不同類型的招牌，但可以預會有增無減，雖然以上數據涵宇署的資料，清拆招牌行動只　　總括而言，根據政府和屋個招牌。○一八年預計清拆一千二一千三百三十九個，而在二的招牌，在二○一七年就有已拆除或修葺的危險或棄置年會發出八百張清拆令。就一十九張，並預計二○一八出違例招牌清拆令有一千零（圖六），在二○一七年已發　　根據政府最新資料顯示[13]

3.2

「霓虹黯色」的研究目的

霓虹招牌消失

眼見霓虹招牌日漸消失，曾經有這樣的一個說法，中國具有歷史和視覺特色的霓虹招牌可作為窺探庶民生活的一種研究方法，因為它能展輕文化的主旋律，不斷影響著幾十年後城市發展趨向傾斜並且豐富及加強了社區與居民之間的交往。招牌就是一種活現社區文化和積累社區交流活動的視覺再現和視覺載體，也就是透過招牌，將該區的市民生活呈現出來，這可反映當地社區的文化故事、生活變遷和人文風情。

自中國內地城市不斷擴張和發展，高度發展令不少特色的城市發展改變街道景觀和社區面貌，招牌可作為窺探庶民生活的一種研究方法，因為它能展輕文化的主旋律，不斷影響著幾十年後城市發展趨向傾斜並且豐富及加強了社區與居民和歸邊。

香港作為垂直城市，人口高度密集，城市發展是大勢所趨，但城市發展改善市民生活質素的同時，保育本土文化也有其必要性。

筆者並不是反對屋宇署拆掉和移除一些存在危險和日久失修的招牌以保障市民安全，但霓虹招牌作為重要的香港城市景觀和文化之一，實在有需日常。

胡同、古鎮和建築物被拆卸。

要制定適切的政策來保育一些具有歷史和視覺特色的霓虹招牌；再者香港的街景和夜景舉世知名，故有必要確保東方之珠繼續明亮以吸引更多遊客。

試想若沒有霓虹招牌，香港街道的夜景會否仍然迷人？每晚八時正在維港兩岸上演的「幻彩詠香江」，吸引了數以百萬計的旅客沿岸觀賞。但這種旅遊式的光影幻象，筆者就認為是「偽造」、「造作」的假幻影光效；相比起街道上的霓虹招牌，雖然它們沒有激光的視效，也沒有華麗的音樂作襯托，但就反映了庶民的生活日常。

實地拍攝霓虹招牌，以從中了解各行業招牌的視覺美學。

記錄霓虹招牌

昔日居住在洞穴的人類祖先，他們會以繪圖形式記錄當下的生活，例如古代洞穴牆壁上就記載了當時以畜牧為業的生活，這種視覺記錄有助後人了解昔日的生活狀況，並能將古人的智慧及知識傳承至下一代。

為了追尋日漸消失的霓虹招牌，香港理工大學設計學院的信息設計研究室就有了「霓虹黯色」的霓虹招牌研究專案。雖然這個研究項目未必能夠扭轉或阻止城市發展所帶來的影響，但總算成就了歷史的見證。

「霓虹黯色」研究項目由二○一五年八月至二○一六年十二月進行拍攝及記錄，研究團隊從尖沙咀徒步走到太子，途經佐敦、油麻地、旺角，涵蓋十五條主要馬路及四十多條街道；此外，也有走訪灣仔、銅鑼灣、西貢、荃葵青、深水埗和九龍城等地。現時研究團隊已經記錄了超過四百多個現存的霓虹招牌，他們實地拍攝還未拆卸的霓虹招牌，好讓讀者能從中了解各行業招牌的視覺美學。

在過去幾年的霓虹招牌記錄中，遺憾的是當一邊記錄的時候，一些往日記錄下來的招牌已經不再復見。這是我們感到最無奈及遺憾的。

記錄方法

在拍攝和記錄的過程中，首先會留意霓虹招牌如何懸掛在街道的空間上，以及其展現的形態；其次，街道的闊窄也影響了招牌的延伸性，不同招牌的不同形態，也建構出街道有不同的視覺複雜性和趣味性。當研究團隊去拍攝霓虹招牌的時候，除了拍攝霓虹招牌的字體、花紋及圖案之外，

團隊以筆記和手繪方法來作記錄

在大廈外牆。毫無疑問，霓虹的字體、文字的排列方向、霓虹燈的顏色，以及視覺背景、形狀和所屬位置；若霓虹招牌上有圖案，更必須記錄及拍照，或用草圖記下它的特點。這有助日後作詳細的視覺分析。

為著能更深入記錄，團隊設計了一組「霓虹招牌資料記錄表」，以準確記錄每一個霓虹招牌的視覺特性，以及它與其他霓虹招牌和建築物之間的關聯。團隊要記錄每一個招牌也要記錄招牌與招牌之間的關聯，以及招牌對整體街道的視覺空間效果，務求準確地全盤記錄其獨特美學。

拍攝過程比想像中複雜和需要花費更多時間，因為同一間商舖的霓虹招牌可以在不同位置以不同方式呈現，如店舖內或外的橫區，或直立式懸掛。

還有，記錄霓虹招牌與一般物件不同，就是霓虹招牌會呈現出兩種不同的視覺表現，日與夜所呈現的形態和光感是截然不同的。所以團隊必須在早上和晚上記錄同一個霓虹招牌的視覺表現。

總括而言，本章將集中列出油尖旺，以至其他地區所出現過的霓虹招牌，從中可看到它們如何呈現不一樣的街道景觀。此外，也會簡單介紹油麻地、尖沙咀、旺角、佐敦及太子區的文化歷史，好讓讀者思考這些招牌對當區人的生活習慣、起居飲食和消費形態起著什麼作用。

霓虹招牌資料記錄表
理工大學設計學院
信息設計研究室

霓虹招牌研究

觀察備註:	觀察日期
招牌欣賞指數: 1 2 3 4 5 (高)	觀察時間 早 / 午 / 晚
	觀察員
招牌製作公司/電話:	招牌編號

店舖資料　　　　*在街上必須填寫
- 店舖名稱 *
- 店舖行業
- 店舖地址
- 創業年份
- 公司網址

大廈資料
- 大廈地區
- 大廈名稱 *
- 大廈年份
- 大廈樓層
- 街道名稱/號碼 *

招牌街道位置

招牌設計與美學

招牌與大廈關係圖 1　　編號:

招牌與大廈關係圖 2　　編號:

招牌與大廈關係圖 3　　編號:

形狀與尺寸			
擺放方向	□橫排 □直排		
招牌尺寸	□大 □中 □小		
方式規格	□貼牆 □伸出 □雙面		
佔據樓層	(由　　至　　)		
招牌形狀	□正方 □長方形 □圓形 □不規則		
招牌弧角	□圓角 □方角		

圖像與動態		
招牌圖案	1.　2.　3.	
圖案位置	□中央 □頂部 □底部 □左側 □右側	
招牌底色	□紅 □橙 □黃 □綠 □青 □藍 □紫 □白 □其他	
招牌邊框	□有邊 □無邊	
招牌現況	□良好 □受損 □日久失修	

字體	1.　2.　3.	
字款	□正楷 □北魏 □黑體 □宋體 □隸書 □其他 □Scripts □Serifs □San-serifs	
字顏色	□紅 □橙 □黃 □綠 □青 □藍 □紫 □白 □其他	
筆畫處理	□單鈎 □雙鈎 □雙鈎加中線 □雙鈎+多條中線	
排列方向	□左向右 □右向左 □上到下	
語文	□中文 □英文 □其他 □三語 □四語	

霓虹(夜晚)	1.　2.　3.	
霓虹顏色	□紅 □橙 □黃 □綠 □青 □藍 □紫 □白 □其他	
霓虹燈	□健全 □部分 □已消燈	
霓虹動態	□靜止 □走動 □閃亮	

「霓虹招牌資料記錄表」用作記錄霓虹招牌的視覺特性和位置

研究團隊利用 Google Maps 的協助預先找尋霓虹招牌，並以紅點記錄所在位置。

3.3 霓虹招牌數目統計與分佈

拍攝前的準備

自二〇一五年八月開始，團隊先後在尖沙咀至太子等地區進行拍攝並記錄現存的霓虹招牌數目。整個霓虹招牌記錄進行了大約一年多，團隊不定期在不同的街道拍攝。

為了更準確找到這些現存的霓虹招牌位置，研究團隊先從網上找尋資料，並以 Google Maps 協助，準確找出相關霓虹招牌的正確位置，並以紅點記錄在預先印製的地圖上。這個方法好讓研究團隊預先有一個大致的分佈面貌，有助日後作適切的記錄安排。

由於 Google 的街道導航

照片，在某些地區仍然保留昔日的街道景觀，有些新的或已拆卸的霓虹招牌仍未更新，所以單靠網上提供的資料未能真實反映實際的霓虹招牌數目。

團隊成員為避免遺漏，會行走於每區每條街道作記錄。

還有，拍攝團隊會刻意選擇日間進行記錄，因為在日間會較容易看見霓虹招牌所在的位置和外觀。因為有些霓虹招牌在晚上是不會亮著的，這可能是店主為了節省電費開支，在晚上過了某個時段便會將霓虹燈關掉，又或是索性長期關掉，甚至乎有可能是店舖早已結業，只是該店的霓虹招牌

霓虹招牌拍攝以兩個成員為一隊，分日與夜進行。

仍未拆卸。此外，也有一些霓虹招牌設置在不顯眼的位置，例如在大廈夾縫中間或大廈側面，就會很容易遺漏，故需要在日間進行記錄。

而拍攝團隊必須以兩個成員為一隊，這是基於安全考慮。因為大部分霓虹招牌都是延伸至街道中間或馬路，若要拍攝招牌的全貌，以及招牌與街道之間的關係，攝影師不得不站靠馬路邊陲，甚至乎走到馬路中心，而另一位隊友就必須留意馬路上的情況並在旁提點，以保障安全。

研究團隊除了進行拍攝外，也會以文字記錄，例如霓虹燈數目，就是按著以上虹招牌所屬的店舖種類、招牌

大小、所在位置、店舖年份、招牌顏色、字體、圖案及形狀等，也會統統記下。因此每一面，對研究小隊都會帶備「霓虹招牌資料記錄表」。

整個記錄先以五大區為主，從尖沙咀開始，之後到佐敦、油麻地、旺角及太子。尖沙咀區的霓虹招牌數目計算，從尖沙咀海旁的梳士巴利道以北至柯士甸道；佐敦區是指由柯士甸道至甘肅街；油麻地區是指由甘肅街至登打士街；旺角區是從登打士街至旺角道；而太子區是從旺角道至界限街劃分。在本章之後所提及的每區霓虹燈數目，就是按著以上分劃的區域位置點算為準。

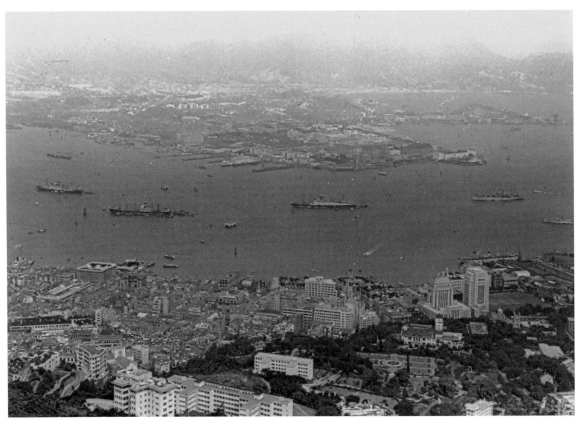

從港島太平山山頂向下近望是昔日中上環一帶，照片仍可清楚看到香港匯豐銀行總行、總督府官邸（即現在的禮賓府）和香港動植物公園，遠眺是維多利亞港和尖沙咀，以及九龍半島一帶。（照片攝於五十年代）

簡史

根據《油尖旺區風物志》書中的敘述（蕭國健 2000，頁 14-16），尖沙咀是位於中國珠江三角洲東岸的一個港口，她的名字早於明朝已有記載，尖沙咀這個名字的由來，是該處的海灣一帶被官涌山（現佐敦位置）阻隔，以致南端位置形成一個既尖且長的沙灘，由於地形獨特而取名為尖沙咀。

自一八六〇年清朝簽署的《北京條約》將界限街以南的土地割讓給英國後，尖沙咀成為只限於洋人生活的地方，華人是禁止居住的，但此禁令

昔日九廣鐵路總站的鐘樓，已成為今天尖沙咀海旁的重要地標。

早於一九二八年開業至今的「香港半島酒店」，屹立
於尖沙咀梳士巴利道已九十年之久。（照片攝於六十年
代初）

隨著廣九鐵路總站興建後撤銷（鄭寶鴻 2009）。其後英國人更在這地方建造海軍船塢、水警總部、尖沙咀警署、天文台及天星碼頭等大型建築項目。時至今日，部份建築原址仍然保留，並已進行活化及改變用途。

一九六六年，全港第一個大型購物商場尖沙咀海運大廈正式揭幕，也代表了香港經濟進入起飛的消費年代。八十年

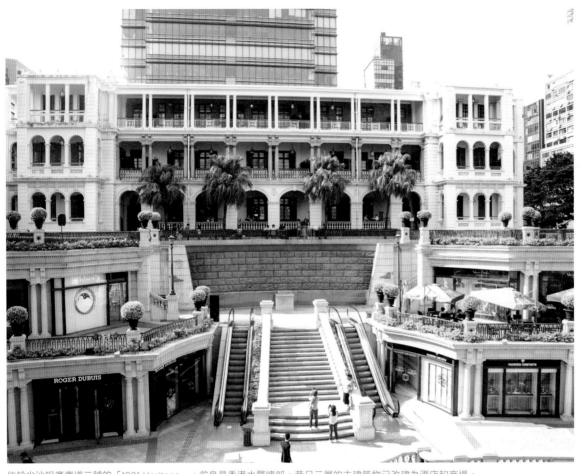

位於尖沙咀廣東道二號的「1881 Heritage」，前身是香港水警總部，昔日三層的主建築物已改建為酒店和商場。

代，尖沙咀的士高林立，喜愛
勁歌熱舞的年輕人喜愛流連；
與此同時，在尖沙咀區也開設
了不少夜總會和娛樂場所，例
如大富豪夜總會、中國城夜總
會……。但踏入二千年，隨著
香港經濟不景氣和商業活動北
移，大部分夜總會因財政困難
而先後結業。[1]

在尖沙咀區，團隊記錄
了總共約九十四個霓虹招牌，
當中有四十三個飲食業、十
個零售業、八個桑拿、八個時
裝店、六個酒店、五個當舖、
三個珠寶首飾業、兩個娛樂場
所、兩個商場，還有七個其他
行業。在不同的行業中，飲食
業是最愛用上霓虹招牌作招徠
的，其數目佔整體的差不多接
近一半（百分之四十六）。
這可能跟尖沙咀區以旅遊及消費
服務作定位有關，自然吸引了
飲食業進駐。根據我們的統計
記錄，飲食業的霓虹招牌數目

尖沙咀是旅客購物的好去處。

尖沙區以旅遊及消費服務作定位，自然吸引了飲食業進駐。

不單在尖沙咀區佔首位，就連其他四區也是最多的，例如佐敦有三十五個、油麻地有七個、旺角有十五個及太子有十九個。

從整體霓虹招牌的分佈來看（詳見地圖），飲食行業的霓虹招牌集中在幾條主要街道，例如亞士厘道、堪富利士道、赫德道、麼地道、寶勒巷、加連威老道及山林道。

尖沙咀霓虹招牌分佈

94

霓虹總數

娛樂

❶ 東雀會 C2
❷ CEO C3

桑拿

❶ 貴族桑拿 C2
❷ 天天桑拿 B3
❸ 溢泉芬蘭浴 C2
❹ 威尼斯桑拿 B2
❺ 尖沙咀桑拿 A3
❻ 天天桑拿浴 B3
❼ 維港棕泉桑拿 C2
❽ 東方水匯桑拿 C2

酒店

❶ 漢口酒店 A3
❷ 大都酒店 A2
❸ 公主酒店 B3
❹ 金莎酒店 B3
❺ 新金莎酒店 B3
❻ Regal Kowloon Hotel C3

當舖

⬡ 合成押 B2
⬡ 同發押 A1

⬡ 益生押 B3
⬡ 存德押 B3
⬡ 永利押 B3

飲食

❶ 砂煲 A1
❷ 放牛牛 B4
❸ 新斗記 A3
❹ 福滿樓 A3
❺ 天香樓 B1
❻ 梨花園 B3
❼ 富豪軒 C3
❽ 印尼餐廳 B2
❾ 世華餐廳 B3
❿ 鳳城皇宴 C2
⓫ 泰豐廔京菜 B3
⓬ 興發茶餐廳 A4
⓭ 百樂門囍宴 B3
⓮ 太平館飡廳 B2
⓯ 太湖海鮮城 B1
⓰ 金鳳大餐廳 A1
⓱ 尖東酒吧街 C2
⓲ 尖東美食坊 C3
⓳ 圓山台灣料理 B2
⓴ 百樂門宴會廳 C2
㉑ 全聚德烤鴨店 C2
㉒ 香港仔魚蛋粉 A3
㉓ 三木韓國料理 A3
㉔ 頂好海鮮酒家 A3
㉕ 鹿鳴春京菜餐廳 B3
㉖ 高麗軒韓國料理 B2
㉗ 聚德軒高級粵菜 C3
㉘ 麥奀雲吞麵世家 A4
㉙ 金燕島潮州酒樓 B3
㉚ 清進洞韓國料理 B3
㉛ 火鍋館牛肉專門店 A1
㉜ 德興火鍋海鮮酒家 C3
㉝ 高流灣海鮮火鍋酒家 A1
㉞ Charlie Brown Cafe B3
㉟ ilis A1
㊱ Jagger B3
㊲ Jimmy's Kitchen A3
㊳ La Taverna A3
㊴ M1 Bar （金巴利道） B1
㊵ M1 Bar （加拿分道） B3
㊶ Red Lion Bar B3

㊷ Schnurrbart B3
㊸ Top Floor Bar & Grill A3

零售

❶ 回音 A4
❷ 景龍 B3
❸ 官燕莊 C3
❹ 燕窩莊 C2
❺ 海天潛水 A3
❻ 半島中心 C3
❼ 龍城大藥房 B2
❽ 華興蟲草燕窩莊 A3
❾ 春記文具有限公司 A4
❿ 中興燕窩中西大藥行 B3

時裝

❶ 香港皮草 B3
❷ 帝皇洋服 B3
❸ 萬邦綢緞 A1
❹ 顯卓婚紗晚裝 B2
❺ Juice B4
❻ Nita Fashions A3
❼ Playpunch B1
❽ Under Wear B2

商場

❶ 利時商場 B2
❷ 運通商場及商業大廈 B1

珠寶首飾

❶ 謝氏錶集 A4
❷ Amigo Jewelry B3
❸ Rio Pearl B3

其他

❶ 找換店 B3
❷ 足臨門 A4
❸ 精藝紋身 A1
❹ 天星旅行社 A4
❺ 世界詠春拳道協會 A4
❻ Sing-a-long 聲雅廊 B3
❼ 法國雅姬國際美容醫學院製藥廠 A1

大都酒店 A2

新金莎酒店 B3

漢口酒店 A3

金莎酒店 B3

合成押 B2

同發押 A1

存德押 B3

永利押 B3

益生押 B3

Charlie Brown Cafe B3

ilis A1

Jagger B3

CEO C3

東雀會 C2

天天桑拿 B3

天天桑拿浴 B3

威尼斯桑拿 B2

尖沙咀桑拿 A3

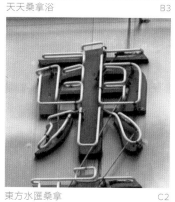

東方水匯桑拿 C2

溢泉芬蘭浴 C2

維港棕泉桑拿 C2

貴族桑拿 C2

Regal Kowloon Hotel C3

公主酒店 B3

天香樓 B1

太平館飡廳 B2

太湖海鮮城 B1

富豪軒 C3

尖東美食坊 C3

尖東酒吧街 C2

德興火鍋海鮮酒家 C3

放牛牛 B4

新斗記 A3

梨花園 B3

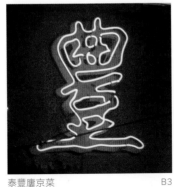

泰豐廔京菜 B3

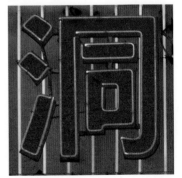

清進洞韓國料理 B3

Jimmy's Kitchen A3

La Taverna A3

M1 Bar（加拿分道） B3

M1 Bar（金巴利道） B1

Red Lion Bar B3

Schnurrbart B3

Top Floor Bar & Grill A3

三木韓國料理 A3

世華餐廳 B3

全聚德烤鴨店 C2

印尼餐廳 B2

圓山台灣料理 B2

高麗軒韓國料理　　　　　　　　B2

鳳城皇宴　　　　　　　　　　　C2

鹿鳴春京菜餐廳　　　　　　　　B3

麥奀雲吞麵世家　　　　　　　　A4

中興燕窩中西大藥行　　　　　　B3

半島中心　　　　　　　　　　　C3

回音　　　　　　　　　　　　　A4

官燕莊　　　　　　　　　　　　C3

春記文具有限公司　　　　　　　A4

景龍　　　　　　　　　　　　　B3

海天潛水　　　　　　　　　　　A3

燕窩莊　　　　　　　　　　　　C2

火鍋館牛肉專門店　　　　　　　　A1

百樂門囍宴　　　　　　　　　　　B3

百樂門宴會廳　　　　　　　　　　C2

砂煲　　　　　　　　　　　　　　A1

福滿樓　　　　　　　　　　　　　A3

聚德軒高級粵菜　　　　　　　　　C3

興發茶餐廳　　　　　　　　　　　A4

金燕島潮州酒樓　　　　　　　　　B3

金鳳大餐廳　　　　　　　　　　　A1

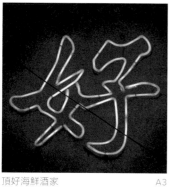

頂好海鮮酒家　　　　　　　　　　A3

香港仔魚蛋粉　　　　　　　　　　A3

高流灣海鮮火鍋酒家（肥牛火鍋）　A1

Amigo Jewelry · B3

Rio Pearl · B3

謝氏錶集 · A4

Sing-a-long 聲雅廊 · B3

世界詠春拳道協會 · A4

天星旅行社 · A4

找換店 · B3

法國雅姬國際美容醫學院製藥廠 · A1

精藝紋身 · A1

利時商場 · B2

運通商場及商業大廈 · B1

足臨門 · A4

華興蟲草燕窩莊 A3

顯卓婚紗晚裝 B2

龍城大藥房 B2

Juice B4

Nita Fashions A3

Playpunch B1

Under Wear B2

帝皇洋服 B3

萬邦綢緞 A1

香港皮草 B3

現時的九龍佐治五世紀念公園是昔日官涌山的遺址，每逢周末這處已成為外籍家傭聚集的地方。

簡史

現時大家所稱的「佐敦」（Jordan），昔日是稱作「官涌」的。「佐敦」這非正式的地名得以廣泛使用，是因為港鐵「佐敦站」和「佐敦道」為該區對外的主要交通樞紐，之後「官涌」之名漸漸被人遺忘，以「佐敦」取而代之。

若要追溯佐敦的歷史，早於清嘉慶《新安縣志》已有記載官涌村（今佐敦一帶），官涌之名的由來各有說法，根據《香港的地名與地方歷史（上）——港島與九龍》書中提及（饒玖才 2011，頁 238），是指有官兵駐守官涌

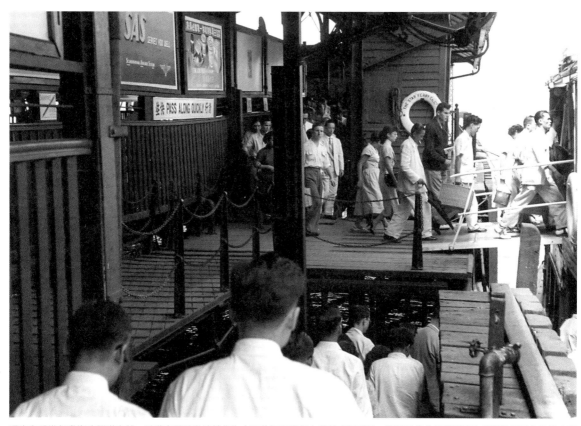

還未有香港紅磡海底隧道之前，香港市民是以渡輪作為主要往返香港與九龍的交通工具，而昔日的佐敦道碼頭也是提供往返佐敦與中環的渡輪服務。（照片攝於五十年代）

的意思；但也有說法是指從客語「乾涌」的轉訛得來，意指水流不多。另外，由於官涌的西面是長形山崗，故稱為「官涌山」。因興建油麻地避風塘，「官涌山」已於一八七〇年被夷平，其泥土也用作填海之用。現時「九龍佐治五世紀念公園」就是昔日「官涌山」的遺址（同上，頁244）。

填海的土地也帶來該區的發展，例如有八條東西橫向的街道，於一九〇九年陸續興建，初期街道名稱是以數字由第一街至第八街定名，後來首五條街改以中國省市名稱，就是甘肅街（第一街）、北海街（第二街）、西貢街（第三街）、寧波街（第四街）和南京街（第五街），而第六街和第八街則以英籍高官的名字定名，就是佐敦道和寶靈街，至於第七街則因發展所需而移除了（同上，頁242）。

以上幾條街道中，無論今昔，佐敦道也是這一區最繁忙的主要街道，兩旁行人如鯽，馬路上更是人車爭路。佐敦道之所以繁忙的其中一個原因，就是它提供了對外連接昔日的佐敦道碼頭和巴士總站的主要交通樞紐（現已建成柯士甸站和豪宅）。老一輩的街坊都知道，昔日的佐敦道比彌敦道更繁華熱鬧，在這條街道之上，有大型的中式酒樓、西式餐廳、各式食肆、娛樂場所和電影院等，應有盡有。但可惜已今非昔比（陳嘉文 2016）。

在佐敦區，團隊共記錄了約九十六個霓虹招牌，是五區之冠，當中三十五個是飲食業、十六個是娛樂場所（如舞廳和夜總會）、十二個桑拿和舞廳的霓虹招牌數目，佐敦共有十六個，相比其他四個是當舖、六個是酒店或賓館、六個是零售業、五個是珠寶首飾業、五個時裝店，區也是最多的。

若單看桑拿的霓虹招牌，在五區的數目，尖沙咀有八個，油麻地和旺角各有三個，而太子則沒有，但單是佐敦已有十二個，相比其他四區是最多的。同樣地，夜總會和舞廳的霓虹招牌數目，佐敦越是加快了街道上視覺文化的消失。

筆者撰寫這本書的時候，從媒體處得知，在佐敦白加士街的「麥文記麵家」霓虹招牌經已拆卸，心裡感到萬分可惜。而霓虹招牌的拆卸速度越快，就越是加快了街道上視覺文化的消失。

另外，正如前文所述，當里活電影《攻殼機動隊》（2017）於此取景的「德興和堂單眼佬涼茶」，以及荷仔記燕窩甜品專門店」、「春和娛樂行業統計，則綜合酒店、賓館、桑拿、舞廳和夜總會，在佐敦一帶共有三十六個霓虹招牌，佔整體數目約百分之十二點五。但若以服務百分之十二點五。但若以服務行業佔整體數目約集中於彌敦道。區內還有「妹海味」和「冠南華」等。

還有三個屬於其他行業。佐敦的飲食業霓虹招牌數目與尖沙咀的結果相若，飲食業使用霓虹招牌仍然佔整體該區數目最多，約佔百分之三十六；緊隨至於舞廳、卡拉OK和夜總會都集中於白加士街和南京街一帶；而珠寶首飾行業則集中於彌敦道。區內還有「妹

至於各行業的霓虹招牌分佈，散落於白加士街和西貢街一帶；桑拿則集中於佐敦道兩旁的廟街和德興街；至於舞廳、卡拉OK和夜總會都集中於白加士街和南京街一帶；而珠寶首飾行業則集中於彌敦道。區內還有「妹

霓虹招牌拆卸速度越快，
就越是加快了街道上視覺文化的消失。

位於九龍佐治五世紀念公園旁的街市與市政大廈仍然使用官涌之名作為大廈名稱。但現今街市大廈人流稀疏，沒有像以往那麼繁華熱鬧了。

佐敦霓虹招牌分佈

96

霓虹總數

娛樂

❶	皇雀會	B4
❷	美聯會所	B3
❸	百老滙舞廳	B3
❹	東方夜總會	C3
❺	京城夜總會	B3
❻	威尼斯夜總會	B3
❼	艷桃花夜總會	C4
❽	新凱旋聯誼會	B3
❾	老地坊夜總會	B3
❿	瑞興麻雀公司	B3
⓫	和興勝利麻雀耍樂	B2
⓬	人人麻雀娛樂公司	B3
⓭	紐約卡拉 OK 夜總會	C3
⓮	明珠卡拉 OK 夜總會	B3
⓯	日本城卡拉 OK 夜總會	B3
⓰	翡翠城卡拉 OK 夜總會	C3

桑拿

❶	佐敦桑拿	B3
❷	鴻星桑拿	C3
❸	德興桑拿	C3
❹	富士桑拿	B2
❺	金碧桑拿	B2
❻	浴潮流桑拿	B3
❼	美高蓮桑拿	B3
❽	淺水灣桑拿	C3
❾	淘金沙桑拿	B3
❿	新龍觀芬蘭浴	B4
⓫	帝都桑拿浴夜總會	B3
⓬	聖地牙哥女賓桑拿	B4

酒店

❶	理想 .8	C4
❷	嘉賓賓館	B3
❸	皇都賓館	B3
❹	東寶酒店	C3
❺	鑫鑨酒店	C3
❻	中港酒店	B4
❼	佐敦假日酒店	B3
❽	新馬可勃羅別墅	C4

當舖

	友生押	B4
	萬利押	B3
	大發押	B4
	大隆押	B4
	富榮押	B3
	德生押	B2

飲食

①	順德人	B4
②	普光齋	C3
③	百寶堂	B2
④	富臨漁港	B3
⑤	馬華餐廳	C3
⑥	翠華餐廳	B3
⑦	合興火鍋	B3
⑧	苑記粉麵	B4
⑨	和記海鮮	A2
⑩	聯邦皇宮	B2
⑪	聯邦金閣	B2
⑫	7 哥茶餐廳	C3
⑬	單眼佬涼茶	B2
⑭	順德公漁村	A3
⑮	太平館飡廳	C2
⑯	醉瓊樓飯店	C3
⑰	錦興茶餐廳	A2
⑱	榮華茶餐廳	B3
⑲	翡翠茶餐廳	B2
⑳	小杬館食坊	C3
㉑	元朗綿綿冰	B2
㉒	麥文記麵家	B3
㉓	囍臨門酒家	B3
㉔	堂泰海鮮菜館	B3
㉕	義順牛奶公司	B3
㉖	澳洲牛奶公司	B4
㉗	適香園茶餐廳	C3
㉘	和記海鮮飯店	A3
㉙	聯發海鮮菜館	B3
㉚	金御海鮮酒家	C3
㉛	焗牛海鮮火鍋	B4
㉜	金山海鮮酒家	B3
㉝	樂壽新漁村酒家	C4
㉞	黃珍珍泰國菜館	C3
㉟	妹仔記燕窩甜品專門店	B3

零售

❶	德興海味	B2
❷	永興大葯房	B3
❸	北京同仁堂	C4
❹	德興燕窩海味	C3
❺	太和平中醫藥行	B3
❻	中國參茸海味公司	B2

時裝

❶	冠南華	B2
❷	名將洋服	C4
❸	環球眼鏡	C3
❹	同昌商業大廈時裝批發中心	C4
❺	Mel Mel	C4

珠寶首飾

❶	周大福	B3
❷	君悅珠寶	B3
❸	六福珠寶	B3
❹	東方表行	C3
❺	綺麗珊瑚	A3

其他

❶	找換店	C3
❷	海濱水療	A3
❸	鍾應堂相命	C4

美聯會所 　　　　　　　　　　　B3

翡翠城卡拉 OK 夜總會 　　　　　C3

老地坊夜總會 　　　　　　　　　B3

艷桃花夜總會 　　　　　　　　　C4

佐敦桑拿 　　　　　　　　　　　B3

富士桑拿 　　　　　　　　　　　B2

帝都桑拿浴夜總會 　　　　　　　B3

德興桑拿 　　　　　　　　　　　C3

新龍觀芬蘭浴 　　　　　　　　　B4

浴潮流桑拿 　　　　　　　　　　B3

淘金沙桑拿 　　　　　　　　　　B3

淺水灣桑拿 　　　　　　　　　　C3

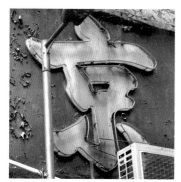

京城夜總會 B3

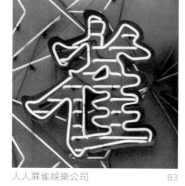

人人蔴雀娛樂公司 B3

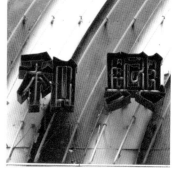

和興勝利蔴雀耍樂 B2

威尼斯夜總會 B3

新凱旋聯誼會 B3

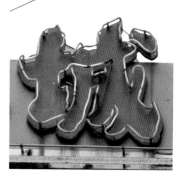

日本城卡拉 OK 夜總會 B3

明珠卡拉 OK 夜總會 B3

東方夜總會 C3

瑞興蔴雀公司 B3

百老滙舞廳 B3

皇雀會 B4

紐約卡拉 OK 夜總會 C3

友生押 B4

大發押 B4

大隆押 B4

富榮押 B3

德生押 B2

萬利押 B3

7 哥茶餐廳 C3

元朗綿綿冰 B2

合興火鍋 B3

和記海鮮 A2

和記海鮮飯店 A3

囍臨門酒家 B3

美高蓮桑拿　　　　　　　　　B3

聖地牙哥女賓桑拿　　　　　　B4

金碧桑拿　　　　　　　　　　B2

鴻星桑拿　　　　　　　　　　C3

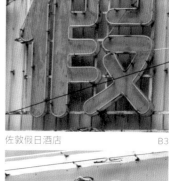

中港酒店　　　　　　　　　　B4

佐敦假日酒店　　　　　　　　B3

嘉賓賓館　　　　　　　　　　B3

新馬可勃羅別墅　　　　　　　C4

東寶酒店　　　　　　　　　　C3

理想 .8　　　　　　　　　　C4

皇都賓館　　　　　　　　　　B3

鑫鑼酒店　　　　　　　　　　C3

義順牛奶公司 B3

翠華餐廳 B3

翡翠茶餐廳 B2

聯發海鮮菜館 B3

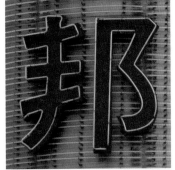

聯邦金閣 B2

聯邦皇宮 B2

苑記粉麵 B4

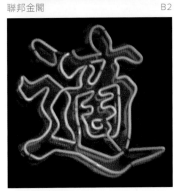

適香園茶餐廳 C3

醉瓊樓飯店 C3

金山海鮮酒家 B3

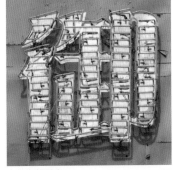

金御海鮮酒家 C3

錦興茶餐廳 A2

堂泰海鮮菜館 B3

太平館飡廳 C2

妹仔記燕窩甜品專門店 B3

富臨漁港 B3

小杬館食坊 C3

單眼佬涼茶 B2

普光齋 C3

榮華茶餐廳 B3

樂壽新漁村酒家 C4

澳洲牛奶公司 B4

焗牛海鮮火鍋 B4

百寶堂 B2

Mel Mel　　　　　　　　　　　　C4

冠南華　　　　　　　　　　　　B2

同昌商業大廈時裝批發中心　　　C4

名將洋服　　　　　　　　　　　C4

環球眼鏡　　　　　　　　　　　C3

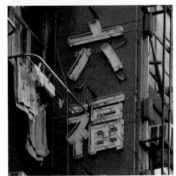

六福珠寶　　　　　　　　　　　B3

君悅珠寶　　　　　　　　　　　B3

周大福　　　　　　　　　　　　B3

綺麗珊瑚　　　　　　　　　　　A3

找換店　　　　　　　　　　　　C3

海濱水療　　　　　　　　　　　A3

鍾應堂相命　　　　　　　　　　C4

順德人　　　　　　　　　　　　　B4

順德公漁村　　　　　　　　　　　A3

馬華餐廳　　　　　　　　　　　　C3

麥文記麵家　　　　　　　　　　　B3

黃珍珍泰國菜館　　　　　　　　　B3

中國參茸海味公司　　　　　　　　B2

北京同仁堂　　　　　　　　　　　C4

太和平中醫藥行　　　　　　　　　B3

德興海味　　　　　　　　　　　　B2

德興燕窩海味　　　　　　　　　　C3

東方表行　　　　　　　　　　　　C3

永興大葯房　　　　　　　　　　　B3

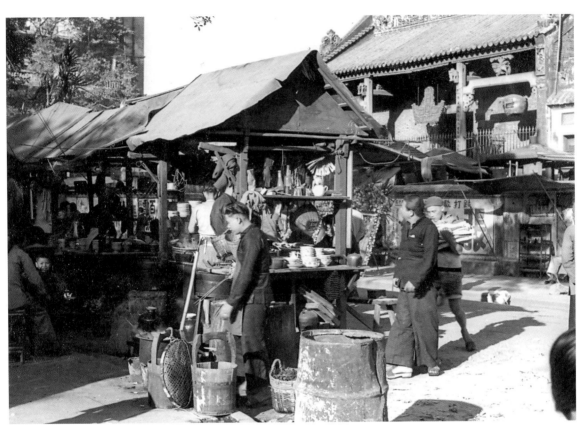

小販在油麻地天后古廟前的空地擺設熟食牌檔。（照片攝於五十年代）

3.6 油麻地

簡史

根據《油尖旺區風物志》一書指出（蕭國健 2000，頁17），有傳油麻地的由來是指天后廟前的一個海邊空地，在這一大片空地上，漁民經常在這裡晾曬用麻繩所製的船纜，因此被稱為「麻地」。另外，又因為鄰近商店經營修補漁船所用的桐油和麻纜，所以這地帶稱為「油麻地」。油麻地除聚集了有關造船貿易的行業外，也吸引了不同行業在這裡開舖進行各式商業活動，例如雜貨舖、理髮店、長生店和米舖等。此外，亦由於人流暢旺，也

現今的天后古廟前的榕樹頭公園，內有幾棵蒼天古樹，為老街坊提供遮陰聚腳的好地方。

吸引了不少江湖人士在此賣藝，令這裡變得非常熱鬧。

若要說油麻地，不得不提榕樹頭的天后古廟，因為它是油麻地初期發展的中心點。

而「麻地」這兩個字仍可於現時油麻地榕樹頭天后廟內的一塊刻於清同治九年（一八七〇年）的石碑上可找到記載。據《香港的地名與地方歷史》一書指出（饒玖才，頁 240），早期榕樹頭附近一帶早已建了頗多的店舖和房屋，是一個繁華熱鬧的華人社區，街道的樓宇建築設計也十分井然有序，當時還成立了互助組織以協助居民生活，例如在一八七四年天后廟曾受颱風吹襲而被摧毀，其後互助組織籌款重建。

在一九〇九年，因著城市發展的需要，油麻地一帶海灣展開了填海工程，填海的泥土來自官涌山，填海回來的地方發展了幾條今天我們熟

悉的主要街道。一九二〇年代，油麻地更成為九龍人口最多的地區，各類公共設施已經發展，例如廣華醫院、蔬菜市場和油麻地警署等。

在油麻地地區，團隊共記錄了約二十四個霓虹招牌，是五區中最少，當中有七個是飲食業、兩個是娛樂場所（都是麻雀館）、四個是當舖、三個是零售業、三個是桑拿行業、兩個是酒店或賓館、一個時裝店，還有兩個屬於其他行業。跟尖沙咀和佐敦的結果一樣，飲食業在油麻地的霓虹招牌數目也是佔首位，其整體數目佔約百分之二十九點二；而第二位是當舖，佔整體數目約百分之十七；之後，是零售業和桑拿，各佔整體數目約百分之十二點五。

當舖的霓虹招牌在油麻地區是出現得比較少，根據記錄，油麻地有四個當舖的霓

從上向下望天后古廟，仍然感受著一份昔日悠然自得的小漁村純樸風味。

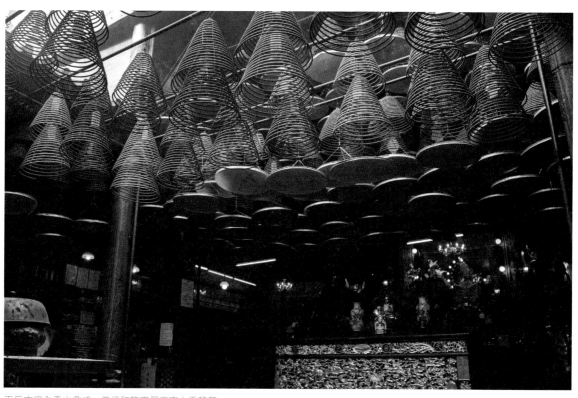

天后古廟內香火鼎盛，善信和旅客們齊來上香拜祭。

虹招牌，旺角有八個，佐敦有
六個，尖沙咀有五個，太子只
有三個。另外，值得一提的是
娛樂場所的霓虹招牌，在旺角
有十三個，在佐敦有十六個，
是五區之冠，但油麻地只有兩
個，都不是夜總會和舞廳，
而是有關麻雀娛樂的場所，
包括在廟街經營多年的「鷄
記蔴雀耍樂」。

另外，各行業的霓虹招牌
分佈，當舖和桑拿行業主要分
佈於上海街；至於飲食行業的
霓虹招牌大多分佈於彌敦道和
眾坊街。讀者大可在這裡碰碰
運氣，看能否見到一些已棄置
仍待清拆的霓虹招牌。

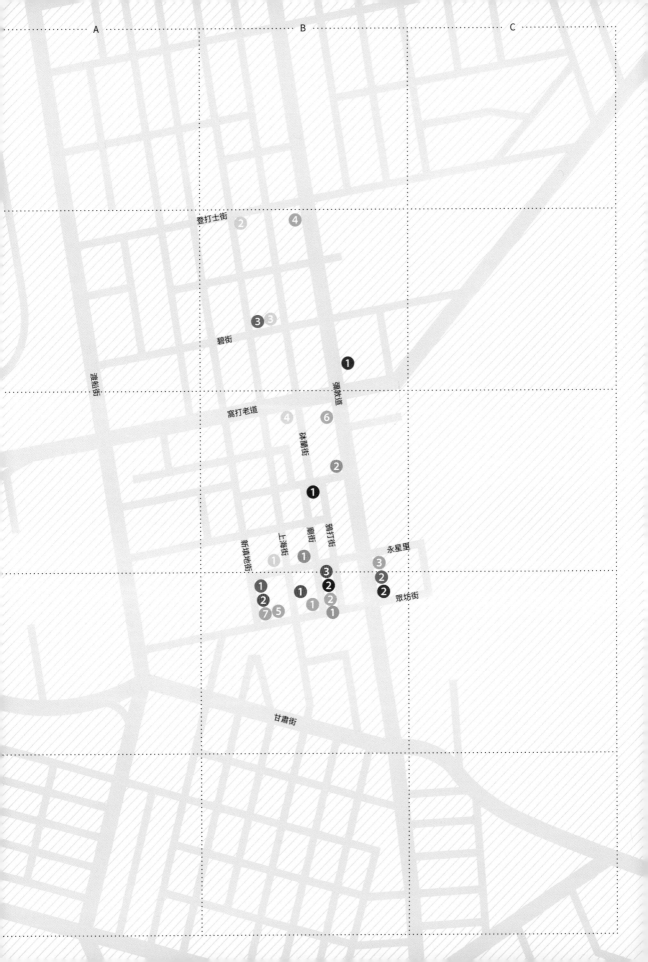

油麻地霓虹招牌分佈

24

霓虹總數

娛樂

| ❶ | 鷄記蔴雀娛樂 | B3 |
| ❷ | 大亨利天九蔴雀 | B4 |

桑拿

❶	麗晶桑拿	B4
❷	麗泉芬蘭浴	B4
❸	敦煌芬蘭浴	B4

酒店

| ❶ | 永星酒店 | B3 |
| ❷ | 佳麗時鐘酒店 | B3 |

當舖

	順昌押	B3
	寶利押	B2
	大益押	B2
	祥興押	B3

飲食

❶	美都餐室	B4
❷	源記渣咋	B4
❸	綠茵閣餐廳	B3
❹	加勒比海餐廳	B2
❺	四川蔴辣米線	B4
❻	聯發燒味茶餐廳	B3
❼	新光火鍋海鮮酒家	B4

零售

❶	八珍甜醋	B4
❷	新藝鋼具廠	B4
❸	樂生堂藥材行	B2

時裝

| ❶ | 好好洋服 | B4 |

其他

| ❶ | 現時點 ln's Point | B2 |
| ❷ | 陳卓明降脂排毒王 | B4 |

麗泉芬蘭浴　　　　　　　　B4

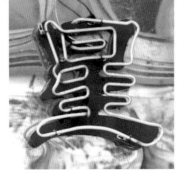

永星酒店　　　　　　　　　B3

源記渣嗱　　　　　　　　　B4

現時點 In's point　　　　　　B2

祥興押　　　　　　　　　　B3

綠茵閣餐廳　　　　　　　　B3

美都餐室　　　　　　　　　B4

聯發燒味茶餐廳　　　　　　B3

陳卓明降脂排毒王　　　　　B4

順昌大押　　　　　　　　　B3

鷄記蔴雀娛樂　　　　　　　B3

麗晶桑拿　　　　　　　　　B4

Error

佳麗時鐘酒店 B3

八珍甜醋 B4

加勒比海餐廳 B2

四川麻辣米線 B4

大亨利天九蔴雀 B4

大益押 B2

好好洋服 B4

寶利押 B2

敦煌芬蘭浴 B4

新光火鍋海鮮酒家 B4

新藝鋼具廠 B4

樂生堂藥材行 B2

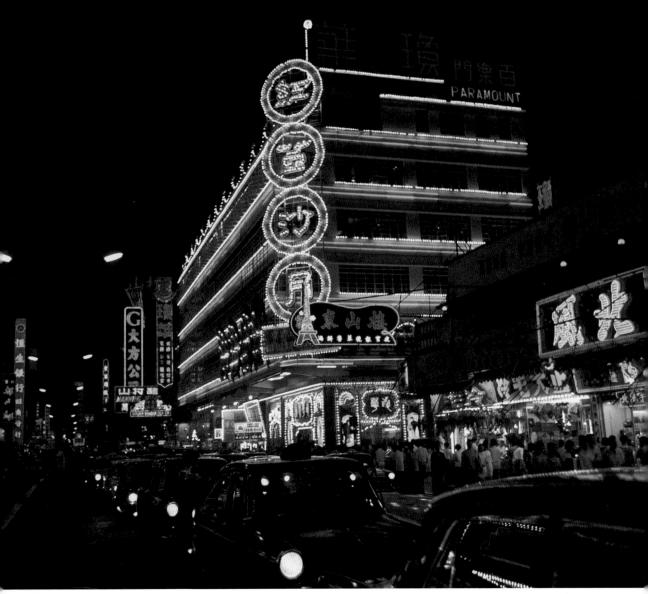

五層高的「瓊華酒樓」是六十年代旺角最具規模的酒樓，晚上酒樓的霓虹燈亮著更輕易成為該區的地標。（照片攝於一九六八年）

3.7

旺角

簡史

對於大多數的香港人來說，旺角早已成為他們心目中人口最稠密的地區。正如劉以鬯在小說《對倒》中，早已描寫了七十年代的旺角「這裡有太多的行人。這裡有太多的車輛。」旺角人煙稠密，日間節奏快速，晚上熱鬧精彩，是名副其實的聲色犬馬不夜城。

但若要追溯旺角的名字，旺角的旺不是現在我們所指的人財興旺的意思。早於清嘉慶《新安縣誌》裡記載，旺角的原名是來自於「芒角」村，據說村中有一長滿芒草的小山丘，故稱「芒角咀」，

四十年代的中華電力有限公司已在亞皆老街設立總部,主大樓已被評定為一級歷史建築。(照片攝於一九五一年)

當地的漁民又稱其為「望角咀」。直到一九三〇年代,「芒角」才改稱為「旺角」;而早期的英文地圖也將這地方稱為「Mong Kong」或「Mong Kok」,後者的英文名稱沿用至今(饒玖才 2011,頁256)。

與之前介紹的地方一樣,城市發展為旺角帶來翻天覆地的改變,昔日綠油油的青蔥田園被開闢成主要道路,昔日這裡曾經種植花卉、通菜和西洋菜,最終變成了現在的花園街、花墟道、園藝街、通菜街和西洋菜街。還有,昔日有一條水流隨畢架山流向芒角村,讓一眾婦女在流水邊洗衣,亦因天時地利,也有染料和紡織廠在附近進行漂染工序。之後經歷城市發展的洗禮,從前愛皮西大飯店的地方已發展成今時今日的黑布街、白布街、染廠等。至於戲院,旺角也布房街和洗衣街(同上,頁有很多,例如「旺角戲院」、

咀」。直到一九三〇年代,道之外,也發展了大型的運輸基建,例如一九〇九年重新規劃和開拓,並以紀念彌敦港督命名的彌敦道;旺角碼頭也於一九二四年啟用,提供渡輪往返中環至旺角服務;還有,在一九三三年成立的九龍巴士公司在彌敦道與水渠道之間設立總部;當時中華電力有限公司也在亞皆老街與窩打老道之間設立總部等。

旺角的交通四通八達,自然人流暢旺,帶來生意契機,並吸引不少娛樂場所、酒樓和食肆紛紛進駐。例如五、六十年代最著名的酒樓有「瓊華酒樓」、「龍鳳大茶樓」、「國際大酒樓」,還有「五月花酒樓」等,大多集中於彌敦道。西餐廳則有「皇上皇餐廳」、「ABC愛皮西大飯店」和「旋轉餐廳」等。

當地的漁民又稱其為「望角257-260)。除了農地轉為街

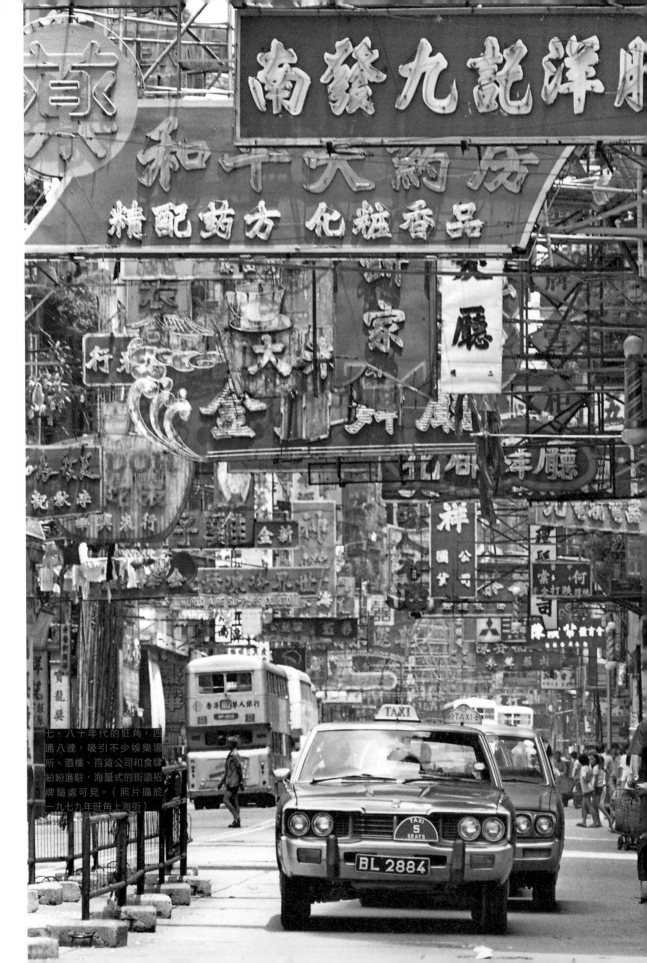

七、八十年代的旺角，四通八達，吸引不少娛樂場所、酒樓、百貨公司和食肆紛紛進駐，海量式的街道招牌隨處可見。（照片攝於一九七九年旺角上海街）

**旺角人煙稠密，
晚上熱鬧精彩，
是名副其實的不夜城。**

「南華戲院」、「金聲戲院」、「凱聲戲院」、「文華戲院」、「大世界戲院」、「太子戲院」及「麗聲戲院」等，全都是在六、七十年代已開幕的。總括而言，旺角是一處集消閒、娛樂、購物及食肆五臟俱全，以及交通便利的地方。

在旺角區，團隊共記錄了七十九個霓虹招牌，當中有十五個是飲食業、十三個是娛樂場所、十二個是零售業、九個是酒店或賓館、八個是當舖、七個是商場、三個是珠寶首飾行業、三個桑拿業、兩個時裝店，還有七個屬於其他行業。在旺角，飲食業使用霓虹招牌的數目與其他區的結果都是一樣佔最多，約佔百分之十九；緊隨第二位的是娛樂場所，佔整體霓虹招牌數目約百分之十六；之後是零售行業，約佔百分之十五；而酒店業和當舖，則各佔百分之十一和百分之十。

事實上，旺角與其他四個區域有所不同的是，旺角可找

到不同大小的商場，這些商場也愛用霓虹招牌作招徠，例如「星際城市」、「荷李活購物中心」、「先達廣場」、「潮流地域」、「旺角新之城」、「兆萬中心」和「登打士廣場」等。

這些商場大多集中於西洋菜南街附近一帶。此外，與購物有關的霓虹招牌，包括時裝、珠寶、商場和零售業佔該區整體的百分之三十，佔七十九個招牌內的二十四個，屬五區內最多；尖沙咀則只有百分之二十四，佔該區九十四個招牌內的二十三個。自二〇〇三年中國政府以「自由行」的旅遊政策放寬各大主要城市的旅客來港消費，旺角作為九龍消費購物的核心地段，鄰近旺角東站，吸引了大量旅客在旺角購物，所以區內的零售店舖數量也有所增長。至於食肆分佈，則主要集中於豉油街、花園街和通菜街一帶。

79

霓虹總數

娛樂

❶	極能地帶 GameZone	B4
❷	金輪桌球	B4
❸	金多寶卡拉 OK	B4
❹	興旺蔴雀娛樂（花園街）	C2
❺	興旺蔴雀娛樂（砵蘭街）	B2
❻	誠興蔴雀公司	B2
❼	瓊林舞廳夜總會	B4
❽	永旺蔴雀娛樂公司	B3
❾	誠興蔴雀砵蘭街分店	B4
❿	金玫瑰卡拉 OK 夜總會	B4
⓫	金麗宮卡拉 OK 夜總會	B4
⓬	新明星卡拉 OK 夜總會	B3
⓭	喜雀會聯誼會	B2
	金旺角卡拉 OK 夜總會	
	金宮殿卡拉 OK 夜總會	

桑拿

❶	碧泉桑拿	B4
❷	水立方桑拿	A2
❸	龍濤閣桑拿	B4

酒店

❶	朗源賓館	A3
❷	華廈別墅	C2
❸	杏花酒店	B4
❹	西班牙賓館	C2
❺	黑天鵝賓館	C2
❻	威利萊酒店	B3
❼	法蘭西斯賓館	C3
❽	維珍尼亞賓館	B2
❾	假日時鐘酒店	B3

當舖

⑩	中信押（花園街）	B1
⑪	中信押（豉油街）	C4
⑫	通發押	B2
⑬	同昌押	B2
⑭	中寶押	B3
⑮	偉華押	B3
⑯	祥勝押	B2
⑰	祥信押	B2

飲食

❶	泉章居	C2
❷	沙嗲王	B3
❸	恭和堂	B3
❹	木言斤	B2
❺	花園餐廳	B4
❻	發記甜品	B3
❼	利苑酒家	C2
❽	富記粥品	B2
❾	銀龍茶餐廳	B2
❿	潮福蒸氣石鍋	A2
⓫	金多寶海鮮酒家	A2
⓬	明苑粉麵茶餐廳	C4
⓭	新煌海鮮火鍋酒家	B2
⓮	新君豪魚蛋粉麵餐廳	B3
⓯	深井陳記燒鵝粉麵茶餐廳	A3

零售

❶	高士鞋	B3
❷	八珍甜醋	B2
❸	南華藥房	B2
❹	李金蘭茶莊	B2
❺	合興隆公司	B2
❻	萬成攝影器材	B2
❼	永成攝影器材	B2
❽	嘉興建材中心	B2
❾	騰龍永成攝影器材	B3
❿	東昇廚櫃有限公司	B2

⓫	中國蟲草燕窩專門店	C2
⓬	Toronto Dynamics	B3

時裝

❶	觀奇洋服	B3
❷	利工民金鹿線衫	B4

商場

❶	先達廣場	B2
❷	潮流地域	C4
❸	星際城市	B3
❹	兆萬中心	B4
❺	旺角新之城	B2
❻	登打士廣場	B4
❼	荷李活購物中心	B3

珠寶首飾

❶	六福珠寶	B4
❷	粵港澳湛周生生	B3
❸	貴仁錶飾珠寶行	C4

其他

❶	永隆銀行	B3
❷	香港外滙	B2
❸	豐記找換店	B4
❹	永亨商業系統	B4
❺	大昌霓虹光管	C2
❻	順昌遊戲機中心	A2
❼	The Company Tattoo	B4

金麗宮卡拉 OK 夜總會 B4

水立方桑拿 A2

碧泉桑拿 B4

龍濤閣桑拿 B4

假日時鐘酒店 B3

威利萊酒店 B3

朗源賓館 A3

杏花酒店 B4

法蘭西斯賓館 C3

維珍尼亞賓館 B2

華廈別墅 C2

西班牙賓館 C2

新明星卡拉 OK 夜總會　　　　B3

極能地帶 GameZone　　　　B4

永旺蔴雀娛樂公司　　　　B3

瓊林舞廳夜總會　　　　B4

興旺蔴雀娛樂（花園街）　　　　C2

興旺蔴雀娛樂（砵蘭街）　　　　B2

誠興蔴雀公司　　　　B2

誠興蔴雀砵蘭街分店　　　　B4

金多寶卡拉 OK　　　　B4

金宮殿 / 金旺角 / 喜雀會　　　　B2

金玫瑰卡拉 OK 夜總會　　　　B4

金輪桌球　　　　B4

新君豪魚蛋粉麵餐廳　　　　　B3

新煌海鮮火鍋酒家　　　　　B2

明苑粉麵茶餐廳　　　　　C4

木言斤　　　　　B2

沙嗲王　　　　　B3

泉章居　　　　　C2

深井陳記燒鵝粉麵茶餐廳　　　　　A3

潮福蒸氣石鍋　　　　　A2

發記甜品　　　　　B3

花園餐廳　　　　　B4

金多寶海鮮酒家　　　　　A2

銀龍茶餐廳　　　　　B2

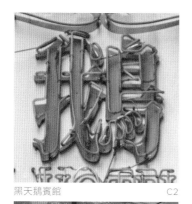

黑天鵝賓館　　　　　　　　　C2

中信押（花園街）　　　　　　B1

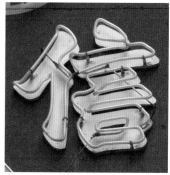
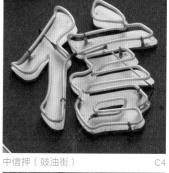

中信押（豉油街）　　　　　　C4

中寶押　　　　　　　　　　　B3

偉華押　　　　　　　　　　　B3

同昌押　　　　　　　　　　　B2

祥信押　　　　　　　　　　　B2

祥勝押　　　　　　　　　　　B2

通發押　　　　　　　　　　　B2

利苑酒家　　　　　　　　　　C2

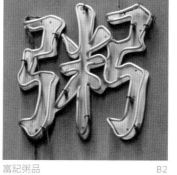

富記粥品　　　　　　　　　　B2

恭和堂　　　　　　　　　　　B3

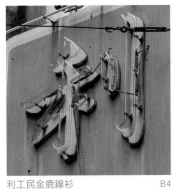

利工民金鹿線衫　　　　　　B4

觀奇洋服　　　　　　　　　B3

兆萬中心　　　　　　　　　B4

先達廣場　　　　　　　　　B2

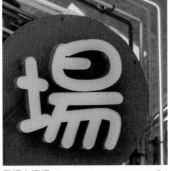

旺角新之城　　　　　　　　B2

星際城市　　　　　　　　　B3

潮流地域　　　　　　　　　C4

登打士廣場　　　　　　　　B4

荷李活購物中心　　　　　　B3

六福珠寶　　　　　　　　　B4

粵港澳湛周生生　　　　　　B3

貴仁錶飾珠寶行　　　　　　C4

Toronto Dynamics B3

中國蟲草燕窩專門店 C2

八珍甜醋 B2

南華藥房 B2

合興隆公司 B2

嘉興建材中心 B2

李金蘭茶莊 B2

東昇廚櫃有限公司 B2

永成攝影器材 B2

萬成攝影器材 B2

騰龍永成攝影器材 B3

高士鞋 B3

The Company Tattoo B4

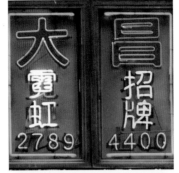

大昌霓虹光管 C2

永亨商業系統 B4

永隆銀行 B3

豐記找換店 B4

順昌遊戲機中心 A2

香港外滙 B2

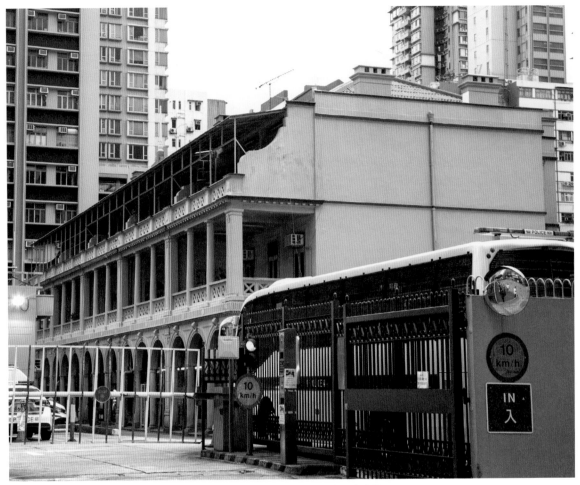

昔日舊九龍警察總部在一九二五年落成，現已被古物諮詢委員會評定為香港二級歷史建築。

3.8 太子

簡史

翻查香港的歷史記載，原是沒有「太子」這個地區命名的。「太子」跟「佐敦」一樣，並不是正式的地名，而只是地鐵「太子」站的名字，後來大家習以為常，就以「太子」稱呼這地區。當然，「太子」站是採用了「太子道」的名字作為該站的名稱。事實上，太子道是一九二〇年代開闢出來的一條來往九龍城至旺角的橫向主要道路，當年道路啟用時，是以英國皇儲愛德華王子命名，當時稱為「宜華徑」（Edward Avenue）（饒玖才2011，頁260）。一九二四年

旺角經常出現人車爭路的情景，太子則相對上較閒適。

改名為「英皇太子道」，之後再改為「太子道」（Prince Edward Road）。

相信大多數人都知道旺角警署是在太子站附近，警署內有一組舊建築群是昔日舊九龍警察總部，大約在一九二五年落成。根據古物諮詢委員會資料（2009），這組建築群一直是拔萃男書院的校址，直至一九三二年五月才交回警隊作警察訓練學堂，後於六十年代擴建成今天的旺角警署，這建築群已於二○○九年被古物諮詢委員會評定為香港二級歷史建築。除此之外，由於太子距離旺角核心地帶邊陲，整個規劃也見不同，旺角經常出現人車爭路的情景，太子則相對上

在太子區，團隊共記錄了約五十二個霓虹招牌，當中有十九個是飲食業、八個是零售業、七個是酒店或賓館、六個是娛樂場所、三個是當舖、兩個是商場、兩個是時裝店，還有五個屬於其他行業。飲食業在太子區使用霓虹招牌的數目與其他地區的結果都是一樣，佔整體數目最多，約佔百分之三十六點五，緊隨的是零售業，佔大約百分之十五點三。而大部分霓虹招牌以集中於太子道西、西洋菜南街、通菜街和彌敦道北一帶為主。

較閒適，而區內也有一些休憩公園和球場，例如花墟和旺角大球場等。

太子霓虹招牌分佈

52

霓虹總數

娛樂

❶	快意聯誼會	B4
❷	聖地夜總會	B3
❸	金沙聯誼會	A4
❹	新西班牙舞廳	B2
❺	太陽城夜總會	B3
❻	新城卡拉 OK 夜總會	A2

酒店

❶	龍源賓館	C2
❷	金城賓館	C3
❸	百佳酒店	B3
❹	蟠龍酒店	C3
❺	大東酒店	C3
❻	百樂門酒店	B3
❼	麟源時鐘賓館	C2

當舖

❶	仁泰押	B3
❷	永豐押	B2
❸	萬成押	C3

飲食

❶	裕珍樓	A4
❷	百寶堂	C3
❸	好蔡館	B3
❹	金華冰廳	C3
❺	文華冰廳	C3
❻	香港冰室	C3
❼	大興餐廳	C3
❽	鳳城酒家	B3
❾	太子餐廳	C2
❿	花園餐廳	B3
⓫	正冬火焗	B2
⓬	名寶石餐廳	C2
⓭	金麗星酒家	A2
⓮	太子客家棧	B3
⓯	煌府婚宴專家	A4
⓰	春夏秋冬食館	A3
⓱	新志記海鮮飯店	B2
⓲	富城火鍋海鮮酒家	C2
⓳	Riders	C2

零售

❶	奇珍屋	C3
❷	雅博琴行	B3
❸	成昌紙行	A3
❹	環球電器燈飾	C3
❺	雷強水族分行	C3
❻	香港雷強水族行	B3
❼	PLC 鎖類照明中心	B4
❽	亞洲紅龍專門店有限公司	C3

時裝

| ❶ | 藍白時裝 | C2 |
| ❷ | Under Wear | C3 |

商場

| ❶ | 聯合廣場 | B3 |
| ❷ | 金都商場 | B3 |

其他

❶	海足沐	B3
❷	利源招牌	A3
❸	寶華光管	A2
❹	豪華戲院	B4
❺	骨醫梁建新	B2

龍源賓館　　　　　　　　　C2

仁泰押　　　　　　　　　　B3

永豐押　　　　　　　　　　B2

萬成押　　　　　　　　　　C3

Riders　　　　　　　　　　C2

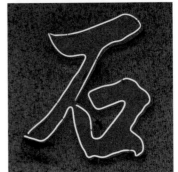
名寶石餐廳　　　　　　　　C2

大興餐廳　　　　　　　　　C3

太子客家棧　　　　　　　　B3

太子餐廳　　　　　　　　　C2

好蔡館　　　　　　　　　　B3

富城火鍋海鮮酒家　　　　　C2

文華冰廳　　　　　　　　　C3

太陽城夜總會 B3

快意聯誼會 B4

新城卡拉 OK 夜總會 A2

新西班牙舞廳 B2

聖地夜總會 B3

金沙聯誼會 A4

大東酒店 C3

百佳酒店 B3

百樂門酒店 B3

蟠龍酒店 C3

金城賓館 C3

麟源時鐘賓館 C2

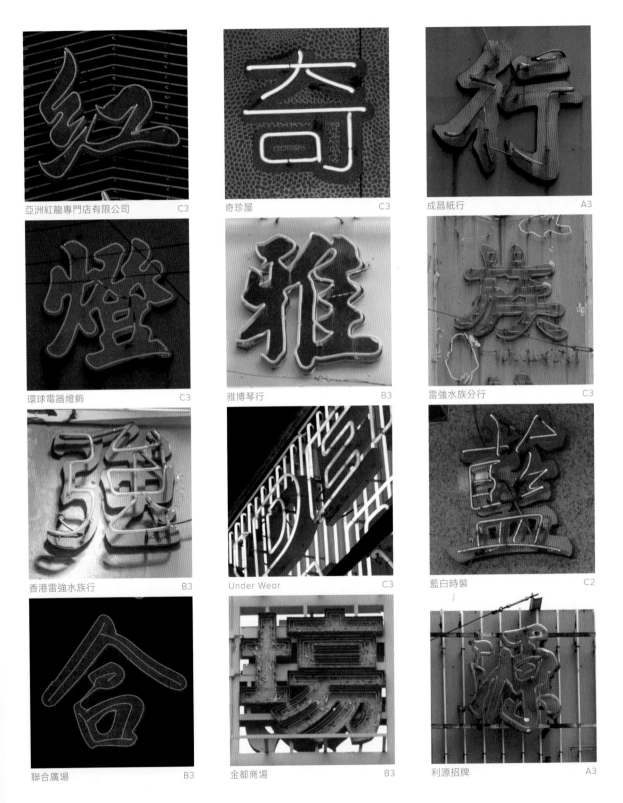

亞洲紅龍專門店有限公司　　C3　　奇珍屋　　C3　　成昌紙行　　A3

環球電器燈飾　　C3　　雅博琴行　　B3　　雷強水族分行　　C3

香港雷強水族行　　B3　　Under Wear　　C3　　藍白時裝　　C2

聯合廣場　　B3　　金都商場　　B3　　利源招牌　　A3

新志記海鮮飯店 B2

春夏秋冬食館 A3

正冬火焗 B2

煌府婚宴專家 A4

百寶堂 C3

花園餐廳 B3

裕珍樓 A4

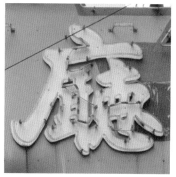

金華冰廳 C3

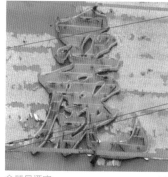

金麗星酒家 A2

香港冰室 C3

鳳城酒家 B3

PLC 鎖類照明中心 B4

寶華光管　　　　　　　　　　A2

海足沐　　　　　　　　　　B3

豪華戲院　　　　　　　　　　B4

骨醫梁建新　　　　　　　　　B2

3.9

其他社區

團隊除了在之前五區作了比較詳細的記錄外，還有在以下區域包括深水埗、九龍城、荃葵青、西貢、灣仔及銅鑼灣等進行有限度的點算。

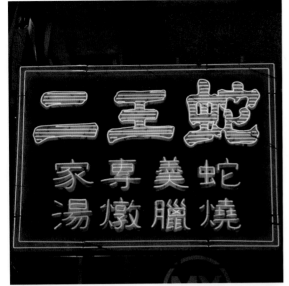

蛇王二

花園餐廳

潤發押

銅鑼灣廣場一期

耶穌是主

銅鑼灣中心商場

飛安珠寶金行

百樂酒樓

翠明軒海鮮酒家

南北樓

金海閣海鮮火窩

順德漁鮮酒家

Bape

中国太平

翠園

六福珠寶

和豐押

多多餐廳

太平館飡廳

巴黎公司

幸運星

新五龍粥麵茶餐廳

永光中心

東方紅

樂面牛屋

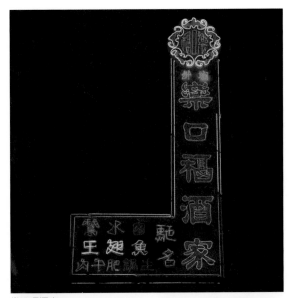

樂口福酒家

添樂園

潮香園

澳門樂園茶餐廳

瀛鍋

百好珠寶金行

紹昌押

義興蔴雀

肥仔號

舒適堡

茶檔

華安押

蓮花健康素食

輝哥靚足一世

金寶越南餐館

酥妃皇后

鴻陞小食

黃明記

龍城金記海鮮飯店

潮州大藥房

Chao Phraya

九龍城海鮮火鍋

利泰押

南記冰室

地茂館

基督是世界的光

德昌魚蛋粉

新三陽

榮泰押

正斗

永富

永珍越南食館

泰農菜館

金泰美食

金煌地產

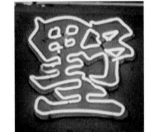

食棧

龍城麻雀娛樂

雅麗別墅

雅達小築

順興

Bull's Head

永和海鮮酒家

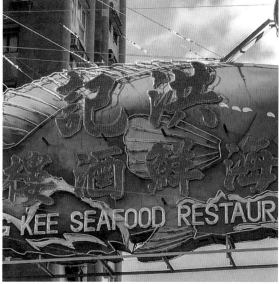

洪記海鮮酒樓

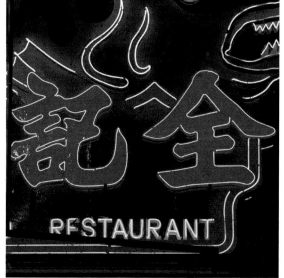

全記海鮮酒家

TikiTiki Bowling Bar

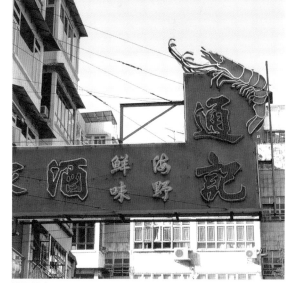

通記酒家

大華西藥房

富華押

大生押

Neighbor

三多炸脿

中央飯店

周生生

全旺火鍋

信興酒樓

滙發茶餐廳

南昌押

南盛押

嘉豪酒家

天悅廣場

西岸商場

櫻之亭

秋田館

新高登電腦廣場

天鵝湖桑拿

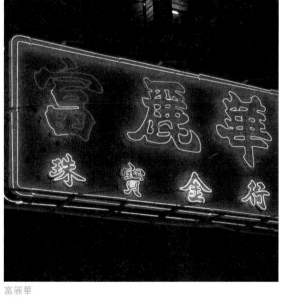

富麗華

德豐粉麵餐廳

德利押

百勝酒家

梁國英

黃金電腦商場

美利華牌坊

星河餐廳

雀林會

順興押

高登電腦中心

馬德里餐廳

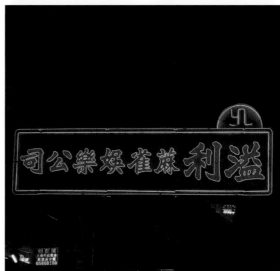

駿逸薈

龍寶酒家

溢利蔴雀娛樂公司

潤發菜館

太平洋桑拿

稻香超級漁港

泰昌餅家

寶亨押

寶興押

巴黎賓館

裕滿人家

中遠大押

寶蓮素食

德利餐廳

成和押

李健駕駛學校

桃源賓館

江戶前

新大發蔴雀耍樂

廣信押

中和押

北京同仁堂

名都酒店

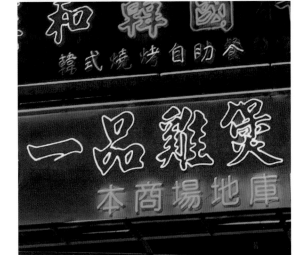

一品雞煲火鍋

國城藥房

季季紅風味酒家

京都酒店

元朗榮華

六福珠寶

創輝珠寶金行

歌德餐廳

君戶鍋貼大王

四千金珠寶

豐盛酒樓

金太陽賓館

銀都酒店

陳萬昌大葯房

青葉海鮮酒家

麗豪酒店

龍昌押

浦和日本料理

海霸皇雀會

溢益

漢和韓國料理

海港燒鵝海鮮酒家

瑞昌押

環球酒店

皇雀會

煌府婚宴專門店

荃灣中心商場

荷李活酒店

葵樂商場

聯發押

新海濤寵物屋

Bo Innovation

金蒂餐廳

Bar Amazonia

Billidart

Club Rhine

Club Venus

Club crossroads

Club Superstar

Club country 88

日本城

Wildfire

Sabah

Cockeye（30）Club

Club King

Coyote

Crazy Horse Club

Waikiki

Coffee Academics

Country Club

粵華樂器行

祺棧茶行

美利堅京菜

Dragon Club

Fire House

Hawaii Club

Hong Kong Cafe

Makati Pub & Disco

金灣漁港火鍋

富聲魚翅海鮮酒家

金鳳大餐廳

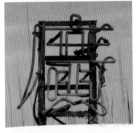

新世紀廣場

新光潮菜

大金龍

悅香

新寧藥房

耀昌押

天地圖書

康威會

成隆押

振安押

新豐記

美味廚

Pub-Pipe Bar

San Francisco

義發押

魔廚

Pizza Bar

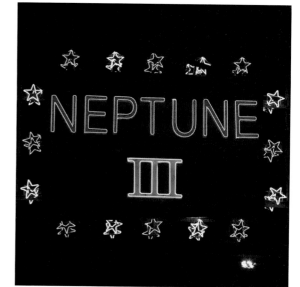

Neptune III

佳寧娜

東園金閣海鮮酒家

來佬

蔣氏眼鏡

醉瓊樓

兜記

利工民

新都酒店

明記海鮮飯店

杭州酒家

生記飯店

波士頓餐廳

權發海鮮酒家

百佳酒店

福臨門酒家

溢駿餐廳

Cavalier

U.S.D.A.

杏花小築

同德押

同豐押

嘉雀會

國際咖喱館

東方小祇園齋菜

橋底辣蟹

比華利酒店

興旺麻雀娛樂公司

加勒比海桑拿

海怡桑拿

名閣酒店

和昌押

友和日本料理

註釋

3.1

1 屋宇署，〈附錄：違例招牌檢核計劃 之一般指引（2014 年 11 月修訂版）〉，取自
 https://www.bd.gov.hk/chineseT/documents/guideline/MW/VSFUSGGc.pdf。

2 屋宇署，〈安裝及維修廣告招牌指引〉，香港政府印務局，取自
 http://www.bd.gov.hk/chineseT/documents/guideline/Ad_Signs_C.pdf。

3 屋宇署，〈指定豁免工程〉，取自
 https://www.bd.gov.hk/chineseT/services/index_signboards_newsb.html#DEW。

4 發展局，〈立法會十題：清拆違例招牌〉，取自
 https://www.devb.gov.hk/tc/legco_matters/replies_to_legco_questions/index_id_8891.html。

5 同上

6 屋宇署，〈違例招牌檢核計劃（2014 年 11 月修訂版）〉，取自
 https://www.bd.gov.hk/chineseT/documents/pamphlet/SCS_VSFUSc.pdf。

7 屋宇署，〈安裝及維修廣告招牌指引〉，香港政府印務局，取自
 http://www.bd.gov.hk/chineseT/documents/guideline/Ad_Signs_C.pdf。

8 屋宇署，〈針對違例招牌的清拆命令〉，取自
 https://www.bd.gov.hk/chineseT/services/index_signboards_scs.html。

9 發展局，〈立法會問題第十三條：監管違例招牌（附表二：屋宇署接獲公眾就有關棄置或危險招牌報告的整體數字）〉，取自
 https://www.devb.gov.hk/filemanager/tc/content_69/P201311130469_0469_120297.pdf。

10 發展局，〈立法會問題第十三條：監管違例招牌（附表一：現存招牌按區議會的分區分布）〉，取自
 https://www.devb.gov.hk/filemanager/tc/content_69/P201311130469_0469_120297.pdf。

11 發展局，〈立法會問題第十三條：監管違例招牌（附表三：就危險或棄置招牌發出的「拆除危險構築物通知」數目）〉，取自
 https://www.devb.gov.hk/filemanager/tc/content_69/P201311130469_0469_120297.pdf。

12 發展局，〈立法會問題第十三條：監管違例招牌（附表四：拆除／修葺 的 棄置／危險 招牌數目）〉，取自
 https://www.devb.gov.hk/filemanager/tc/content_69/P201311130469_0469_120297.pdf。

13 立法會行政管理委員會，〈總目 82：二零一八至一九年度開支預算——屋宇署〉，取自
 http://www.legco.gov.hk/yr17-18/chinese/counmtg/papers/cm20180228-sp075_076/pdf/chead082.pdf。

3.4

1 文匯報，〈紙醉金迷 28 載　大富豪舞跳完〉，取自
 http://paper.wenweipo.com/2012/07/21/YO1207210014.htm。

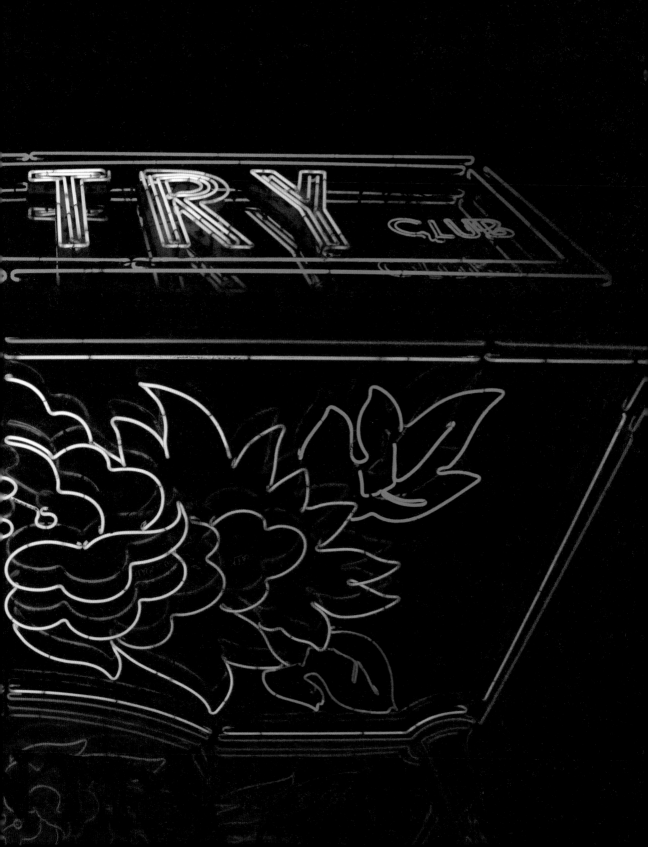

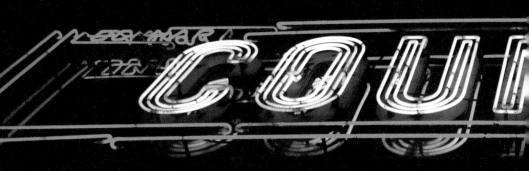
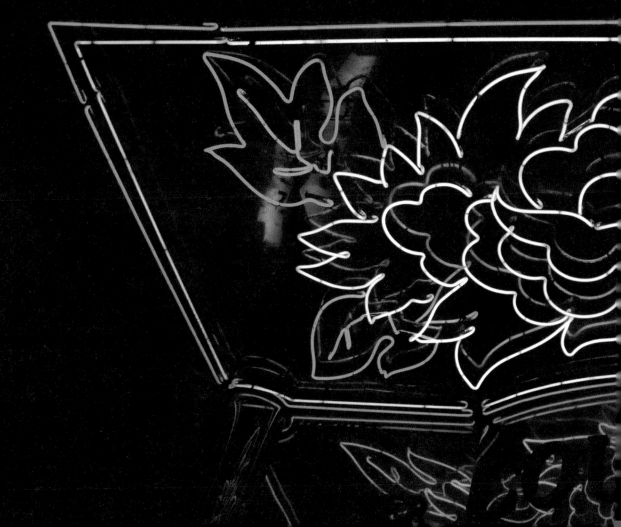

霓虹誕生

霓虹的化學名稱「氖氣」(Neon) 是在一八九八年英國科學家 Sir William Ramsay 和 Morris W. Travers 在倫敦共同發現的。當他們首次在實驗室見證注入氖氣的真空管發放出迷人紅光時，Travers 驚嘆地說：「真空管中所發出的紅色光芒不單要被讚頌，更重要的是它帶給人無限的憧憬。」(Weeks, 1960: 808-809) 氖氣被發現的那一年，也誕生了百事可口可樂 (Pepsi-Cola) (Caba, 2003)。往後 Ramsay 因著發現更多貴氣 (Noble Gases)，例如氪 (Krypton)、氙 (Xenon) 和氬 (Argon)，使他獲得一九〇四年的諾貝爾化學獎 (Nobelprize.org)。

但令霓虹招牌成為當時新興的商業媒介並將之發揚光大的，是法國化學家和企業家 Georges Claude。Claude 跳出了 Ramsay 只在實驗室的開發模式及著重科學知識層面測試的局限，進一步將氖氣改良並推廣至普及應用層面。Claude 改良了上一代以二氧化碳 (Carbon Dioxide) 或氮氣 (Nitrogen) 為主的摩爾管 (Moore Tube) 的技術，這一次亦是霓虹燈正式在公開場合登場，鮮艷奪目的霓虹成功吸引了實客的眼球 (Van Dulken, 2002; Caba, 2004)。這改良可將霓虹燈管的光源更有效地保持每度瓦特 (Watt) 發放約十至十五流明 (Lumens)，其穩定性和光通量有助霓虹燈的光芒更耐力持久 (Bright, 1949: 369)。

歐洲粉墨登場

此後，Claude 於一九一〇年十二月在巴黎大皇宮 (Grand Palais) 為兩年一屆的巴黎車展 (Mondial de l'Automobile) 展示了兩個約三十九吋的大型霓虹燈裝置，

一九一二年，Claude 的助手Jacques Fonseque 靈機一觸，認為霓虹燈的特性和柔和的燈光可在商業廣告上大派用場，例如長條的霓虹光管可屈曲成不同的字母和圖像，就這樣第一個商業霓虹招牌便在巴黎蒙馬特大道（Boulevard Montmartre）的一家名為「PALAIS COIFFEUR」的理髮店上正式樹立（Ribbat, 2013: 7）。之後，在一九一九年Claude 更以紅和藍的霓虹燈為舉世知名的法國巴黎歌劇院正門佈置，此組顏色更被譽為「歌劇院之色」的代表（Caba, 2004）。

但可惜的是，霓虹燈只能發放有限的顏色，因為霓虹燈的技術仍然處於一個萌芽的階段。直至一九二〇年代末，霓虹管技術取得突破性的發展，就是發明了螢光粉塗層（亦稱為磷光體）。法國人Jacques Risler 和一眾科學家發明了將螢光粉塗層加到霓虹燈玻璃管內，只要霓虹管充有氬氣或混合水銀和氣體，便會發出一定的紫外線，當紫外線被玻璃管內的螢光粉塗層吸收後，塗層便會釋放它自己的顏色，此技術更在一九二六年取得開發專利（Bright, 1949: 385）。其後，磷光體被廣泛研究和應用於彩色電視機。到了一九六〇年代，霓虹招牌可發出二十四種顏色；時至今日，則有接近一百種顏色（Thielen, 2005）。

熱潮席捲北美

至於美國，Claude 的霓虹燈製作於一九一五年在美國取得註冊專利權。但美國的第一個霓虹招牌要到一九二三年才在洛杉磯出現，這個寫上「PACKARD」的霓虹招牌是由一個美國汽車交易商人Earle C. Anthony 從法國巴黎Claude 的霓虹製作公司買回來（Ribbat, 2013: 70）。自此之後，不同的美國商家與Claude 的霓虹招牌合作及授權在美國境內生產霓虹招牌，霎時間霓虹熱潮席捲整個美國，紐約時代廣場更是著名霓虹招牌的集中景點，當中有很多霓虹招牌設計是出自設計師Douglas Leigh 的。Leigh 其中一個著名的作品，就是巨大的「駱駝牌香煙」（Camel）霓虹廣告牌，廣告牌上使用了多支霓虹燈拼砌成駱駝牌香煙盒及Camel 英文字母（Cutler, 2007）。此外，這個廣告牌上也用上巨大插圖來描繪出一位正緩緩呼出一圈圈煙環的俊朗男士，這個巨型招牌多年來已成為紐約時代廣場的地標。據悉，單是在一九三三年，曼哈頓和布魯克林已安裝了一萬六千二百五十四個戶外霓虹招牌；到了四十年代，美國已有

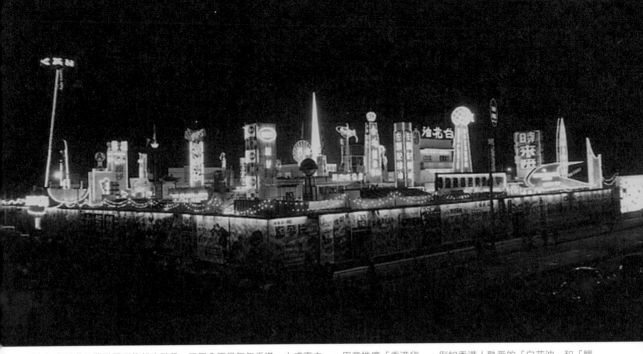

五十年代香港工業發展正值起步階段，工展會更是每年香港一大盛事之一，用意推廣「香港貨」，例如香港人熟悉的「白花油」和「鱷魚恤」等。相中燈火通明，十分熱鬧。（照片攝於一九五七年於尖沙咀舉行的第十五屆工展會）

多達二千間製作霓虹招牌的公司（Miller and Fink, 1989）。

根據 Claude 霓虹製作公司在一九三〇年初的期刊指出，第一個在亞洲地區出現的霓虹招牌是一九二六年在東京日比谷公園，期刊亦介紹了在東京其他商舖的霓虹招牌，例如車行、報社和印刷行（Ribbat, 2011; Caba, 2004; Freedman, 2011）。

同年，第一個霓虹招牌亦在中國出現，就是在上海南京東路的伊文思圖書公司，在其櫥窗上掛了一個「皇家牌」（Royal）打字機的霓虹招牌廣告（陳大華，1997: 6）。而中國自家生產的霓虹燈，是由上海遠東化學製造廠在一九二七年製成。根據「上海市地方志辦公室」網站指出，英文 Neon 在昔日的上海並不稱作「霓虹」，而是叫「年紅」，取其普通話諧音，寓意「年年分紅」的意思。三十年代廣告業在上海興起，連帶對霓虹燈的需求也增多，當時有外資採用以按月出租霓虹燈的新經營方式。除此之外，也有日本或中日合辦的「新光霓虹電氣廠」和「紫光電氣製造廠」。另外，中國商人也開設了不少霓虹燈廠，例如「光明」、「永生」、「金光」、「華德」、「福來勝」和「大來」等。在這些霓虹燈廠中，「新光霓虹電氣廠」將沿用多年的「年紅」，改譯為現今我們常叫的「霓虹」。其後，太平洋戰爭爆發，日軍佔領上海租界，實行燈火管制，不准任何霓虹燈亮著，最終令許多霓虹燈廠被迫關閉。但抗戰勝利後，霓虹燈廠紛紛復業。到一九四七年，全上海市共有霓虹燈製作廠共約三十二間，此乃行業的全盛時期。

西貢「洪記海鮮酒樓」過去一直以霓虹招牌作招徠，而且是動態霓虹招牌，就是魚頭和魚尾恍似擺動著，遠看十分搶眼，創意可嘉（左）。但自從近年轉用了 LED 燈後，視覺效果大為遜色（右）。

香港五十年代大放異彩

總會、百貨公司、家庭電器、香煙和手錶品牌等。

但可惜的是，自二千年後香港霓虹燈業逐步萎縮，其中的原因之一是「發光二極管」（LED）的出現，加上不少棄置及日久失修的戶外招牌對行人構成威脅，甚至造成傷亡，這迫令政府於二〇一〇年十二月三十一日不得不推行嚴政策「招牌清拆令」或「拆除危險構築物通知」，以監管招牌規格和拆掉違規招牌。另外，基於維修和保養霓虹招牌的費用龐大，不少商戶已轉用發光二極管或乾脆自行拆掉霓虹招牌以求一勞永逸。時至今日，屋宇署的拆卸違例招牌行動仍然繼續進行。所以基於以上種種原因，不難想像未來的戶外霓虹招牌數目只會買少見少。

史，根據 M+ 的「探索霓虹」網站資料指出，早於一九二〇年港英政府早已為霓虹招牌的工程作出指引，同時也為霓虹招牌作出定義。但到了一九三二年香港首間霓虹燈工廠「克勞德霓虹公司」開設，以滿足對霓虹招牌市場的日益需求。但於四十年代末，香港曾試過關掉全部戶外霓虹招牌，根據 M+ 網站引述《大公報》於一九四七年的報道，在日戰時期，一個發電機被炸毀致未能修復，故全港戶外的霓虹招牌都必須暫停使用，以減輕電力消耗。到了五十年代，香港經濟和工業發展正值起步階段，商品推銷需求龐大，不同霓虹燈製造公司便應運而生。自六十年代起百業興旺，各行各業都對霓虹招牌的需求殷切，尤其是酒樓、酒吧、夜

至於有關香港霓虹燈的歷

霓虹（Neon）早於十九世紀已被發現，它是一種化學元素，其化學符號是 Ne，中文稱「氖」。

4.2 霓虹是什麼

要了解霓虹是什麼意思？我們可先從「霓」和「虹」兩個元素之間的關係來看，霓虹是兩種既相似但主次上有所不同的天然光效現象，

根據《康熙字典》解說，「霓」是虹的一種，亦稱「副虹」。「霓」跟「虹」的形成有著相似的情況，但「霓」比「虹」的光線多了一次從空氣中的水珠所反射的光效，「霓」的顏色從內到外的排列是由紅漸變到紫，這跟「虹」的顏色排列剛好相反。

霓虹柔和的光效隱含了詩一般的意境，在李白的詩中，從《夢遊天姥吟留別》有這一句：「霓為衣兮風為馬，雲之君兮紛紛而來下。」這首詩的背景是李白被貶流放之時所寫的，當他遊歷大江南北，來到越州（今紹興）的天姥山，在尚未到達天姥山之時，他在睡夢中遊歷其中，醒來以詩描繪了天姥山的壯麗景色，猶如雲中的天神以霓虹為衣裳，把清風當作馬。可是這首詩的意境表面上雖是讚頌山河之美，但實質是宣洩李白被貶流放的內心鬱結。

但從西方的科學世界觀中，霓虹（Neon）早於十九世紀已被發現，它是一種化學元素，其化學符號是 Ne，中文稱「氖」，是一種無色的天然稀有氣體，它的名字來

在南華霓虹燈電器廠裡擺放了不同色系的霓虹光管樣本，以供客人選擇心儀的顏色。

自希臘文 Neos（νέον），意思是「新的」（Ribbat, 2013: 16; Strattman, 2003: 18）。

氖是一種非常不活潑的元素，幾乎不和其他元素相化合，屬於「惰性氣體」（Inert Gas）的一種，也是第二輕的稀有氣體。

氖（Neon）本身是無色，但只要放少量入真空管，一經通電便會釋放紅光或橙光，而放入氙氣（Xenon）則可釋放出藍白光，氬氣（Argon）可發出紫藍光，氦氣（Helium）可發出粉紅光，氪氣（Krypton）則可發出銀白光，形成色彩繽紛的霓虹光管（Ribbat, 2013: 8; Strattman, 2003: 23-25）。氖除了廣為人知可應用在戶外霓虹招牌外，比較少人知道的，是它也在一般家庭雪櫃內的冷卻系統和電視內部的陰極射線管（Cathode Ray Tube）中應用。

古時大多數的招幌是以
布幔為主要的物料製造，
由於布幔的物料輕身，
招幌容易隨風飄揚充滿動感。

招牌的原身是幌子或招幌，在中國古代商舖中早已出現，商號愛把招幌掛在商舖前來招徠顧客。根據記載古代的酒莊或酒家愛寫上「酒」字在布幔上作為旗幟，並將它高掛在商舖的顯眼處，使顧客從四面八方都可以清晰看見，當時人稱這些賣酒的布幔旗幟為「酒旗」，後來這類型的商舖所採用，後泛稱「酒旗」為「招幌」或「幌子」。

古時大多數的招幌是由帳幔和簾帷等以布幔為主要的物料製造，所以當招幌為高高懸掛

在店舖之上，由於布幔的物料輕身，招幌容易隨風飄揚充滿動感。雖然今天我們不能走進中國古代街道上，親身感受那個時代旗幟飄揚的繁華街道景觀，但可以想像當時那種車水馬龍熙來攘往的熱鬧街道，就像今天我們參加戶外嘉年華或派對一樣，漫天掛滿了一排排以葫蘆圖案作為招幌，是因為古代人常用葫蘆裝酒，所以當古時的人見到葫蘆圖形招幌便即時聯想到這間是酒館。就正

本以簡單圖案為主的旗幟，已不能滿足市場競爭激烈的營商環境，最能突圍而出就是將招幌的外形設計成跟售賣的產品或服務一致，這樣的好處是有助顧客從芸芸的招幌中，一眼便清楚認出，例如賣酒的店舖會改用葫蘆形或葫蘆標誌的招幌，以突顯這間是賣酒的；而七彩繽紛的顏色旗幟，使整個嘉年華洋溢歡樂的氣氛。

隨著商舖間的競爭越趨激烈，且新興行業不斷湧現，商舖為了突顯本身的服務類型和產品定位必定各出奇謀，招幌如現在每當我們看見「蝠鼠吊金錢」的圖案招牌便聯想起當的設計也隨之然有所變化。原舖一樣。

根據古代的招幌造型而繪畫的插畫，包括酒舖的招幌、蒸鍋舖的招幌和線麻舖的招幌（左至右）。

從追溯古代招牌的這一事例，我們可以知道圖形化的招幌在中國古代商舖中，早已用作有效的招徠方法，而這些想法亦一直沿用。時至今日，我們可以看到有些商舖仍會採用這類型的手法，例如「羅富記粥麵專家」是用一條魚的外形來作招牌；還有，「森美餐廳」是用由安格斯牛作原型改良了比例的招牌；但可惜的是，這兩個招牌已相繼被拆卸了。

4.4 裝飾藝術與上海風格

更重要的是它學習和引進了最先進的霓虹製作技術。此外，上海亦深受當時的西方美學風格所薰陶和影響，例如 Art Deco。

Art Deco 的興起

一九二〇年代，歐洲藝術日益追崇於以現代工業風、大眾生產和機械化為首的「機械美學」（Machine Aesthetic）理念。當時 Art Deco 正值萌芽時期，它是從「新藝術運動」（Art Nouveau）發展出來的藝術派別，Art Nouveau 風格的風格是取材自非洲原始藝術、動物圖案和形狀。在各種藝術流派，例如「立體主義」（Cubism）和「未來主義」（Futurism）兩個藝術運動推動之下，Art Deco 迅速成為藝壇新星。Art Deco 嶄露頭角是在一九二五年以「現代工業和裝飾藝術博覽會」（Exposition Internationale des Arts Décoratifs et Industriels Modernes）為主題的巴黎國際博覽會，透過這個博覽會讓來自世界各地的遊客更加認識 Art Deco，並且迅速廣泛傳揚至全球。其後藝術家和設計師紛紛將 Art Nouveau 風格中，常見的自然有機的形態轉化成機械式的幾何圖形。Art Deco 的主要視覺表現在於運用高度

霓虹招牌除了色彩繽紛，予人充滿活力的感覺外，其設計亦常用簡約俐落的幾何圖形和大量的平衡線條。這種視覺美學深受當時西方的「裝飾藝術」（Art Deco）所影響，更反映出昔日上海社會追求西方現代風尚所呈現的優雅簡約，充滿理性美和規律美。之前我們曾提及中國最早的一個霓虹招牌是一九二六年在上海誕生，往後霓虹招牌如雨後春筍般在中國不同大城市大放異彩。昔日上海的霓虹工業一直佔有領導地位，它不單是第一個出現霓虹招牌的中國城市，

Art Deco 的字體風格處理呈簡潔和幾何化，部分筆劃以圓點或曲線取代。例如「好好洋服」和「觀奇洋服」的「洋」字，左邊的三點水部首是由圓點幾何圖案組成；「服」字的橫劃也用了圓點幾何圖案取代。

重複和具流線型的幾何圖形設計，來反映大眾對新式機械的好奇和膜拜。不難發現 Art Deco 的設計思維，在一眾的現代產品設計中，例如飛機、火車、輪船、汽車、建築、電器、傢俬和平面設計等，都可見到它的蹤影。同時，Art Deco 也代表著一種現代時尚的生活方式，展示出前衛的審美觀和現代的生活哲學，是很多新興資產階層所追求的生活。隨著 Art Deco 的普及化，二十世紀初的平面設計或視覺文化呈現以下特色（Pan 2008）而這些特色在霓虹招牌的美學中，也充分展現出來：

◎ 線條展現硬朗且幾何化

◎ 字體處理呈簡潔和幾何化（例如呈圓形或三角形圖案），或以圓點、曲線取代部分筆劃

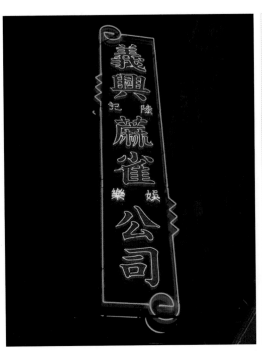
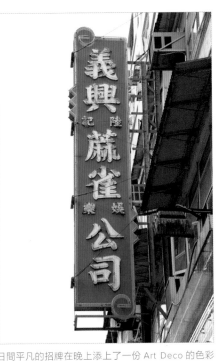

「義興蔴雀公司」以不同幾何圖形作為招牌外框的點綴，這令日間平凡的招牌在晚上添上了一份 Art Deco 的色彩和視覺生趣。

◎ 字形的特色方面呈透視、陰影、拉長、歪斜和變形

◎ 並含西方前衛藝術（Avant-garde）等視覺元素

深遠的影響。

由於上海人喜歡新事物，對西方文化抱持開放的態度，這有助上海成為一個中西文化的大熔爐，吸引了中國各地的有識之士移居上海，當中包括專業美術工作者和藝術家。在中西文化的薰陶下，他們開始在作品中注入西方的元素和技法，並發展出既中且西的「海派」（Haipai Style）文化藝術風格。

上海風格

自中國於一八四二年簽訂《南京條約》後，英國人率先進入上海營商，緊隨其後是法國人和美國人，當時上海的華洋雜處和繁榮盛世被譽為「十里洋場」。就一九一五至一九三五年間，上海的貿易數字膨脹達六倍之多，發展速度驚人；外國公司不單為上海帶來經濟效益，也注入不少有價值的技術和知識，更重要的是這些外商被形容為「文化中間人」（Middleman of Culture），傳入了西方的文化元素，包括科技、建築與平面設計風格等，對上海的發展有

與此同時，二十世紀初不少中國美術學生到日本留學，並在當地受到歐洲現代主義美術的啟發和衝擊。當時，Art Nouveau 風格雖然在西方不再流行，但卻引起了中國藝術家的興趣。有研究學者（Pan 2008）認為「海派」的美學取向可能源於 Art Nouveau 和傳統東方藝術（主要是中國和日本）的融合。

但這種既中且西的「海

「鳳城酒家」的霓虹招牌底盤用上大量霓虹光管拼組成重複的幾何圖案，是現今少有的做法，設計予人優雅高貴的感覺。

派」藝術風格，卻受到被視為傳統派的猛烈批評，特別是「京派」的北京傳統藝術家。他們認為「京派」才是正統，而「海派」則過於商業化和裝飾化，且不太莊嚴，屬次等和不正統。但有論者（Xu, 2009）認為這是不同風格的表達取向而已，他形容「京派」是一種溫文爾雅的淑女風格，而「海派」則是活潑好動的現代少女風格，並不能直接比較。總括而言，「海派」所強調的西方幾何圖形與線條關係，再跟中國元素融和，創造了新的視覺語言和時尚設計風。

這種「海派」的美學風格在書刊、雜誌、海報、月曆和霓虹招牌中廣泛應用。例如經典的上海月曆設計，在構圖

上展現一位穿著旗袍的少女溫柔地依傍著現代西式傢俬，帶出一種現代女性的特質。這種既有西方的現代感，夾雜著東方的韻味，就是當時大行其道的「海派」商業設計。與此同時，由於當時上海追求一種時尚生活，在廣告設計的推波助瀾下，亦採用了霓虹招牌作為媒介推銷產品。一時間，有大量承載著幾何圖案、中文字體及傳統商品資訊的霓虹招牌在上海的大街小巷裡湧現。這種新的視覺語言與 Art Deco 的時尚美學風格，使上海的霓虹招牌設計起著領導地位，甚至乎影響著往後香港的霓虹招牌發展。時至今日，偶爾在街上看到的霓虹招牌，仍可找到殘留著的 Art Deco

蹤影。

4.5 霓虹招牌種類

招牌的存在是有助展現有機的街道生態。正如 Jane Jacobs 所倡議的活化街道，就是靠日常生活肌理累積而來的生活脈搏，來豐富每一條街道的內容。

如前文所述，「霓虹黯色」研究計劃在二〇一五年暑假正式開始，研究團隊明白到還有大大小小的霓虹招牌還未記錄，事實上以現時有限的資源，是不可能記錄全港的霓虹招牌的，但團隊仍會盡力趁霓虹招牌還未拆卸之前把它們一一記錄下來，免得錯失了為香港社會記憶留下痕跡的機會。

從已記錄的霓虹招牌數目中，團隊嘗試將它們分門別類，看看在香港現存的霓虹招牌，看看在香港現存的霓虹招牌中有多少類型和有什麼視覺語言特質。事實上，團隊相信霓虹招牌的類型和設計定必反映出社區發展和人際脈絡，例如庶民生活、人文氣息、街道空間與城市景觀等，均有莫大的關聯。

過去幾年，香港知專設計學院首席講師譚智恒一直對香港招牌、字體和街道空間有所研究，他透過觀察招牌與建築物、行人和城市空間的互動下，歸納出十二種香港招牌的原型（2014）（不限於霓虹招牌），這十二種招牌原型大致上可分為三大類型，包括在建築物上延伸的招牌、建築物外牆的招牌和店面的招牌。至於本研究記錄的霓虹招牌，會先依據譚智恒的分類架構作為起點，之後團隊將所拍攝的霓虹招牌作分類，但由於團隊曾到不同的地區進行記錄，當中也發現了一些新的類型，在此也一併提供補充資料，以便更全面記錄和分析香港的霓虹招牌類型。

建築物外的延伸招牌

一、伸出橫向霓虹招牌

根據我們記錄的霓虹招牌數目，伸出橫向的霓虹招牌（是指招牌橫向地從建築物伸延至街道）是眾多類型之中為數最多的。由於橫向的招牌安裝於較低層的建築物位置，通常大約安裝在建築物的第一與第三層之間，這樣的招牌高度距離，恰好能讓行人清晰地留意商號的所在位置和經營類別。由於招牌橫向伸延至街道之上，予人有一種劃破長空勢不可擋之感，務求要吸引行人的眼球。

在以往缺乏監管機制下，一些商舖為了爭取更多行人的注意，不得不將橫向霓虹招牌

再加長至街道中央。當不同長度的橫向招牌高高低低的在同一條街道上，會構成既複雜且多層次的視覺奇觀。此外，由於橫向招牌延伸至街道之上，它比伸出的垂直招牌更為遠離建築物，所以需要用上更多條鋼纜或拉索，以確保能夠承托整個橫向招牌的重量，並能抵擋強風下的阻力。一般情況來說，一個中型橫向霓虹招牌需要約十二條鋼纜承托，但也需視乎招牌的大小而有所不同。

鋼纜的接合點分別在招牌頂部和底部的左中右位置各一條，招牌的前面和後面共用十二條鋼纜。所以街道上不單伸出不同長短的橫向或直立招牌，也呈現出許多縱橫交錯的鋼纜，形成了密集和混雜的風景。

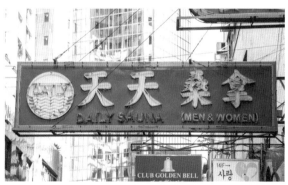

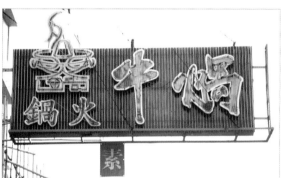

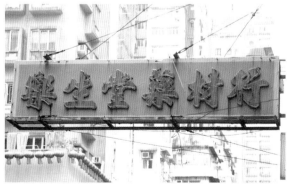

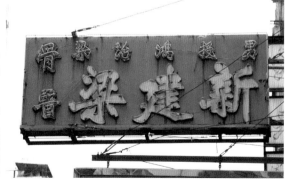

二、伸出直立霓虹招牌

伸出直立式也是香港霓虹招牌的普遍類型，相對於橫向招牌，伸出直立的霓虹招牌一般比較靠近建築物。從視覺觀感上，伸出直立的霓虹招牌對街道空間的視覺混亂造成較少的影響。因為它並不像伸出橫向招牌般，將整個招牌凌空橫放在街道之上，而是含蓄和被動地依附在建築物旁，由於伸出的直立招牌跟大廈外牆呈相同方向垂直，它所帶來的視覺衝擊也相對地較少，這樣整體街道的視覺經驗也較整齊和順眼。

倘若讀者曾到過台灣和日本，不難發現那裡會予人比較整齊且含蓄的感覺，其中一個原因是大部分都是直立招牌，這一種由民間所發展出來的街道視覺亂象生態，是香港街道景觀最大的賣點和特色之一。

雖然伸出直立霓虹招牌在觀感上比較含蓄地依附在建築物，但由於它們呈垂直長方形，霓虹招牌的高度可佔據建築物由第二至第四層的高度不等，所以直立招牌不比橫向招牌遜色，仍然可以是巨型的直立招牌，但是向高空發展。

伸出的直立招牌大部分採用多個鐵架組成的「米字」方格，以增加承托力來支撐招牌從建築物外牆延伸至街道。根據街道的視覺經驗，若街道比較狹窄，那麼直立式霓虹招牌會相對恰當。但事實上，每一個商戶都想他們的招牌能從芸芸招牌中突圍而出，當昔日的香港並沒有像台灣或日本那麼嚴格規範時，香港大多數的街道會經常同時出現直立和橫向招牌，這實在有助減低街道景觀的混亂性。

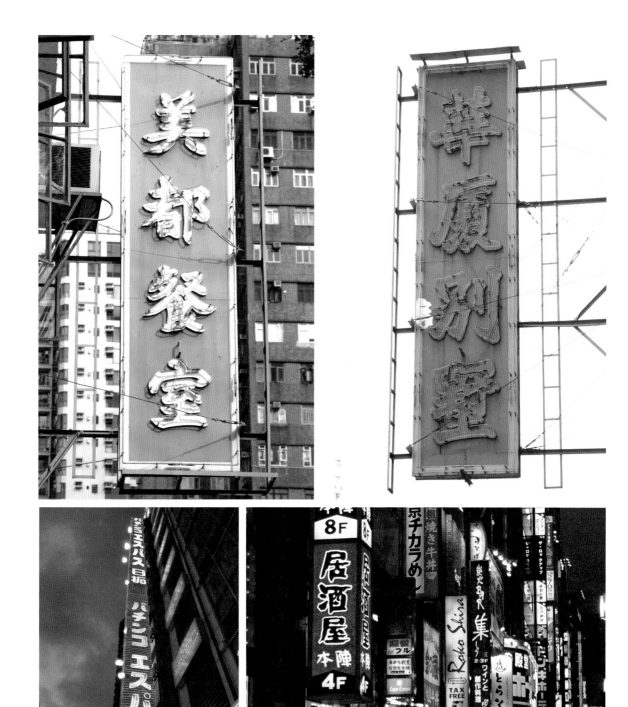

日本的街道招牌多以燈箱和直立式為主，而且招牌大小的限制必須嚴格遵守。（攝於日本東京街頭）

三、不規則形狀霓虹招牌

從建築物延伸出來的不只限於橫向和直立的方形霓虹招牌，也有伸出不規則形狀的霓虹招牌。這些不規則形狀，既不是長方形也不是正方形，它們大多數是透過不同弧形、圓形或不規則形狀組合而成。而使用不規則形狀招牌是有其原因的，這可能直接跟其商號所銷售的服務或產品有關。例如「北京同仁堂」的霓虹招牌，整個外形是模仿一粒藥丸膠囊；此外，當舖的招牌亦採用了「蝠鼠吊金錢」的獨特外形設計，這些招牌都能在芸芸招牌中突圍而出。又例如一間專買茶葉的商舖，它的霓虹招牌外形是一塊茶葉形狀，配上一個茶字在其中，就這樣，單憑既簡單又醒神的獨特招牌外形，行人已清晰辨認出這間商舖是經營什麼的了。

事實上，已經越來越少在街上看到不規則形狀的霓虹招牌，這可能因為這類招牌要求更多工序和更多製作時間，也需要聘請更有經驗的霓虹燈師傅，因為單是一個簡單不規則形狀，已要求師傅有十多年的經驗、技巧、工藝和知識，才能製作出來。相比一般方形的招牌，製作不規則霓虹招牌需時，今日講求速度快捷和即用即棄的社會，哪有人願意投放更多資源在霓虹招牌設計上。回顧昔日六、七十年代的香港街頭照片，有不少不規則形狀的霓虹招牌林立，有雨傘、鱷魚、香蕉及孔雀開屏等，爭妍鬥麗、先聲奪人，展現出一片歌舞昇平和繁華熱鬧的街道面貌。

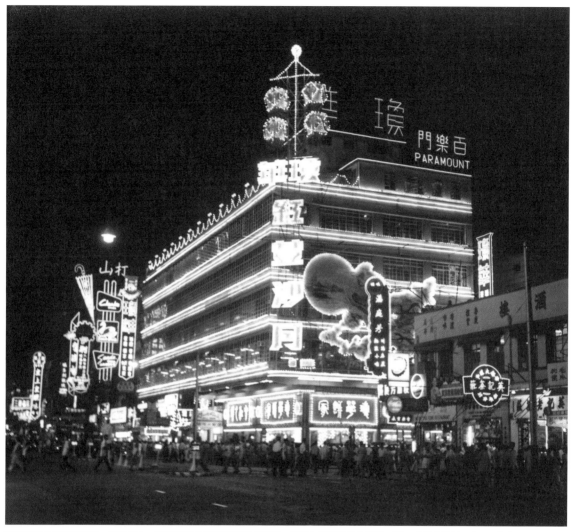

在昔日五十年代的旺角，華燈初上，不同形態的霓虹招牌隨處可見，展現出街道繁華熱鬧的一面。（照片攝於一九五八年）

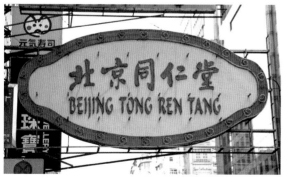

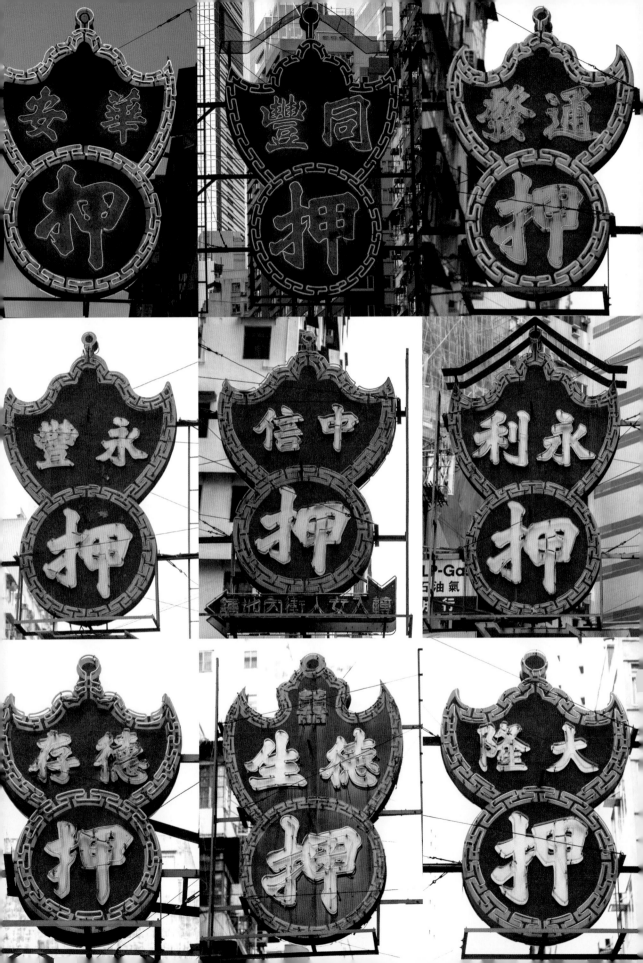

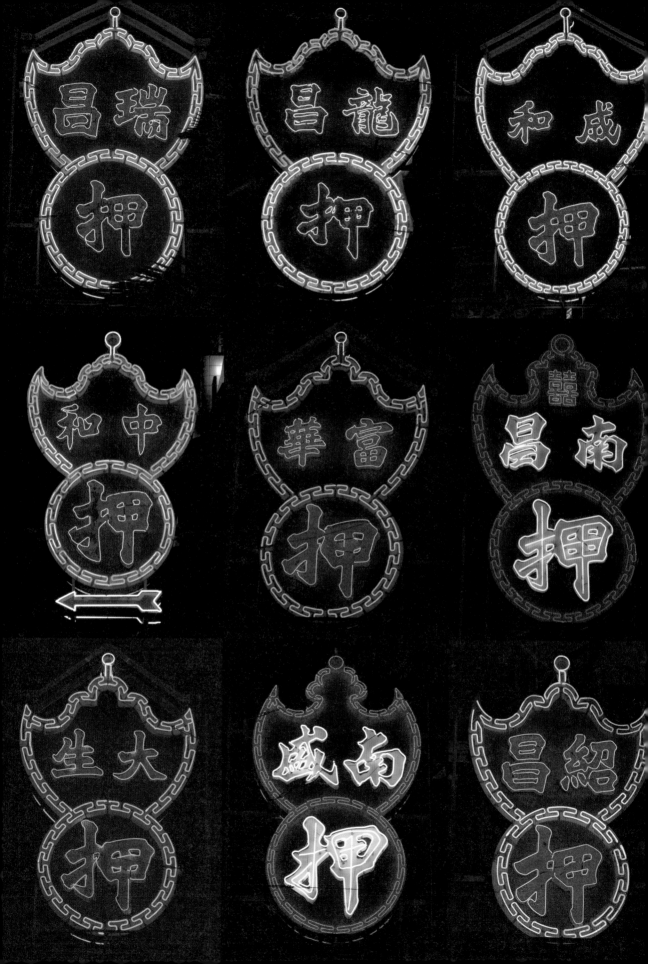

四、建築物頂樓

第四種向外延伸的霓虹招牌安裝在建築物頂樓，然而這類霓虹招牌並不是每一區都見到，因為擺放在建築物頂樓的招牌一般不是給近距離觀看，而是給較遠的行人或旅客觀看。不難發現一般頂樓的霓虹招牌，較多是國內的大型企業或國際品牌，例如

「Motorola」、「Samsung」、「Rolex」、「SOGO」、「Canon」、「Hitachi」、「Midea」、「富通保險」或「中國移動」等。它們大多集中於維多利亞港兩旁的商業大廈頂樓。由於頂樓位置視野開揚，這樣它們的廣告訊息或品牌便可以覆蓋更廣更遠的目標消費群。在銅鑼灣摩頓臺的灣景樓頂樓，也有一個很特別的霓虹招牌，它是宣揚宗教的，招牌上面寫著「耶穌是主」，在這四個字的中間豎立了一個十字

架的象徵圖案，招牌上霓虹燈的光就好像比喻基督普世的光，在芸芸俗世的商業大品牌之中，突顯出其宗教上的救贖含義。

但頂樓的霓虹招牌不限於維多利亞港兩岸，也可以出現於社區或屋邨的停車場或較低層的商場頂樓。這一類霓虹廣告招牌多數是服務於該區的一些酒樓或戲院，由於它們會租用屋苑裡的商場或某一層停車場作商業用途，許多時候它們的霓虹招牌會放在該區的建築物頂樓以作招徠。普遍來說，屋邨商場或停車場會較周圍的屋邨樓層為低，所以街坊街里也容易見到商場或停車場頂樓的霓虹招牌。

除了今時今日仍可看到的霓虹招牌外，其實在昔日九龍城啟德機場旁邊的住宅大廈頂樓也曾有過它們的足跡。回看昔日的照片，可見啟德機場

飛機升降跑道旁邊的一排住宅大樓相對地矮小，這是因為受著機場管理局的安全規例所限制，附近的建築物的高度不能超出某一個高度限制以免影響飛機升降。另外，當啟德機場還未搬遷到赤鱲角之前，在九龍城區的動態霓虹燈是禁止使用的，因為任何霓虹燈的閃動必定必影響飛機師接收訊息。但自從機場搬離市中心，街道上逐漸出現不同的霓虹招牌形態，就是那些既可閃動也可做出動畫般的效果，來增添視覺上的愉悅。

照片遠處是一排低矮的住宅大廈，其大廈頂樓或立面是設置招牌的最佳位置。（照片攝於一九五○年代的啟德機場）

建築物外牆

一、簷篷上的外側牆

霓虹招牌類型不單純是延伸出建築物之外，也有一些霓虹招牌直接建於建築物外牆上，例如建築物簷篷上的外側牆位置。這種霓虹招牌的特色是霓虹光管沿著外牆鋪設，由於那處牆身高度比較短且呈長條形，故商舖喜歡用一排排的垂直霓虹光管作為招牌背景圖案，來製作出一條帶有動感的霓虹彩帶。

這種霓虹招牌大多數出現於十字路口人流暢旺的位置，例如「黃金電腦商場」、「高登電腦中心」和「天鵝湖桑拿」等，就置於繁忙的街道中。這種霓虹招牌的好處，是它不須用拉索和延伸鐵架來支撐整個招牌，霓虹招牌跟建築物的外圍已融為一體，成為了建築物的一部分。由於霓虹光管有序的不斷閃亮和轉變顏色，所以能呈現出一種充滿生命力的城市節拍，吸引行人的眼球。另一個例子是旺角西洋菜南街「荷李活購物中心」的霓虹招牌。多年來它已是該區的地標。在八、九十年代，它是該區的潮流勝地；但近幾年，那裏已變得冷清。雖然這樣，但它的霓虹招牌仍歷久不衰，每一晚都在綻放異彩。

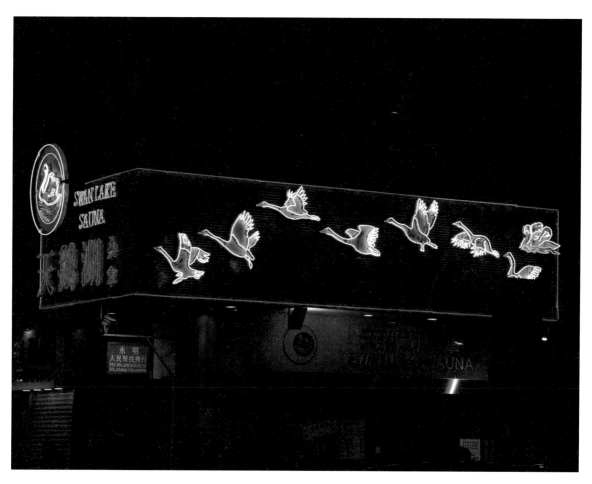

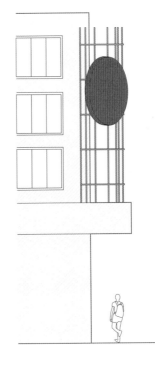
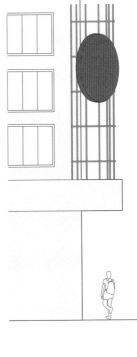

二、街角牆身

若建築物位處於街角的話，你會發現街角上的建築物佈滿大大小小的廣告招牌，它每天也在上演空間爭奪戰。

碎蘭街和尖沙咀彌敦道走一趟，你會發現街角上的建築物佈滿大大小小的廣告招牌，它們每天也在上演空間爭奪戰。

這些街角招牌類型林林總總，例如有燈箱招牌、膠片招牌、大型噴畫招牌、電視或 LED 熒幕招牌，甚至乎最新的 3D 投影互動廣告等，它們都是同時代科技發展的見證。

現在香港街角的霓虹招牌已買少見少，以往各行各業都用霓虹招牌作招徠，但現在街角僅存的霓虹招牌大多是以娛樂或飲食業為主，例如尖沙咀的「鹿鳴春」、旺角的「泉章居」、旺角的「龍濤閣桑拿」、荃灣的「歌德餐廳」和「沙嗲王」等。

角所帶來的多面空間和遼闊的視野優勢。這是因為街角建築物的前端大多呈梯形形狀，這樣的空間提供了更開揚的視覺優勢，商戶可利用這處空間來豎立霓虹招牌，以吸引兩旁和正向的街道人流。對於做生意的商戶來說，這是最能吸引行人視線的上佳有利位置。

若建築物位處於街角的有利位置，必定能坐擁從四方八面而來的人流，更可用盡街角所帶來的多面空間和遼闊的視野優勢。

此外，街角建築物的得天獨厚外牆空間也可用作招租之用，如此這樣的地理優勢，勢必成為本地或國際品牌的兵家必爭之地。如不信可到銅鑼灣東角道（SOGO 一帶）、中環、Soho 區、旺角西洋菜南街、荃灣的王」等。

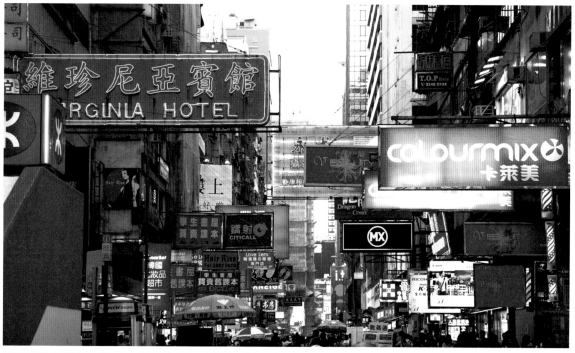

旺角西洋菜南街滿街都是大大小小的廣告招牌,空間爭奪戰每天都在上演。

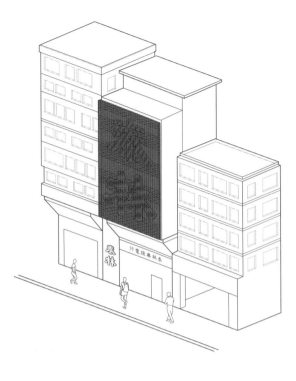

三、外牆立面

若走一趟佐敦道和旺角街道，不難發現很多霓虹招牌都建在建築物的外牆立面，特別是它們會用盡建築物的第二或第三層的外牆空間，為單調乏味的建築物外牆塗脂抹粉，塑造不一樣的街道景觀色彩。

不得不提，在旺角道與通菜街交界的一幢大廈，是桑拿和麻雀館的集中地，以往在這單一建築物的外牆立面已建了不同的霓虹招牌，還記得在這裡有「金宮殿卡拉 OK 夜總會」、「金旺角卡拉 OK 夜總會」、「誠興蔴雀公司」，還有已結業多年但招牌仍高高掛著的「新煌海鮮火鍋酒家」。當總店，該招牌將整幢四層多高的住宅大樓立面全面覆蓋，而在這個直立式的霓虹招牌中，就只有「泰林」兩個直排的中文大字，而每一個字的高度約樓高一層半。由於「泰林」的

行人沿著旺角東地鐵站的行人天橋來到這裡，總會被「金宮殿」和「金旺角」的招牌所吸引，不得不駐足感受旺角的聲色犬馬，夜夜笙歌。可惜的是，近幾年「金宮殿卡拉 OK

除了建築外牆的立面霓虹招牌外，不論是直立或是橫向霓虹招牌，它們都是以有限的外牆空間作廣告宣傳。但過去曾有霓虹招牌將整幢建築物的立面全面覆蓋，其中一個例子，就是有六十二年歷史的泰林無線電行有限公司，它的巨型霓虹招牌建於佐敦彌敦道的

夜總會」和「金旺角卡拉 OK 夜總會」的霓虹招牌已經拆掉；還有，「誠興蔴雀公司」的直立延伸招牌也拆了，現在只留下其簷篷上的外側牆的橫向霓虹招牌，而店舖的整幅外牆也改為大型 LED 屏幕，整天播放著麻雀娛樂的動畫。

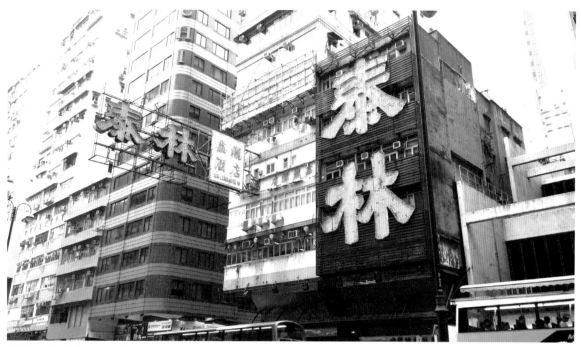

「泰林」在二〇〇八年正式宣佈全線結業，其巨型霓虹招牌被棄置多年後，最終也被拆卸。

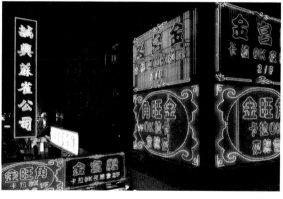

晚霓虹招牌亮著時，這一帶的行人路、馬路和商舖都被它的金黃色霓虹燈閃耀著。只可惜「泰林」在二〇〇八年正式宣佈全線結業，其彌敦道總行的巨型霓虹招牌被棄置多年後亦被拆卸。

四、建築物輪廓

霓虹光管不單純是用來做廣告招牌，也可用於突顯建築物的外形。環顧香港這個城市，常用霓虹燈來突顯建築物的輪廓的，可以說是油站。

一般的油站建築和空間設計都是大同小異，就是一個開放式有蓋的建築物，沒有太多花巧和華麗的裝潢設計，都是以提供最簡單的補給服務和加油功能，讓車主可以駛進來加油或作短暫休息。但當油站上蓋建築加入霓虹光管裝飾後，會增添一份簡約的線條美。

除了油站外，「中環中心」和「中銀大廈」也有利用電腦程式控制建築物外的霓虹燈，並會以不同的節奏引領顏色的變化，來創造出不同的幾何圖案。此外，銅鑼灣登龍街「永光中心」的大廈立面，也是利用霓虹光管勾勒出如宮廷般華麗的大窗口，來增添視覺效果。

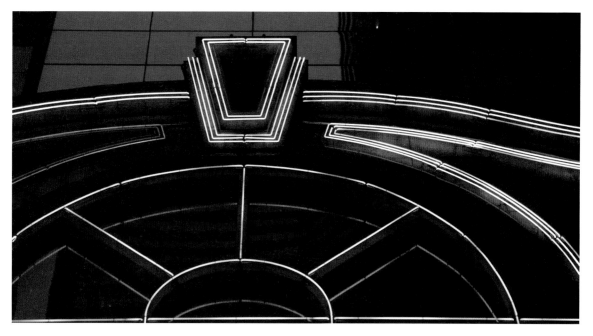

以往油站上蓋常用單支霓虹光管來突顯建築物的輪廓，但現今大多已轉用了 LED 燈。

五、建築物側牆

　　香港寸金尺土，就算是建築物與建築物之間的側面空間，也會利用來裝置霓虹招牌。一條街道有著不同年代興建的建築物，由於建築規模及高低不一，以致會產生凹凸有致的街景。試想像當一棟七層高的舊唐樓與十五層高的住宅大廈並排時，它們之間的空間，便會被聰明的商戶利用來裝設霓虹招牌。例如佐敦道的「翠華餐廳」、佐敦山林道的「運通商場」、尖沙咀樂道的「98℃」，以及荃灣青山公路的「季季紅風味酒家」等。

六、建築物內

　　香港有不少商業大廈的低層都用作商業用途，例如食肆或商場等。若要在商廈的玻璃幕牆裝置霓虹招牌來作招徠，是沒有可能的，因為玻璃幕牆不能承托整個霓虹招牌；此外，由於在二、三樓開店的都是小商戶，他們也花費不起做一個外置的霓虹招牌，那唯有在店舖的窗戶位置裝設，亮著的霓虹招牌亦可讓街上的行人清晰見到，這樣既可作招徠，亦可降低做招牌的成本。在我們的記錄中，就有新蒲崗越秀廣場上的「富臨漁港」和「長發海鮮酒家」。

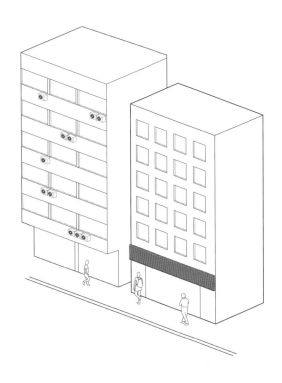

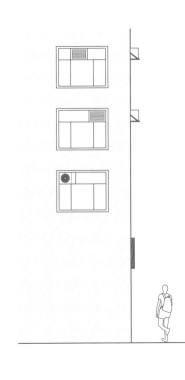

店舖招牌

魂，對做生意的人來說，做到有「金漆招牌」的美譽最為重要，是最佳品質和信心的保證。在中國人的社會裡，招牌不單純是美學的表現手法，還有做生意的哲學和背後所堅守的信念。試問一個東歪西倒或是殘舊不堪的招牌，消費者又如何能對這間商舖有信心。

店舖要省靚「生招牌」，這並不單純是招牌要夠大夠搶眼，而是指招牌背後所帶出的訊息。所以橫匾的功能性也是焦點所在，要說明店舖售賣什麼服務或產品，能給予消費者清晰的資訊。而消費者也會因應這些視覺訊息來衡量店舖所售賣的服務、產品和價錢的檔次。店主會不惜工本製作店舖橫匾，務求吸引消費者作出明智的選擇。

一、店面橫匾

除了建築物外牆的延伸招牌外，店面橫匾也十分普及。橫匾正正代表著店舖的靈

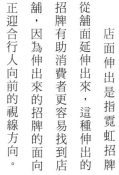

二、店面伸出

店面伸出是指霓虹招牌從舖面延伸出來，這種伸出的招牌有助消費者更容易找到店舖，因為伸出來的招牌的面向正迎合行人向前的視線方向。

更重要的是這些招牌的出現，是配合街道空間與消費者或行人的行為有關。因為在街道上，特別在簷篷下的行人道，行人的視線範圍甚少留意較高或較遠的物件，所以對建築物外牆的延伸招牌會容易忽略。為了作出彌補，店主會多做一個小型的霓虹招牌，讓行人在繁忙的街道中也會看到。

事實上，霓虹招牌也較能在眾多的視覺刺激中突圍，例如旺角的「李金蘭茶莊」。但由於這些招牌的面積普遍較小，並不是所有的商舖都適用；此外，也不是每一個店主都願意花錢多做一個招牌，故這類霓虹招牌的數量較少。

三、店舖櫥窗

在店舖櫥窗內的霓虹招牌，多數是一些以圖案或裝飾為主的小型招牌，他們大多見於酒吧、食肆和商店。例如在櫥窗裡的「OPEN」霓虹燈，說明店舖正在營業中；或是在購物商場裡的商店，就會以店名作宣傳，例如佐敦的「名將洋服」。

若想近距離觀賞更多，大家不妨走一趟酒吧，你會見到不同本地或國際啤酒品牌的霓虹招牌；此外，也可以見到不同的霓虹圖像，例如色士風、跳躍音符和星星等。雖然這些霓虹招牌很小，但卻製作精美。

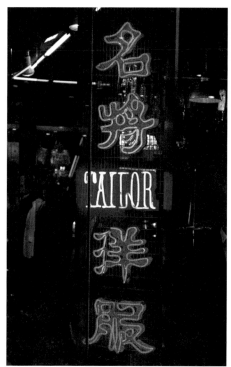

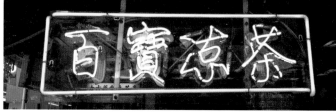

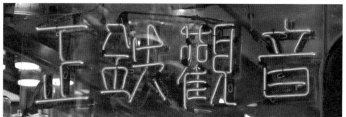

「富通保險」的動態霓虹招牌，是以機構的中英文字互換出現。

動態霓虹招牌

科技的進步可以令霓虹指令，這可令霓虹招牌產生出可以控制每支霓虹光管的開關

燈作出不同的視覺光效和顏色動態的錯覺，這可令霓虹招牌產生出不同的視覺光效和顏色

轉變，只要花點心思就可以創同節拍的幾何圖案或可創造出

造出不同動態的霓虹招牌。動簡單有趣的動畫效果。在記錄

態招牌大致上可以分為三種模中，有旺角彌敦道的「金輪桌

式，第一種是霓虹光管的光效球」招牌，這個招牌巧妙地利

轉變，當一排霓虹光管放在一用開關的視覺效果，令桌球從

起的時候，電腦程式可以控制桌球手的桌球杆中慢慢地向右

每一支霓虹光管的特定顏色和打出，從這個動態招牌中，可

開關指令。就這樣一排的霓虹看出霓虹師傅所花的心思。有

光管便可以作出幻彩般的漸變趣的例子還有很多，例如樂富

效果，而這些光效經常用作招聯合道的「食棧河鮮漁港」，

牌的背景，例如銅鑼灣的「新招牌就是透過魚尾上下搖擺的

五龍粥麵茶餐廳」、尖沙咀漆動態，展現出海斑的新鮮生

咸圍的「溢泉芬蘭浴」（泉水猛，去撩動食客的心。

從噴泉無間斷地流出來）、第三種動態霓虹招牌，

「富通保險」（中英文互換出現就是整個招牌連框架一起

的招牌）、葵涌石陰路的「海轉動。亞洲第一個轉動的

寶漁港」和尖沙咀金巴利道的「Canon」霓虹招牌裝設在尖

「威尼斯桑拿」。沙咀彌敦道二十六號的大廈

第二種是利用開關兩組不頂樓，招牌可作一百八十度

同的霓虹光管，來產生出動畫轉向，能讓不同的人在不同

般的視覺效果。因著電腦程式角度都可以看見。

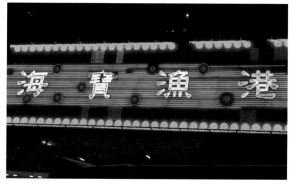

當廣告競爭漸趨激烈的時候，昔日單純依靠文字或口號式的文宣廣告，已未能滿足市場的需求及達致有效的宣傳目的；因此那些加入圖案並配以文字的霓虹招牌，便應運而生。霓虹招牌或戶外廣告不單純是滿足於視覺愉悅，也是有助強化品牌記憶的視覺經驗，這種經驗除增強了消費者對品牌或商號的辨識度和忠誠度外，也讓它們能從芸芸的競爭對手中脫穎而出。

回顧昔日的藥物招牌廣告，早已採用手繪插圖作為招牌的底圖，並配以霓虹光管勾勒出藥物包裝的主要輪廓，以

強化產品和商標的獨特性，從而加深消費者對產品的記憶，並確保購買的是正貨。許多時消費者都未能即時記起商號名稱，但對其獨特的圖案或商標所產生的視覺訊息，則早已留下深刻的印象，例如「雞工民」的躍跳中的馴鹿，都已深入民心。所以廣告商或商戶對圖案式霓虹招牌尤其看重。

但在視覺媒介的表現上，霓虹光管明顯地有別於一般傳統繪畫媒介，它未能完全真實地展現物件的特徵或外貌。例如油畫顏料讓畫家能真實和細緻地在畫布上描繪出物件的光

幾何圖形和線條的視覺表現，
最能在霓虹招牌
這獨特的媒介裡大派用場。

線、紋理、質感和色彩，但這能做的就是扭曲成線條、幾何圖形或簡單的圖像，而過於複雜的圖案，會因扭曲太多而增加爆裂或損毀的可能。所以在霓虹招牌上都是以簡單圖案和線條為主，這也正正反映出為什麼裝飾藝術（Art Deco）所著重的幾何圖形和線條的視覺表現，最能在霓虹招牌這獨特的媒介裡大派用場。

是霓虹光管遠遠未能做到的。

不難想像，霓虹光管限制於它作為一支玻璃管狀的物料，只

在過去記錄的霓虹招牌中，雖然圖案招牌也有不少，但相比起七、八十年代的數量就已大不如前，更遑論圖案的美學、色彩、創意、大小和視覺刺激等的分別。

在街頭的記錄中，霓虹圖案招牌大致可分為五大類：動植物、人物、物件、建築物及場景和幾何圖案，以下的段落將逐一介紹當中的特色。

一、動植物

在動植物霓虹圖案類別中，除了分成動物和植物兩種外，也將動物分為海洋、陸地和天空三個組別。

植物

在植物圖案組別裡，較多出現或使用的是椰子樹圖案，它們經常用來傳達一種東南亞風情或亞熱帶的氣候感覺。事實上，大多數使用椰子樹的都是東南亞餐廳，例如「印尼餐廳」。而這些椰子樹圖案招牌，可於九龍城和尖沙咀找到。另外，位於佐敦的那些水療治療中心，就是利用椰子樹表達休閒的感覺，例如「海濱水療」。此外，還有其他植物，例如麥穗和茶葉，前者是啤酒商標常用的背景圖案，後者則用於專賣茶葉的店舖。在植物種類中，也可以找到三種有關花的圖案，就是蓮花、玫瑰花和櫻花。蓮花常用在桑拿的商標圖案，例如「美高蓮桑拿」，但這個招牌已拆卸；櫻花則是日本料理招牌常用的背景圖案，例如「浦和日本料理」，但這個招牌已拆卸。

椰子樹

椰子樹

椰子樹

玫瑰

椰子樹

蓮花

櫻花

玫瑰

蓮花

茶葉

椰子樹

茶葉

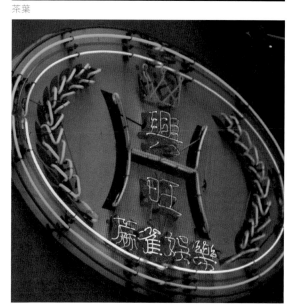

麥穗

麥穗

桃花

麥穗

動物（海洋）

在海洋類別中，大部分採用海洋動物圖案的都是食肆或海鮮酒樓，例如蝦、蟹、瀨尿蝦、石斑魚及鯉魚；而中式食肆更特別愛用雙鯉魚圖案，因為中國傳說認為鯉魚是龍的化身；此外，對於做生意的人來說，也特別喜歡意頭和吉利的說話，例如鯉魚比喻「鯉躍龍門」，魚取其諧音意指「年年有餘」或「富貴有餘」。

在記錄中，也有海龍圖案，但不是用作海鮮酒家或傳統食肆的商標，而是用於旺角的「龍濤閣桑拿」；此外，也有以卡通造型的鱷魚圖案作商標，例如荃灣的「歌德餐廳」。當讀者在街上走時，不妨多思考、欣賞和解讀圖案相關的寓意，這樣會有助加深對招牌美學的認識。

蝦

瀨尿蝦

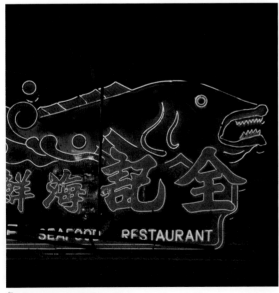

魚

雙鯉魚

海龍

魚

魚

魚

魚

蟹

蟹

蟹

鯊魚

蝦

蝦

蝦

魚

魚

魚

魚

從陸地類別中，可以找到五種不同的動物圖案，當中以牛作為動物圖案的，主要是兩間售賣奶製甜品的食肆。一間是「放牛牛」，以卡通造型表現；而另外一間是「義順牛奶公司」，則是以較具象的插圖表現，但招牌已拆卸。這兩間食肆各有各自的市場定位。但最為深入民心的，是以牛為圖案的「森美餐廳」，可惜的是，這個霓虹招牌已於一九九五年拆卸。此外，影音店的櫥窗有小狗霓虹燈圖案，酒吧則用獅子圖案作商標。

至於香港人熟悉的龜苓膏連鎖店，店主直接用上龜的圖案作招徠（雖然龜屬於海陸兩棲類，但筆者將牠放在陸地類別）。若仔細看龜背的圖案，這並不是一隻普通的龜而是金錢龜。金錢龜是一種能提煉較佳龜苓膏藥效的珍貴材料，要

辨識金錢龜的真偽，就要看金錢龜龜背是否呈現像中國古代金錢的圖案。店舖為了宣傳所售賣的是由金錢龜提煉出來的龜苓膏，店舖的龜背招牌刻意呈現中國古代金錢的圖案以作為貨真價實的明證。

而我們熟悉的「利工民」商標，就以一頭跳躍中的馴鹿來傳遞品牌精力充沛的形象。

「利工民」始創於一九二三年，是一間老字號，其售賣的保暖內衣最馳名。當年它的電視廣告，講述在一個寒風刺骨的環境下，有一位穿著了很多保暖衫的老人家在公園裡做運動，但運動始終不能令他的身體溫暖，仍然凍得打震，他身旁的年輕朋友不禁問：「喂！乜你好凍咩？」老人家：「係囉！我硬係唔知點解著咁多衫都一樣咁凍！」年輕朋友自豪地拍拍自己所穿著的禦寒內衣：「嘿！著番件利工民秋蟬

牌羊毛衫啦！好暖㗎！」廣告文案是：「著金鹿牌線衫，利工民秋蟬牌羊毛內衣，英國純羊毛製造，著咗成身暖晒！」利工民除了「秋蟬牌」的商標，尚有「金鹿牌」線衫，在七十年代也極受歡迎，其廣

結語：「利工民秋蟬牌羊毛內包你成身都爽晒！」一九五〇年代，這頭金鹿已成為「利工民」的商標，沿用至今已有六十多年歷史，成為了每一代香港人的集體回憶。

這是昔日利工民派發的記事簿，封面封底皆印有「金鹿牌線衫」品牌及宣傳字句；而封面內頁則是「秋蟬牌線衫」廣告。

乳牛

雪糕牛

小狗

燒鵝

馬

獅子

小狗

龜

燒豬

鹿

動物（天空）

此外，也有精神抖擻的

在天空的動物圖案類別中，算入了港人至愛吃的雞、鴨、鵝。使用這些圖案的大多是食肆或酒家，特別是傳統飯店，他們愛擺放招牌菜在招牌上以作招徠。稱得上「招牌菜」，自然就是該食肆的特色菜式。在記錄中，有三隻鹽焗雞圖案（深水埗的「中央飯店」、旺角的「泉章居」、灣仔的「悅香飯店」，已拆卸）和兩隻燒鵝霓虹圖案。翻查有關製作鹽焗雞霓虹招牌的資料中，找到一幅昔日霓虹招牌製作的原稿彩圖，圖中標示出鹽焗雞的腿部應修正向下。這樣修改是否真的可以令到鹽焗雞在觀感上顯得更肥美，就不得而知。但使用家禽圖案並不是飯店或酒樓的專利，例如在記錄中有多隻飛翔中的白天鵝，那是一間在深水埗的「天鵝湖桑拿浴」的商標。

進行大規模市區重建發展，因此很多舊舖和居民也受影響而所使用的蝙蝠圖案（下文會詳細討論），在九龍城的「樂口福酒家」也有使用蝙蝠圖案，其商標使用了五隻金黃色的蝙蝠組合而成，蝙蝠的「蝠」字取其諧音「福」的意思，五隻蝙蝠寓意「五福臨門」，它們圍在一起形成一個圓形寓意「團團圓圓」、「一家團聚」的意思。中國人就是愛將吉利和祝福語隱含在商標的圖案中。此外，也有其他有趣的動物圖案，例如小燕子和孔雀等。

公雞，活靈活現地矗立在油麻地廟街和鴉打街交界，牠不必須遷出；直至二〇一二年，是食肆也不是飯店的商標，而在觀塘仁愛圍已有三十六年歷史的「雞記蔴雀娛樂」分店也迫不得已結業，其巨型霓虹招牌幸得M+博物館收藏，以留待日後展覽之用。

說開蔴雀館，不得不提位於灣仔春園街的「大金龍蔴雀」團圓圓」、「一家團聚」的

多是食肆或酒家，特別是傳統飯店，他們愛擺放招牌菜在招牌上以作招徠。稱得上「招牌菜」，自然就是該食肆的特色菜式。在記錄中，有三隻鹽焗

此外，也有精神抖擻的

牌上以作招徠。稱得上「招牌菜」，自然就是該食肆的特色是「雞記蔴雀娛樂」。為何使用公雞圖案？根據第二代店主林祺（林國強），人稱「雞牌主林祺幸得M+博物館收藏，以留取其諧音「福」的意思，五隻

何發跡的故事。有一天他爸爸夢見雞啼被驚醒後，唯有提早起床上班，由於提早上班也可提早下班，下班之後順路便買馬票，怎料幸運地中了，之後便將贏來的錢開士多，並將士多的空間租給別人打蔴雀，由於租給打蔴雀的利潤豐厚，後來索性將士多生意關閉，集中發展蔴雀事業，從此展開了他的蔴雀生意，並在一九三〇年創立「雞記蔴雀娛樂」，在一九五六年成為香港首間擁有蔴雀館牌照的蔴雀娛樂公司。

牌幸得M+博物館收藏，以留

叔）憶述他爸爸（林賢昆）如待日後展覽之用。

雲駕霧的皇者風範。這個招牌早已是灣仔春園街的地標，當霓虹燈亮著時，各部分均展現出不同的霓虹色彩，龍身是金黃色、眼睛是翠綠色、祥雲是青天藍、火焰是烈焰紅，還有招牌的外框是碧綠色，整體配襯得非常優雅，是不可多得的街頭藝術。

中國傳統吉祥圖案蝙蝠，

「團團圓圓」、「一家團聚」的意思。中國人就是愛將吉利和祝福語隱含在商標的圖案中。

〇〇七年觀塘裕民坊一帶開始

（查小欣，2018: 24）。但自二

也是必不可少。除了一般當舖

炸雞

蝙蝠

雞

天鵝

天鵝

雞

燒鵝

飛龍

雞

飛龍

鵝

雞

卡通雞

公雞

二、人物

在霓虹燈的圖案類別中，人物也佔不少。這些以人物為圖案所傳達的訊息都是簡單直接的。

從記錄中，以人物圖案傳達訊息的店舖，較集中在九龍城。因這區以東南亞美食聞名，所以很多霓虹招牌都是富有東南亞風味的人物圖案。其次，是以男性顧客主導的桑拿和夜總會，也較多以人物的身軀來傳達其行業的訊息，特別以男性凝視下的女性胴體來展現聲色犬馬的夜生活，例如跳舞女郎、背著水瓶的裸女、臥在地上的裸女和浸浴中的女性等，這些霓虹招牌都可以在灣仔駱克道和旺角砵蘭街一帶找到。

但也有飲食業以男性角色圖案作招徠，例如燒鵝廚師、魚蛋粉師傅等。這兩間食肆都以卡通人物的表現手法，讓這個主廚或代言人帶出專業的訊息，來肯定食物的質素。此外，也有以動感男孩來表現品牌年輕形象的，例如桌球小子。

越南姑娘

越南姑娘

裸女

澆水女神

桌球手

酒吧男

湯水小妹

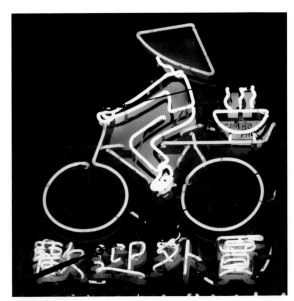

騎單車越南人

浸浴男

花生漫畫卡通人物

廚師

沙灘男

燒鵝廚師

越南食客

越南師傅

裸女

中國銅錢

蛋撻

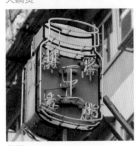
甜品碗

車仔檔

火鍋煲

凍檸茶

火鍋煲

相機

藥樽

帆船

電腦

打印機

三、物件

在物件圖案類別中，各行各業都使用不同物件或商品圖案以直接傳達訊息，這些圖案可以分為消費品、娛樂和飲食類。當中以消費品圖案最為廣泛使用，例如書本、電腦、手機、相機、眼鏡和波鞋等。其次，是餐飲業常用的圖案，例如火鍋煲、奶茶杯、咖啡杯、點心蒸籠、雪糕碟和糖水碗等。最後，是娛樂行業常用的圖案，例如中發白蘇雀牌、色士風、舞池銀色波、皇冠、布幕和啤酒罐等，以營造娛樂消閒的氣氛。

不知大家有否留意到，一些消費娛樂場會將外國消費品的圖案加入招牌中，以取悅對外國貨嚮往的消費者。例如聲稱來自德國的「藍妹啤酒」，這是強調外國品牌永遠是美好的意識形態。在那些霓虹招牌中，可看到訊息呈現的並不是本土層次，而是西方的享樂主義和消費主義模式。

鑽石

眼鏡

徽章

保齡樽

漢堡包

點心蒸籠

火鍋煲

皇冠

熨斗

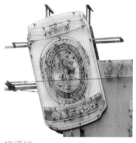
啤酒罐

皇冠

蔴雀

電腦

相機

皇冠

波鞋

徽章

借用建築物或場景圖案或圖騰是一種十分有效的傳達手段，特別是一些具知名度的建築物。因為當看見這些圖案，我們便毫不考慮地接收當中的訊息，就是這些約定俗成的意識形態和所附帶的價值。例如提起法國，人們自然會想起葡萄酒和高級時裝；意大利，必定跟意粉或名貴手袋有關；瑞士，會想起名錶和工藝等。當招牌借用一些具代表性的建築物或城市景點作圖案，也會一併接收其所附帶的意識形態。

在記錄霓虹招牌中，販賣這些外國建築物和場景圖像的大多數是桑拿和夜總會，這些娛樂場所會使用羅馬柱、巴黎鐵塔、羅馬拱門和西式噴泉等視覺符號，來帶出高尚、西化、豪邁、高級、休閒和品味的經營訊息。

噴泉

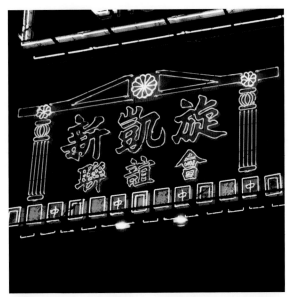

神殿

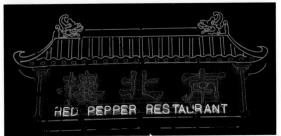

中式瓦頂

羅馬柱

噴泉

羅馬拱門

羅馬柱

神殿

羅馬柱

浴池

羅馬柱

羅馬柱

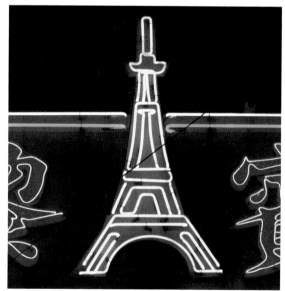

巴黎鐵塔

五、幾何圖案

在我們日常看見的霓虹招牌裡，都會出現一些幾何圖案，雖說它們不是主角，而只是作為背景圖案或襯托，但當亮著霓虹燈的時候，卻有助豐富視覺效果，特別是使用在動態霓虹招牌上，效果就更顯著。

在幾何圖案記錄中，也可以分成兩大類。第一類是具象圖案，例如星星、浪花、地形線條、心形圖案、腳板底、貨幣符號、箭嘴、水珠和月亮等。第二類是抽象的幾何花紋與線條，例如海浪線條、弧線、對角斜線、方格和「爆炸」線條等。雖然它們看起來是這麼原始簡單，但點、線和面是設計範疇的基本視覺元素，若運用得宜是可以創造出無限的視覺感染力的。

浪花線　　　半彎微月　　　腳板底　　　泉水

流星　　　煙花　　　太陽　　　心形圖案

音符　　　間線　　　浪花　　　箭嘴

瞄準靶心　　　　星星　　　　弧形花紋　　　　星星

開花圖案　　　　珊瑚　　　　箭嘴　　　　圓圈

雪花　　　　海浪線條　　　　煙花　　　　弧線

箭嘴　　　　浪花　　　　「蝠鼠吊金錢」線框　　　　西式花紋

彩帶　　　　海浪線條　　　　箭嘴　　　　貨幣符號

圖案位置

右邊頂部

置右

中間頂部

置中

左邊頂部

置左

4.7 霓虹圖案的位置

在招牌設計中，將霓虹牌的視線阻擋。因為如果圖案擺放位置與前一個招牌的位置相類似時，行人的視線會受著前排的招牌阻擋而看不見，所以在處理招牌和擺放圖案位置時，不能單純只顧及設計，也要考慮周遭的環境。

圖案放在適當位置看似十分簡單，但也需經過深思熟慮，因為這牽涉招牌裝設的方向與行人和街道空間的問題。雖然業界並沒有明文規定的準則，但透過記錄分析，會發現招牌圖案的擺放位置與行人觀看事物的優先次序是有關聯的。在招牌裝設前，店主或招牌師傅要預先決定哪裡是閱讀的起始點，並要決定招牌圖案放在什麼位置最能吸引消費者注意。此

總結觀察所得，霓虹圖案放在橫向招牌上，大多會擺放在中間或靠近街道那邊為主，因為這些位置較容易讓行人看見；反之，若圖案放在靠近建築物那邊，相對會較受視線阻礙。而直立霓虹招牌的圖案位置，相對較有彈性，可以放在招牌的上方、中間或下方。

外，圖案的擺放位置也與招牌的大小和延伸橫向有密切的關係，例如一個延伸橫向霓虹招牌，店主可考慮圖案擺放在最左、中間或最右，因為這樣會影響行人閱讀商舖招牌的優先次序。在整體觀感上，店主也要考慮圖案放在招牌的上下左右位置的比例，是否能取得視覺的平衡。而圖案的擺放位置，也要考慮到有否受前後招

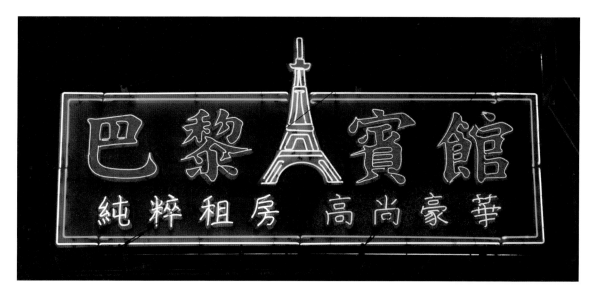

霓虹招牌外框線種類

| 虛線 | 幼單線 | 粗單線 | 粗幼線 | 間線 |

| 斜紋 | 波浪線 | 斷續線 | 弧形角 + 花線 | 「之」字線 |

霓虹招牌的外框形狀代表著霓虹招牌行業的工藝與美學。因為製作一個複雜的招牌，需要花上很多心血，當中牽涉很多繁複的工序及精湛的手工藝。所以要欣賞霓虹招牌的視覺美學，除了注意其所屬類型和圖案外，招牌的輪廓形狀也有其特別之處。

霓虹招牌的外框形狀可以由兩種視覺元素組成，第一是招牌外框線，它除了可作為裝飾外，最重要的功能是用以分隔街道的複雜背景，從而使招牌的輪廓更為突顯，讓行人能聚焦於招牌內的訊息。招牌外框線的功能在日間沒有那麼明顯，當晚間霓虹外框線亮著時，招牌就會顯得明亮突出。霓虹招牌的外框線種類繁多，可因應店舖的需要而定。

工字線　　　　　　祥雲圖　　　　　　中式雙結　　　　　　中式單結　　　　　　複式結

特有線（燕子邊）　　　西式花瓣　　　　　碎花邊　　　　　　弧線　　　　　　浪花

旋轉線　　　　　　箭嘴線　　　　　　繩結　　　　　　菱形　　　　　　方格

直立霓虹招牌形狀 形狀特色

外置圖形及弧線　曲尺形　箭嘴形　外置弧線　左右彎曲　「之」字形　多邊圖形

第二是招牌外框的底盤，就是從建築物外牆延伸出來的懸臂架所連接的一座底盤，招牌底盤的前後立面可讓霓虹光管焊接並穩定在特定位置。招牌底盤的內部是空心的，可以用來收藏火牛和連接霓虹各部分的電線。霓虹招牌得以傳達訊息，除了霓虹光管的光作為主要的視點外，招牌底盤因佔據較大範圍，以及可設計成不同形狀，亦可抓著消費者的眼球。尤其底盤的形狀在日間特別發揮出色，這是由於霓虹光管在日間一般都不會亮著，因此在日光之下，招牌底盤的形狀尤其重要。霓虹招牌的底盤需由油漆師傅進行上色繪圖的工序，以在日間也能吸引消費者。

直角　　　弧角　　　上下半圓　　　單弧邊　　　弧形底座　　　外置圖形　　外置圖形及弧線　　頂冠底座

橫向霓虹招牌形狀 ● 形狀特色

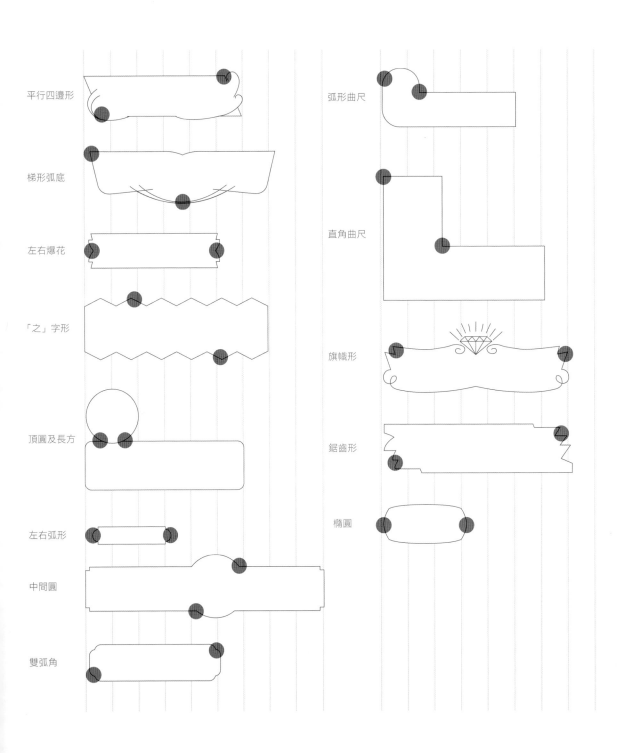

平行四邊形

梯形弧底

左右爆花

「之」字形

頂圓及長方

左右弧形

中間圓

雙弧角

弧形曲尺

直角曲尺

旗幟形

鋸齒形

橢圓

直角

弧角

弧邊

左右圓形

欖核形

小曲尺

端末圓形

扇形

三邊弧形

舞台形

波浪邊

左右圓角

左右花邊

箭嘴形

長方及圓形

第五章

招牌字體

5.1 書寫招牌賦予城市意義

招牌對城市究竟帶來什麼作用和意義？Sharon Zukin（1996: 43）認為有關城市的思考可分為兩個派別：政治經濟學注重「土地、人力和資金」，而 Zukin 提出的符號經濟學（Symbolic Economy）則關注「文化意涵在既定結構之下的交涉」，以及這種交涉如何豐富身份建構（1996: 43）。今天大部分學者都選擇透過兼顧兩方面的論述來嘗試理解文化與權力，並探討兩者之間的互相對應及衝突。正如前文所說，招牌作為物質文化的視覺再現及被視為特定媒體，它能夠提供我們理解城市和庶民生活是如何被視覺美學和功能構建出來的。

社會語言學者近年越來越著重文本與城市空間和生活的關係。Uta Papen（2015: 1）指出有關地方的論述重建（Discursive Re-construction）中，招牌扮演著相當重要的角色，因為「書寫的視覺層面，例如字體或顏色，對招牌要表達的意思都至關重要」。她認為招牌所使用的語言和圖像與城市生活之間密不可分，書寫招牌能為一個地方創造出社會意義（2015: 3）。Warnke（2013: 160）形容此情形為「既發生於城市空間之中，同時亦關乎於城市空間之間的論述之物質化的體現」，

Warnke 所指的是有關人的活動可於城市空間中呈現出物質化的體現，這種體現最終可延伸至更廣闊的社會經濟層面（Jaworksi & Thurlow, 2010: 1）。由此可見，我們可以藉著研究或觀察霓虹招牌的設計和書寫字體，來理解從消費空間想像而產生的城市文化再現，而招牌帶有的文字或視覺訊息能夠賦予城市空間特定的意義。此外，也可讓我們了解不同行業的視覺文化所呈現的共通性或差異性，亦可藉此從不同的視覺設計元素，譬如圖案、顏色和字體等，來窺探香港本土的視覺傳意（Visual Communication）的文化底蘊。

在上一章節已分析過招牌的美學和圖案設計，而本章將會集中於分析招牌字體的美學。

霓虹招牌設計中所發揮的象徵作用或視覺傳意。

尖沙咀、佐敦、油麻地、旺角及太子等五區既為旅遊熱點，亦是本地人日常生活的社區。在這五區的霓虹招牌中，屬於飲食業的就有約一百零一個中文招牌，當中可分辨出十一種不同的中文字體。有六種屬於書法字或電腦化的書法體（Script），包括楷書、魏碑體、隸書、勘亭流、行書、草書；三種屬於無襯線體（Sans-serif），包括黑體、疊圓體、綜藝體；另外，有一種屬於有襯線體（Serif），就是宋體。除了一般我們常見的中文字體外，也發現共有九款獨特或稱為美術字的中文字體。

昔日的香港是一個充滿文字的城市，大街小巷滿佈各種以文字為主的招牌，它們縱橫交錯，星羅棋布，形態各異，構成了獨特的城市景觀。一個招牌看似簡單，但一些商戶為了突顯自己的品牌形象或祈求生意蒸蒸日上等良好祝願，特意請來著名的書法家為其寫號寫招牌以增加識別度和知名度。因此過去都不知有多少著名的書法家如區建公、蘇世傑和卓少衡的招牌墨寶遍佈於香港街頭。

從食肆招牌看字體種類

漢字的演變，經歷了數千年來的洗禮，從來沒有停止過。文字的出現突破了人與人之間的溝通模式，既方便又清晰。文字在功能上既作為人與人之間傳達訊息的載體，也呈現視覺美學上的表現。所以，單從研究 Lettering（畫出來的字）的轉變和應用，可讓我們窺探當時社會的文化、歷史、政治及庶民生活。字體是書寫視覺化的載體，它牽涉到媒介上的文字和符號的造型、編排及組合（Gray, 1986: 9）。由此可見，關於字體的討論範圍不單純於文字本身的純藝術表現，而是進一步探究字體的應用技巧、美學和功能的結合，同時探索字體如何在徵作用。

香港一向有「美食天堂」的美譽，各類食肆的霓虹招牌不單反映出美食種類範疇之廣，而在各區數量之多，也反映其代表性地位。故此本章節將主力探討飲食業霓虹招牌的中文字體種類與視覺傳意的象徵作用。

三種常見的招牌字體

按團隊的記錄顯示，楷書最為普遍，例如「聯發海鮮菜館」招牌，佔一百零一個飲食業招牌中的四十四個（即百分之四十三點六）。使用楷書招

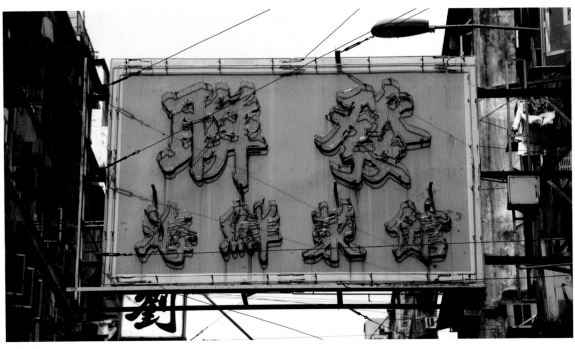

招牌字體：楷書

牌的食肆包括有十九間廣東式餐廳或酒樓、十間茶餐廳、五間甜品店及四間粉麵舖，餘下六個招牌分別屬於台式餐廳、粥舖、京菜餐廳、潮州菜館、火鍋店及扒房。

第二位是隸書，佔其中的十四個（即百分之十三點九），例如「太平館浪廳」招牌。使用隸書招牌的食肆包括有六間廣東式餐廳／酒樓和三間韓式餐廳，餘下五個招牌分別屬於甜品店、火鍋店、茶餐廳、杭州菜館及印尼餐廳。

第三位是魏碑體（又稱北魏楷書），佔其中的十個（即百分之九點九），例如「鹿鳴春」招牌。使用魏碑體招牌的食肆包括有七間茶餐廳、一間涼茶舖、一間京菜餐廳及一間廣東式餐廳／酒樓。

記錄中，有五間食肆的霓虹招牌採用宋體；此外，亦有七個行書招牌、五個黑

體招牌及兩個草書招牌。如上文提及，招牌中也出現了九種獨特或稱為美術字的文字造型，還有兩個疊圓體招牌、兩個綜藝體招牌及一個勘亭流招牌。單從店舖的類別，也可得知為何使用這些特別的字體。例如源自江戶時代（1603－1868）的勘亭流字體，常見於日本居酒屋之類的食肆，其強烈曲線及圓潤書體能夠表達日式傳統文化。事實上有不少香港的日式餐廳店主愛採用勘亭流字體，不但因為它讓人聯想到日本菜，同時也是取其約定俗成的視覺元素以傳遞日本傳統文化。

招牌書法

在個人電腦及數碼字型還未出現的時期，店主若需製作招牌，就得聘請書法家或「寫字佬」題字。本地書法雜誌

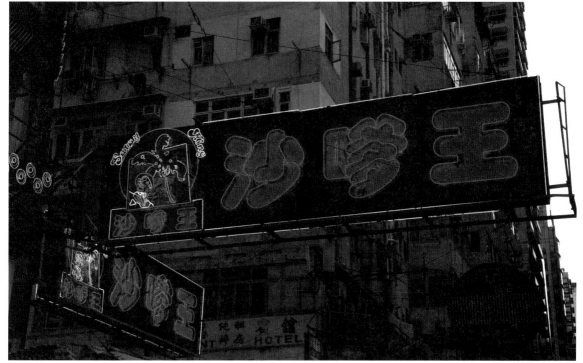

招牌字體：疊圓體

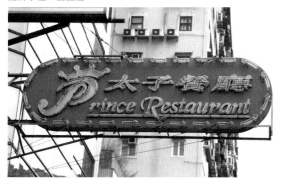

招牌字體：宋體

招牌字體：疊圓體

招牌字體：勘亭流

招牌字體：綜藝體

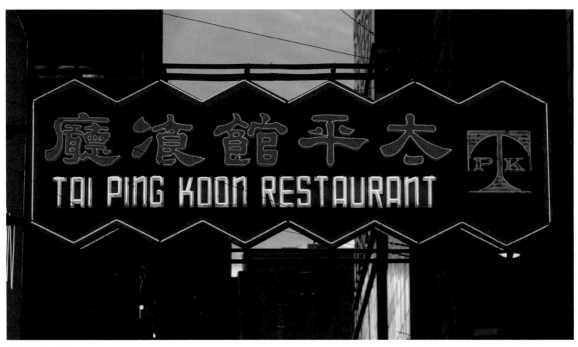

招牌字體：隸書

《墨想》創辦人林賀超指出，以往有「字如衣冠」之說，字是一種身份的象徵，所謂見字如見人，中國人相信從書法風格中，可看出一個人的品性；同樣地，招牌書法字亦可表現一門生意的品格及其所傳達的價值觀。為了在招牌上傳達一門生意的價值，不少店主都願意重金禮聘知名書法家如區建公或蘇世傑等為招牌題字。

除了昔日幾位大名鼎鼎的書法家外，香港也曾出現過許多「寫字佬」於街道上以攤檔形式為客人寫招牌。根據香港其中一名街頭書法家華戈（馮兆華）描述，過往曾有十多名「寫字佬」於旺角砵蘭街擺檔。華戈至今已累積逾三十年寫招牌書法的經驗，他強調自己在決定招牌書法字前，必先了解店舖背景及該行業的特性。雖然招牌業界並無一套既定的準則限制各種行業使用的

書法字，但書法家卻會按照專業經驗和客戶要求提供合適的書法風格。對華戈來說，隸書予人莊重嚴肅的感覺，特別適用於學校和教育機構的招牌。讀者如對招牌書法有興趣，可在往後章節詳細閱讀華戈對寫招牌字的心得。

時移世易，現在的設計師只消幾秒時間就可以將各種電腦字型按招牌比例放大輸出，然而，一般電腦字型都是為印刷品而設計的，其字型結構本用作近距離閱讀，每當電腦字型過度放大至招牌大小會導致其比例失準和扭曲。相反地，招牌書法家和霓虹燈師傅則能夠在書寫與起草過程中，考慮招牌文字的大小、閱讀距離等為筆劃作出微調，盡力在招牌上保留書法的平衡美感。無論從美學或易讀性的角度分析，運用手寫書法的霓虹字形製作

手寫書法似乎已無用武之地。

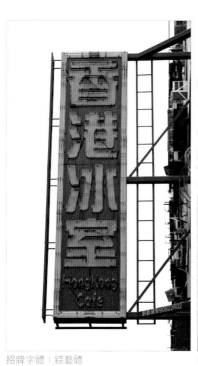

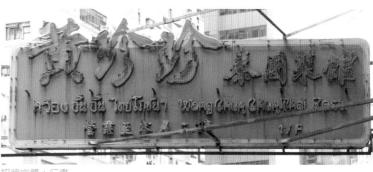

招牌字體：行書

招牌字體：草書

招牌字體：綜藝體

和工藝，都是值得我們尊敬和保育的一門學問。對於招牌上的文字，「南華霓虹燈電器廠」的資深霓虹燈師傅劉穩在訪問中解釋（詳細可在下一章閱讀他的訪問），霓虹招牌的中文字樣式通常由客戶提供，但具規模的酒樓或食肆會聘請知名書法家為招牌題字，而中小型食肆則會交由有書法經驗的經理代勞。劉穩師傅在訪問中，也提到其霓虹燈廠過往曾備有不同風格的中文書法字以供客戶參考，以有助揀選最適合的字體來作招牌。

招牌最重要的目的是作推廣，故必須兼顧字形美學與實際功能。在招牌製作過程中，無論是書法家或「寫字佬」和霓虹燈製作師傅都有自己的一套專門知識，他們必須緊密合作才能讓這種「光的媒介」發揮得淋漓盡致。他們熟知光管的特性，在字形的佈局裡，會

和工藝，都是值得我們尊敬和考慮發光筆畫之間的空間感，也要平衡字形本身的美感。這些工藝是糅合了他們的個人經驗、對書法的認識、對工藝製作過程的熟悉、對媒介特性及規限的掌握，以至對傳統美學的了解，是經過長期磨練而沉澱出的智慧。

次世界大戰後，香港一些知名書法家如區建公常用魏碑體為招牌題字，並引起仿效風潮。在六、七十年代，魏碑風格的招牌字在街道上非常流行，其誇張的筆劃使文字的易讀性甚高，在遠距離亦可清晰辨認，因而廣為各行業採納作為招牌書體。以下將逐一介紹各字體的歷史背景及其特色。

隸書、楷書及魏碑體

香港的霓虹招牌字常見的書法大致有三種，就是隸書、楷書與魏碑體。當中歷史最悠久的是隸書，它的出現可追溯至秦朝，隸書形態較扁，向左右舒展，有「一波三折」、「蠶頭雁尾」等特徵，隸書及後發展出更規範化的「楷書」。楷書的字形方正，筆劃包含點、橫、豎、撇、捺、鈎等八筆，令結構更緊密。至於魏碑體大概在北魏時期的造像記等碑刻作品中流行使用，它是介乎於隸書與楷書之間的演變，有人稱之為「北魏楷書」，亦可叫作「魏碑體」。而北魏楷書的筆勢，亦較為剛勁及尖銳。第二圓轉，對記錄公文等日常應用

1 — 隸書的起源

隸書的出現可追溯至秦朝（公元前 221—前 207 年）。秦一統六國，推行「書同文」政策，全國通用小篆書，小篆結構密集、筆劃繁複，圓轉，對記錄公文等日常應用造成相當壓力。基於大眾的文化水平提高及對工作效率的要求，政府下層至民間逐漸發展了一種較簡便的書寫方法，就是將筆劃減少，線條拉直，結構壓縮，此變化過程稱為「隸變」。有說「隸」字指下層官吏，或可解釋字體名稱的由來。學術界認為隸書首先脫離了古象形文字的傳統，開展了漢字筆劃化的新時代（王平、鄭蓓 2007；徐利明 2009）。

隸書歷史時間表

隸變　隸書成形　　約共 2200 年歷史

秦　漢　清　二十世紀

公元前　　0 公元　220　200　1700　1940

隸書的特色

比起小篆的婉轉線條，成熟時期的隸書筆劃拉直，發展出橫、豎、撇、捺、點、折等組成部件。隸書形態扁而方，左右對稱伸展。書寫時著重按、轉、挑筆等動作，筆劃波磔豐富，造成「一波三折」、「蠶頭雁尾」等具明顯流動感的形態。東漢明、章二帝時期（公元 57—88 年），隸書

隸書呈方形扁平，左右向橫伸展。

隸書每字皆有一筆「蠶頭雁尾」，乃指起筆重且圓，收筆呈波狀而上挑的效果；蠶不二設、雁不雙飛，意即每字只應有一劃如此。

隸書中常見向右伸延的長橫劃，含有波折。

在秦漢時代主要使用竹簡或木牘作書寫材料，但為了防止變形及方便保存閱讀，簡牘形狀修長，寬度一般不足一厘米。由於人們需要充分盡用狹窄的空間書寫，所以書體自然形成了向橫發展的趨勢，強調左右撇捺的清晰度；同時，為了減省材料重量，亦需要在一行內包含最多的內容，造成字形壓扁。因此隸書的形態可謂「橫展縱壓」，其視覺特色跟當時流行的書寫工具有莫大的關係（王平、鄭蓓 2007）。

風格已達多樣化，主要呈現莊重樸實的美學，而結構傾向疏密錯落，與其方正外形成對比（王平、鄭蓓 2007；徐利明 2009）。

隸書的招牌

在今日的香港仍可看到隸書招牌的端莊之美，例如：深水埗的「信興酒樓」（二〇

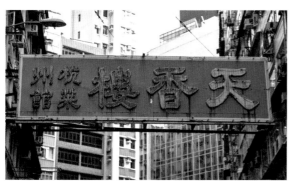

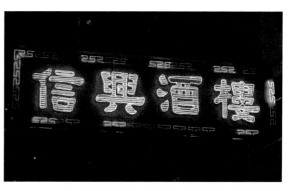

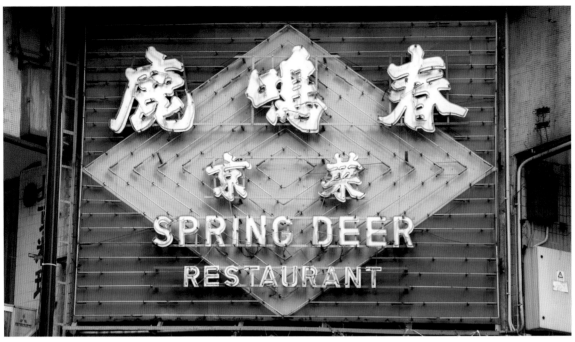

招牌字體：魏碑體

一六年底結業）、尖沙咀的「天香樓」、佐敦的「義順牛奶公司」等，字體風格敦厚雅致，深具特色。不少機構及學校也會採用隸書題字，例如「英華書院」就是出自招牌書法家華戈的手筆。

魏碑體的特色

不少魏碑代表作品仍帶有隸書的餘韻，但筆劃比隸書更為平整，而且轉折位置誇張，筆勢剛勁及強調尖銳的鈎鋒（徐利明 2009；譚智恒 2014）。另一特色是其生動多變的結構，往往造成不對稱的視覺表現。

魏碑體的特色筆觸，大致受北魏時期（公元 386—534 年）的石刻技術與風格影響。由於當時流行的墓誌銘與造像記等碑刻作品皆是用刀於石上鑿刻而成，後人再製作拓本以供臨摹。為了模仿石刻效果，筆法傾向厚重有力，稜角分明，轉折處清晰而鋒利。

魏碑體的起源

魏晉南北朝（公元 220—589 年）正值政治及文化動蕩時期，隸書的發展繼續簡化並趨向規範，其後逐漸發展出用於莊嚴場合的「真書」（也稱正書），字形越顯方正，波磔減少。自三世紀末開始流行的碑刻作品，尤其是北魏的造像記與墓誌銘等，展現了隸書到真書之間的變化及創新過程，可稱為「魏碑」。北魏統治者原為北方的遊牧民族，建國後推行漢化政策，促進了新式書風的發展。因此後世認為魏碑體糅合了北方的粗獷氣

魏碑體歷史時間表

約共 1700 年歷史

| | | 魏碑成形 | | | | 魏碑復興 | 香港魏碑體 |

魏碑體的特色

魏碑體結構飽滿，常有不對稱的空間感。

筆劃稜角分明，強調長而尖銳的鈎鋒。

魏碑體的招牌

時至清朝（1644—1912年），大量魏晉南北朝時期的碑刻作品出土，掀起了一股碑學熱潮。清代不少書法家均以魏碑為本，發展出個人風格，當中以趙之謙（1829—1884年）的作品尤為突出（徐利年）。

區建公的代表作

明 2009；譚智恒 2014；靳埭強 2016）。魏碑體的復興又伸延至二十世紀戰後的香港，著名書法家如區建公（1887—1971年）為招牌題字時，喜用受趙之謙啟發的魏碑體，引起業界爭相仿效。因此自四、五十年代起，這種招牌字非常流行，街上隨處可見。區建公的代表作，包括上環的「祥興茶行」、元朗的「好到底麵家」及灣仔的「奇華餅家」等。有說其誇張的筆劃有助辨識，且整體觀感充滿朝氣，昔日各行各業都愛採用魏碑體。魏碑體招牌可說是香港本土獨有的一道風景。

3 — 楷書的起源

隸書至漢末已發展出更簡便的潦草形態，人們也開始以此為基礎，尋求更工整標準的字形表現，逐漸產生了無裝飾性的「真書」，後稱「楷

楷書歷史時間表

	楷書成形	楷書流行	楷書成熟		約共 1800 年歷史
	三國	南北	唐	清	二十世紀
公元前	0 公元 220 300	400 500	600	1700	1940

楷書招牌

書」（楷模之意）。楷書的筆劃規範完整，字形化扁為方，結構平穩統一（王平、鄭蓓 2007；徐利明 2009；靳埭強 2016）。初唐時期已出現成熟狀態的楷書，其字形至今不變，可見前期不斷演進的漢字到楷書階段已達至定型。及後各朝代的楷書體現不同的風格（王平、鄭蓓 2007；徐利明 2009；靳埭強 2016）。與此同時，楷書比起隸書和魏碑演繹，而現今的漢字寫法與文體手法上更受約束，著重表字設計則完全以楷書作模範。

楷書的特色

楷書字形嚴謹的結構最為大眾熟悉，其筆劃平衡且規律，可清晰地分為點、橫、豎、鈎、提、撇、短撇、捺等八筆，可用一個「永」字總括，稱之為「永字八法」（王平、鄭蓓 2007；徐利明 2009；靳埭強 2016）。

現端正工整的視覺效果。在這種規範下，書法家仍可利用運筆方法及空間分配等技巧，創造出豐富的風格變化。楷書字形之所以脫離隸書向橫發展的狀態，是因為漢代造紙術的普及。公元一世紀初，經改良的紙張於坊間開始流通，而與簡牘相比，紙張輕便且書寫空間不受約束，因此字形再沒有壓平的需要，書法的可能性大大增加。

楷書的招牌

香港常見的楷書招牌，多用粗筆劃以達至朝氣勃勃的效果，例如灣仔的「和昌押」、「金鳳大餐廳」及「愛群理髮」等。與此同時，書法家亦可根據自身經驗及客戶要求，而寫出各種不同風格的楷書招牌。

基本筆劃可用「永字八法」表現，依圖分別為：

1 側
2 勒
3 努
4 趯
5 策
6 掠
7 啄
8 磔

楷書的特色

楷書結構呈方塊狀，筆劃清晰分明。

楷書招牌

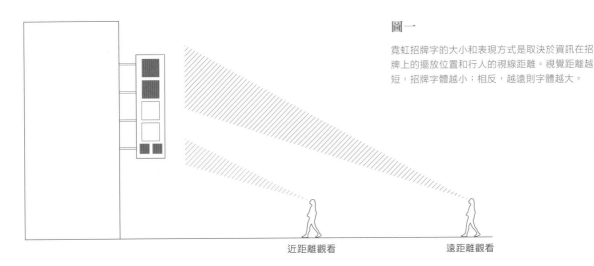

近距離觀看　　　　　　遠距離觀看

雙鈎加內框　　　　　　雙鈎　　　　　　　單鈎

5.3 霓虹字體的五種表現方式

不管霓虹招牌的字體採用北魏體、楷書、隸書，甚至乎草書或行書，霓虹燈師傅都可以熟練地製作出來。而當中對師傅的考驗，不是字的類型，而是字的大小。因為每條原廠的霓虹光管粗度和長度都是劃一的，當師傅屈曲得越細小，就要求有越高的技巧，特別是處理複雜而多筆劃的中文字，不只屈曲霓虹光管的步驟多，因字越小，屈曲字的轉折空間亦相對少，那屈曲的難度就會越高；相反字越大，會有較多的屈曲空間，所以在處理字的大小時，師傅會有不同的技巧和表現方式。

此外，要決定霓虹招牌字的大小，也得先考慮字在招

牌上的擺放位置，以及跟行人視線的距離（圖一）。若招牌與行人的視線距離較近，會常用單鈎字。單鈎字主要作為招牌上的輔助文字或宣傳字句，例如「晚飯小菜」、「通宵營業」、「純粹租房」、「招牌鹽焗雞」或「牛什專家」等，它們一般也會被放在招牌的下方位置，以使行人易於看見。在視覺觀感上，單鈎字就像用鉛筆寫字一樣，一筆一劃都由幼單線構成。細小的宣傳字句使用了單鈎表現手法，在十米內的視線範圍，字的筆劃仍然清晰可見；而單鈎字的霓虹外光量，亮度適中，使筆劃之間不會混在一起而模糊不清。

若霓虹招牌與行人之間的視線距離較遠，則會用雙鈎字。雙鈎字多用作店舖名稱，在霓虹招牌上置於焦點位置，

雙鈎加平行線　　雙鈎加中線

以表達重要的訊息，使行人從遠處也可迅速認出該店。所謂雙鈎字，就是使用單支霓虹光管沿著中文字形的輪廓勾劃出來。除此之外，一些店舖也愛用雙鈎加中線，就是在雙鈎字內加入單線，其作用是從遠處也可看到招牌，因為字裡的空間也填上霓虹光管。

而那些需安裝在建築物外牆或在頂層之上的巨型霓虹招牌，由於是要給遠距離的人觀看的，所以字必須要巨大，字內的光量要平均且飽滿，才能承托著整個字的質感和分量。這類巨型霓虹招牌最常用雙鈎再加多條中線或平行線，行內稱為「排骨管」，以確保整個霓虹字能呈現均勻的亮度。當然要達致這樣的視覺效果，需要用上幾百甚至幾千條霓虹光管，製作成本亦十分高。

單鈎

單鈎字一般放在招牌的底部，利於行人看見。例子「奶茶咖啡」、「牛什專家」、「純粹租房」、「晚飯宵夜」及「通宵營業」等。

雙鉤

雙鉤字常置於招牌的焦點位置，以呈現重要訊息。例子「中央飯店」、「蒸氣石鍋」、「嘉豪酒家」及「波士頓餐廳」等。

雙鈎加內框

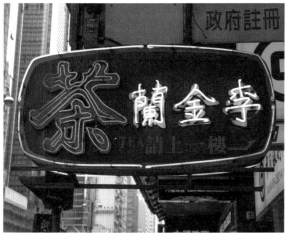

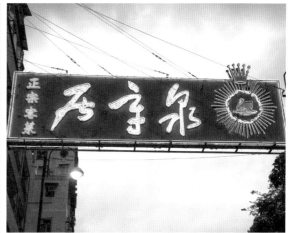

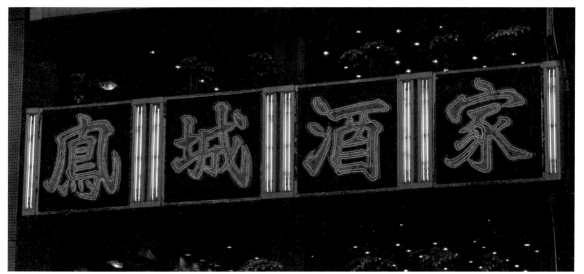

雙鈎加內框字，能呈現輪廓之美。例子「泉章居」、「茶」、「翠華餐廳」及「鳳城酒家」等。

在雙鈎內加中線字，行人從遠處也可清楚看見。例子「美利堅」、「聯合廣場」及「成隆」等。

雙鈎加平行線

雙鈎加平行線字，能展示其均勻亮度，以達致較佳的視覺效果。例子「老地坊」、「假日」、「榮華」及「威尼斯」等。

店舖名稱

行業種類

補充／輔助性資料或店舖英文名稱

5.4 招牌資訊排版類型

不論是報紙、雜誌、書籍或霓虹招牌廣告，必然涉及資訊排版和視覺層級（Visual Hierarchy）的考慮，就是說訊息在版面的優先次序安排，必須回應客戶要求和讀者喜好或閱讀習慣。與此同時，使用視覺語言的決定，也有助配合閱讀訊息的優先次序，譬如訊息越是重要，會使用越強烈的顏色或擺放在越重要的位置，來吸引讀者注意。這些都是使用視覺層級將不同的訊息有序地和有層次地傳遞給消費者。

在設計考慮上，一個好的廣告設計總不能同一時間呈現太多的視覺焦點（Focal Point），否則會因訊息過多而

造成視覺雜亂，最終讀者因不能找到焦點或因著廣告太複雜而略過。所以視覺層級必須按訊息的重要性，並配合適當的視覺語言，來達致有效的訊息溝通。

從過去收集不同類別的霓虹招牌，團隊也留意到招牌中有很多不同的資訊排版類型，都是按照客戶的需要及資訊的重要次序排置，以將不同的訊息傳達給消費者。譬如從店舖伸出的直立招牌，訊息安排是從上而下的傳統表現方式，招牌上最顯眼的通常就是店舖的名稱，以上圖的酒樓招牌為例，頭兩個字「龍華」是名號，緊接的三個字「大酒家」

店鋪名稱　行業種類

補充／輔助性資料

是行業的種類。有時在招牌列來分類，得出六種主要的上，也會出現置於頂部、中間資訊排版類別。特別有趣的是或底部的輔助性文字訊息（見關於資訊在招牌的排序方向，圖橙色部分），這些輔助性訊這關乎如何影響消費者或行人息一般是以較小的字提供有關閱讀招牌的訊息。在過去的觀該店的特定資訊，例如一間餐察中，單是一個招牌便可以一廳的拿手菜式或該店的專門服次呈現六組橫直方向的資訊組務，亦可用來標示店舖的英文合，這道出香港人如何用盡每名稱。置於招牌底部的輔助性一寸空間。

文字，主要讓行人易於閱讀；置於頂部和中間的，則是讓駕駛中的司機作遠距離觀看。

例子有佐敦的「翠華餐廳」，招牌頂部就有「魚蛋稱霸／咖喱稱皇」的字樣以宣傳菜式；尖沙咀的「泰豐廔」，亦在招牌的中間位置註明「北京料理」。至於從店舖伸出的橫向招牌，輔助性資訊大多置於招牌兩端或底部，例子有旺角的「泉章居」，招牌的一端有「正宗客菜」的字樣。

過去團隊已將記錄的霓虹招牌，按招牌資訊的主次排

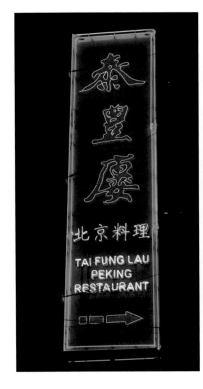
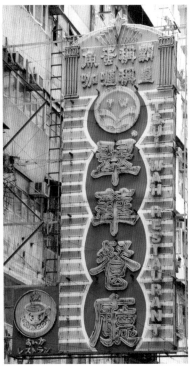
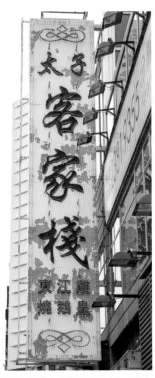

招牌的輔助資訊由少至多排列（左至右）

三組資訊 → 四組資訊 → 六組資訊

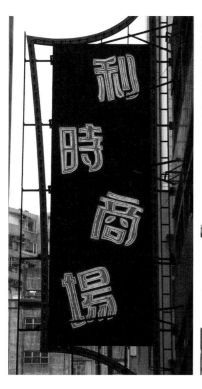
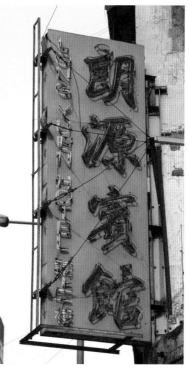
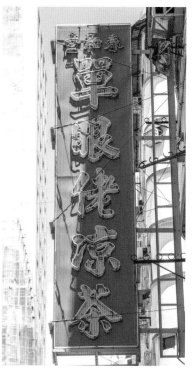

各組輔助資訊和排列圖表（直立招牌）　 閱讀方向　　 商標

基本資訊　　　　　　　　　　兩組資訊

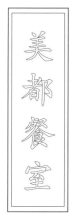

美都餐室

利時商場

朗源賓館
NONG YUEN HOTEL

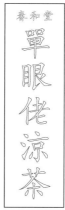

春和堂
單眼佬涼茶

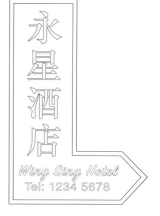

永星酒店
Wing Sing Hotel
Tel: 1234 5678

東寶酒店
TOHOU HOTEL
1234 5678 4/G

新斗記
XIN DAU JI
3/F 星級專菜
即燒乳豬

馬食
來品 馬華餐廳 海雞南飯
MALAYSIAN CHINESE RESTAURANT

Chun Kee
Stationery Co.Ltd.
春記
文具有限公司

通宵
營業 新君豪 蛋魚粉麵 餐廳
西冷紅茶・香濃咖啡

永富
大閘蟹 專
鮮 果 門店

黃珍珍 泰國菜館
ไทยโภชนา WONG CHUN CHUN THAI REST.
營業至凌晨二時 1/F

聖地 娛樂 卡啦OK
夜總會2字

各組輔助資訊和排列圖表（橫向招牌）

 閱讀方向

基本資訊	兩組資訊	三組資訊

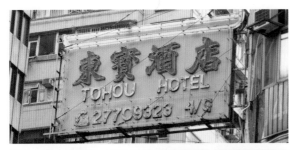

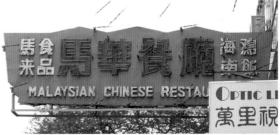

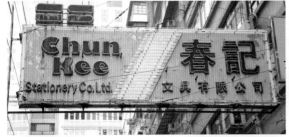

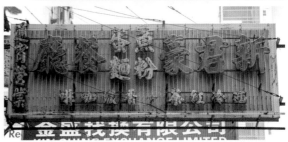

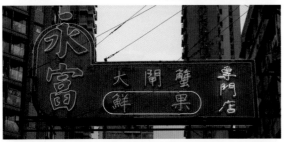

正體字　　　　　異體字

在一九五五年發表的《第一批異體字整理表》中，正體字「鷄」和「群」有著不同的異體字寫法。

自二○一五年開始，團隊曾到不同地方觀察及記錄不同的店舖招牌，很多時候團隊也會發現一些有趣的招牌，那些招牌上的中文字並不是我們在中文教科書或報章中常見的正體字，它們似正確又似是錯別字，究竟孰是孰非？真是摸不著頭腦！但這些疑似寫錯的中文字又確實時常出現於招牌中。翻查教育局及相關資料後，發現這些疑似寫錯的招牌中文字與正規字既有相同意思和發音，但寫法卻不同，那稱之為「異體字」。究竟什麼是異體字？它又有怎樣的由來？異體字的出現，必定與正體字的存在，以及如何與之劃分有關聯。漢字的歷史源流遠流長，異體字很早就已存在。古代文字學家根據《說文解字》將漢字分為「正體」和「俗體」（又稱重文）凡不記載此書的字體，一律稱為「俗體」，後稱異體字。異體字是指同音、同義，但存在著不同的寫法，在未有正體規範前，異體字可說是約定俗成的，其字形的變化會因人而異。

早於一九五五年，中華人民共和國文化部和中國文字改革委員會曾發佈一系列的繁體異體字，名為《第一批異體字整理表》，到目前為止已歸納出約八百一十組正體字，當中有熟悉的正寫「鷄」和

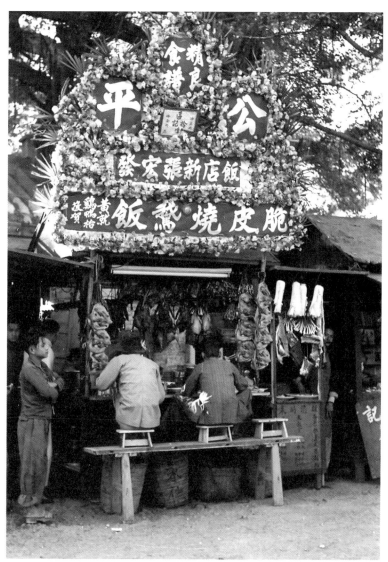

新開張的大牌檔花牌宣傳字句「脆皮燒鵞飯」裡用上了異體字「鵞」。（照片攝於一九五〇年代油麻地天后廟一帶）

異體字「雞」、正寫「鵝」和早年有台灣教育部實行繁體字標準化的「常用國字標準字體」；而中國內地的簡體字規範化也制定了「通用規範漢字表」，來規範民間常用漢字和訂定異體字。但台灣和中國內地所規範的異體字有時候會剛剛相反，例如「够」和「夠」，「够」在台灣是異體字，但「够」在中國內地是正體字，所以異體字與正體的關係是會受當地官方所規範或篩選而有所不同，甚至乎是恰恰相反。

異體字「鵞」、「鵸」及正寫「群」和異體字「羣」等，但這個正體與異體字的整理表仍然在修訂中。

正體字強行規範化的措施是因地而異。在兩岸三地，

香港因著歷史和政治背景的問題，能讓異體字得以在未受當時的殖民政府監管和規範下在民間大放異彩。

因早年社會存在著同字不同字形的中文字，為此香港教育機構有必要確立正體字的寫法，以作教育標準參考。早於一九八四年，香港教育署語文教育學院（現已合併於香港教育大學，並為大學內其中一

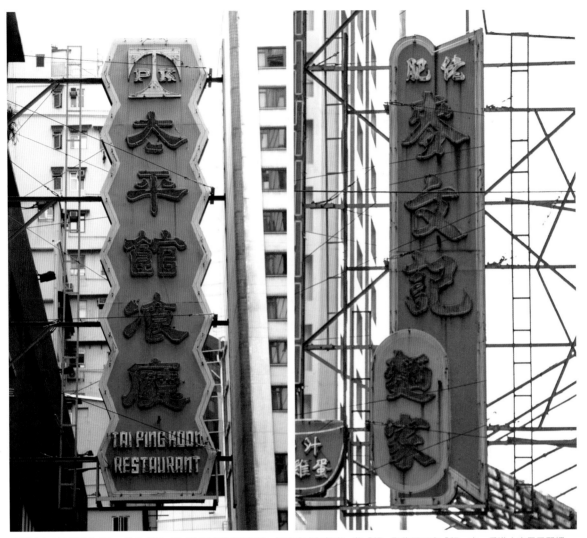

太平館飡廳的異體字「飡」沿用多年，已成為這間餐廳的標誌。還有麥文記麵家，將「麵」取代了正寫「麪」字，香港人也早已習慣。

個學院）聯同多間院校學者組成「常用字標準字形研究委員會」審訂各參考字形，並先後在一九八六、一九九〇、一九九七和二〇〇〇年發表《常用字字形表》及有較全面的修訂版本，以供小學語文教師教學時作參考之用，但這也成為了半官方認定下的香港漢字標準正寫和異體字的分野。

對於異體字，《常用字字形表》的編者李學銘教授認為，他們無意樹立「正字」的權威，只要異體字不涉及錯別字，他認為教師可採取較寬容的態度。

究竟那裡可以找到異體字？只要走進城中的大街小巷，不少舊店舖的霓虹招牌或普通招牌仍保留有異體字，那些都是手寫書法遺留下來的墨寶，是珍貴的華夏文化，實在值得保留和記錄。在未有電腦字供應前，大部分招牌字都是由書法家或街頭寫字佬代勞題

這裡出現不同「麵」字的異體字寫法。大家逛街時，不妨多留意招牌，可能會有更多的發現。

字，他們除了因應對不同行業的特性，而演繹不同的書法風格外，也會刻意使用異體字來突顯招牌字的獨特性，有助提升店舖的視覺形象，並別於同行的效果，例如「太平館浪廳」，它的招牌用了異體字，就是將餐廳的「餐」寫成「浪」，這個「浪」字已沿用多年，也成為這間餐廳的標誌。

此外，還有「麥文記麵家」招牌，也採用了異體字，將正寫「麵」用了「麵」。香港人最愛的麵包舖也經常用異體字，例如「麵飽」、「麵麭」寫成「麵飽」、「麵麭」，還有簡化字「面包」。異體字在各處鄉村各處例下有不同的規範。而事實上，或多或少寫字佬對異體字起著推波助瀾的作用，當招牌字在寫字佬手中，他們可按自己喜好呈現出不同的變化和演繹，這也代表了不同的寫字佬有著不同的寫字風格。

電器的「器」字有不同的異體字寫法，例如由「大」、「巳」、「工」、「石」等不同的字形結構組成。

在華戈的訪問中，他也提到寫異體字的一些心得。對於為何選擇寫異體字，華戈先考慮寫字的周邊空間和字的大小來決定是否適合；若空間充裕，那字的筆劃可以容許多寫一些，因為一般異體字比正體字的筆劃較多和複雜，筆劃多自然可以抵消或有助填補空白的空間，讓整個字看起來比較豐滿和扎實。

至於異體字的字形結構是否由書法家自行創作，華戈認為不是他這一輩的街頭書法家可隨意演繹的。他會先參考一些知名書法家的字帖，例如《田英章異體字大全》。而華戈也有自己的一套想法，去決定選取合適的異體字。譬如電器的「器」有幾種異體字寫法，有「工」的「噐」、有「大」沒有點的「器」、有「石」、有「巳」的「噐」等等。但華戈喜愛用「巳」的

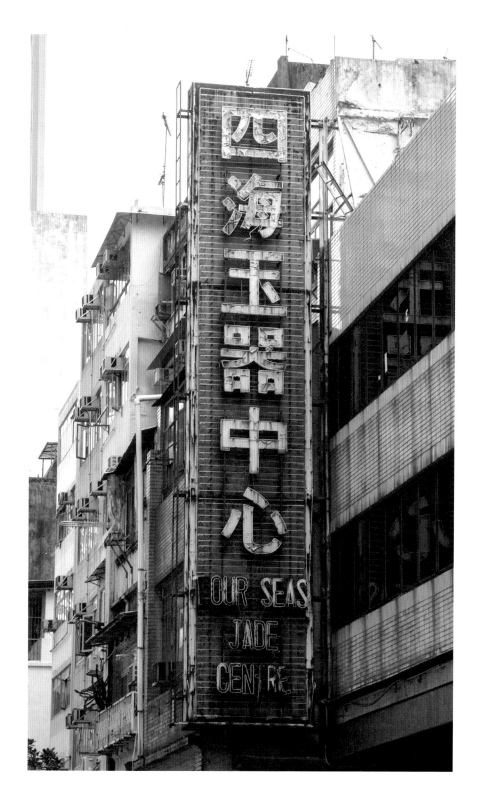

「罷」這個異體字，因為這個「巳」部，字的形態似有一隻手向外伸出以迎來生意，那對生意人而言，這個字意味著十拿九穩、勝券在握的意思。說到底，華戈認為異體字多了一份手寫的人文氣息，跟電腦字的冰冷及標準化是不可同日而語的。

5.6 打造香港字海街景的推手——華戈

華戈，原名馮兆華，香港少數僅存的街頭書法家，人稱「寫字佬」。一九七九年他從廣東順德來香港，初期做過地盤工和修理電燈，閒時自學書法；因緣際會下，他參加了書法比賽並獲得優異獎，自此成為街頭書法家。他一個人穿梭於土瓜灣、油麻地和旺角一帶，走遍大街小巷為舊店翻新招牌。華戈的作品無數，從幫人手寫揮春對聯、賀帖、餐館菜牌、小舖招牌、商場名字、學校名稱，以至電影片名等，其墨寶足跡遍及各行各業。

七、八十年代，香港百業興旺，對手寫招牌的需求殷切，當時的街頭書法家可謂大

派用長。在訪問中，華戈特別提到在他剛入行的時候，因為知名度不及其他街頭書法家，故唯有以平價取勝。他的常客都是一些小本經營的商舖店主，而華戈從不揀客，無論什麼內容他也樂意書寫，他就曾幫「一樓一鳳」寫過「客似雲來」。華戈這種有求必應的工作態度，贏得「有華戈，無奔波！」的美譽。華戈憶述：「八十年代，我幫飲食業寫過很多書法字，因為當年經濟蓬勃發展，那一定帶旺了飲食業。除此之外，我也幫地產公司寫字。因為當年香港的地產發展剛剛起飛，很多發展物業的地盤門口也需要有

展物業的地盤門口也需要有切，當時的街頭書法家可謂大

人端字正！
招牌字體一定要端正，
不可以太多「花臣」。

中英文展示板來標示建築公司、律師行、建築師及設計師等訊息，這些都需要由寫字佬來執筆。」

經過多年來手寫招牌字的經驗，對於各行各業的字體風格，華戈都有自己的一套心得和體會。「字體的風格對不同行業都有相關的對應，譬如酒樓、食肆和旅館，我會選用一些珠圓玉潤的字體，例如顏真卿體，這樣會有效表達出賓至如歸的感覺；例如武館、中醫館和跌打館，我則會用上北魏體，以傳達一種硬朗的氣勢。」

雖然華戈已有多年寫書法的經驗，但對於人稱他為書法家，他還是謙稱當之有愧。「真正的書法家是不會跟你在街邊寫招牌字的，除非是一些大機構或知名公司或銀行的招牌；『恆基兆業』和『新鴻基』就是由知名書法家謝熙所寫。而為街坊寫招牌字的，一般都是落難文人，他們是迫不得已在街邊靠寫字維生。」

對於靠寫字糊口的難忘經驗，華戈在訪問中提到自己初入行的時候，試過單人匹馬不須請搭棚師傅和油漆師傅，藝高人膽大地以一字梯爬上約二、三層樓。

昔日客人來到華戈位於砵蘭街的檔口要求他手寫書法時，他會先了解客人的要求、所屬的行業，但更重要的，是要知道字體日後會利用什麼媒介呈現。因為膠片招牌或霓虹招牌就已有不同，這會影響華戈用什麼方式書寫。在了解客人的要求後，華戈會把「白雞皮紙」裁剪成三寸乘三寸或四寸乘四寸，甚至六寸乘六寸，然後才開始在紙上寫，寫好的字會放到投影機，並調較至招牌大小的尺寸，以確保字體在大型招牌上，仍能保持均勻感。

自從電腦普及化後，很多招牌都紛紛使用數碼化字體製作，例如黑體、仿宋、正楷、魏體。但對華戈來說，電腦並不能取替人，因為人手所寫的字富有感情、靈魂和價值。「由人手寫的字，每一次都是 Only One（只得一次）。每次寫字，字形都不盡相同。但在電腦程式化的字，都是一模一樣，根本是沒有個性的。」

對於如何評價或欣賞一個好的招牌字，華戈強調招牌字一定要整齊和「順眼」。而作為街頭書法家，書寫招牌字一定要過得人過得自己。「人端字正！招牌字體一定要端正，不可以太多『花臣』。譬如『恆基兆業』，那是用隸書寫出來的，予人端正的感覺。而『英華書院』，是我寫的，亦顯出端莊穩重的感覺。總而言之，招牌字必須端端正正，字體要一個字跟一個字，不能又高又低，否則便有東歪西倒之感。」

華戈的作品無數，從昔日幫人手寫揮春對聯、賀帖、餐館菜牌，到今天的商場名字、學校名稱，以至電影片名等，其墨寶足跡遍及各行各業。

和清晰度。若書寫的字體要交給「招牌佬」製作膠片招牌或光管。

由於涉及這兩種圖，華戈不會用毛筆書法，而是會用繪圖筆直接勾出中文字。他會先用鉛筆按著霓虹招牌的原大字體直接在「白雞皮紙」上輕輕起草稿，大概畫出字的外形和筆劃的結構後，再用油性繪圖筆沿著草稿勾劃出最終的「鐵圖」和「管圖」。由於華戈對字體的了解和掌握十分精準，他只需揮一揮筆桿，不消幾分鐘便能準確地勾勒出字的輪廓。華戈按招牌字的原大尺寸來勾劃，好處是大大減省霓虹招牌師傅將字放大縮小的時間，這樣師傅便可直接按「管圖」來屈曲霓虹光管。

華戈回想過去的日子實在不容易，他的故事見證了街頭書法的美好時光和艱辛歲月。

訪問尾聲，華戈仍不忘為昔日香港手寫招牌字出力的書法家

助霓虹燈師傅正確地鋪設霓虹給「招牌佬」製作膠片招牌或霓虹招牌，那華戈會用淡墨來寫，以減少「沙筆」的書法效果。因為在膠片或霓虹招牌製作時，處理「沙筆」是十分困難的，用淡墨可令字的收邊變得圓潤及整齊。同時，筆劃與筆劃之間要「連筆」，這樣有助膠片招牌師傅更準確地切割整個字。當華戈寫好後，便會在紙上放上木糠加快吸乾紙上濕潤的墨水，待乾透後會交給客人。

華戈特別強調書寫字體以製作霓虹招牌是有別於膠片招牌的。若是製作霓虹招牌，華戈會將字分「鐵圖」和「管圖」來書寫。「鐵圖」是指霓虹字的外圍線框，這外圍線框是用作霓虹字的底盤，底盤用鐵板按著字的外形屈成，令招牌字形更立體化。而「管圖」是指字形的筆劃寫法圖，這圖有

華戈對字體的了解十分精準,不消幾分鐘便能白手準確地勾勒出字的輪廓。黑筆線的為「鐵圖」,紅筆線的為「管圖」。

若書寫的字體是用來製作膠片招牌或霓虹招牌,華戈會減少用「沙筆」的書法效果(上)。若是製作霓虹招牌,華戈更會將字體分「鐵圖」和「管圖」(下)來書寫。

及其他同行致敬,例如區建公、謝熙、唐文龍、卓少衡、陳文傑、黎剛和黎振父子、陳友、許為公、林儀、謝樸、許一龍、劉飛龍、歐基及李偉玲等。他們為香港創造出獨具特色的字海街景,當中所作出的貢獻,華戈認為應予以肯定。

海鮮美館

發

大

張

新

爆

小甜甜

5.7 最平民化的招牌字體—李漢港楷

於七十年代，十多歲的威叔已經在香港一間提供製造霓虹燈技術的南華霓虹燈電器廠有限公司做學徒，當時做學徒的月薪很低，大約只有十五元。威叔憶述：「當時一包香煙售價約五毫子，一包煙裡有十枝，若果一日食一包，大約一個月，十五元便花光了。」其後，他與哥哥自組開了一間以家庭式經營的霓虹招牌製作工廠，對於當時的工廠環境，李健明仍記憶猶新，「記得每次去爸爸的工廠時，我都十分頑皮，常常偷偷用牙籤將工作檯上霓虹燈所需要用的水銀撥在一起玩，現在回想起來，才知道水銀是十分危險的。」往後

李健明是膠片招牌師傅，也是「李漢港楷」的字體設計師，亦是面書社交平台「李伯伯街頭書法復修計劃」的創辦人，擁有約五千多個跟隨者。

李健明不是主修設計或字體設計出身，他主修地理；也不是紅褲子出身，但他所設計的「李漢港楷」體，讓他紅透兩岸三地的華文字體界。

李健明是一位七十後，也是家族的第二代「招牌佬」。他爸爸李威，人稱「威叔」，是一位在新蒲崗工業區經營亞加力膠片招牌（簡稱膠片招牌）生意的老闆兼膠片招牌師傅。四十多年來，他一直為該區不同行業的小舖做招牌。早

李健明在過去幾年，將李漢的五千多個手寫楷書逐一數碼化。

由於市場對膠片招牌的需求殷
切，威叔也逐漸轉做膠片招牌的
生意。

當電腦還未普及的年代，
不論是做霓虹招牌還是膠片招
牌生意，招牌佬與街頭書法家
都是合作無間的。當客人前來
做招牌，招牌佬會先向客人查
問招牌的尺寸、顏色和字體的
要求，在確定客人的要求後，
便找來「寫字佬」寫字。若客
人沒有特別的字體要求，寫字
佬一般會按個人經驗、行業特
性或類型，而書寫合適的字。

當年每當有客人要做招牌，威
叔定必會叫李健明出旺角找李
漢。李健明高興地憶述：「小
時候在工廠幫手，當爸爸叫我
出旺角，這是我最開心的時
刻，因為寫招牌需時，那我可
以有藉口一整個下午偷偷溜
走，待招牌寫好後，我才施施
然回工廠。」

由於跟李漢合作無間，
加上同姓三分親兼且十分投
契，不久威叔和李漢便結成好
友。直至九十年代初李漢要退
休回鄉，他怕沒人為好友寫招
牌字，便特意在臨走前手寫了
約五千多個楷書和隸書的招牌
字，給威叔以備不時之需。誰

知自此一別，已是李漢與威叔
的最後一見。李漢送給威叔的
招牌字也成為了墨寶，而不經
年，直至兒子李健明將它發
現，並用了兩年多的時間把這
些招牌字數碼化，最終才讓李
漢的楷書得以重見天日。

在過去兩年多的時間裡，
李健明除了將李漢的五千多個
楷書數碼化之外，亦根據李漢
的楷書結構，決心製造二千多
個字。對於李漢的楷書和招牌
字體美學，李健明有深刻的體
會。他認為李漢的楷書並不是
他個人的字體風格，而是基
於回應市場的需求，就是說他
所手寫的招牌大字風格，只是
為了迎合市場的期望和符合寫
招牌字體的實際要求。那就是
招牌字體必須端正清晰，四平
八穩，筆劃有力。李健明說：
「相比起台灣一般的招牌字，
李漢的招牌楷書的筆劃普遍較

李漢招牌楷書的筆劃較粗且豎勾較大，這有助表現出字體厚實和穩重的感覺。

粗且豎勾較大，字體的整體結構較有氣勢。」

對於李健明來說，他們的生意大部分來自本區的小商舖，一般做招牌的商舖店主都是左鄰右里的街坊，他們對字體確實沒有什麼要求。基本上，他們做招牌時會先看重招牌的顏色、大小、物料和製作方法，他們大多交由招牌佬或寫字佬自行決定。

對於一位有經驗的寫字佬來說，他們除了根據顧客從事什麼行業選擇合適的字體外，也要知道這些字會怎樣使用。若他們寫的字是用作製作霓虹招牌或膠片招牌，那麼他們在書寫時會減少一些「沙筆」和「化墨」，因為這些極細緻的書法表現手法，在製作膠片或霓虹光管時，是未能充分表現出來的。而實際情況是，當招牌字體從寫字佬處拿回來的時

候，招牌佬會因應膠片或物料的限制和招牌的實質尺寸作最後修正，因為當手寫招牌字放大至真實招牌尺寸時，某些筆劃會顯得較粗或幼，或過於瘦弱或笨重，甚至導致字的整體視覺顯得不平衡。這時候有經驗的招牌佬會在招牌製作過程中，刻意加減筆劃的粗幼度，從而達致招牌字在視覺和觀感上，都能呈現出厚實和穩重的感覺。

雖然招牌佬不是書法專家，但他們有一套自己修正字體的規則。正如李健明指出：「不是每個招牌佬都識寫字和書法，但他們都會懂得如何品字及改字。」憑著多年的經驗，招牌佬會因應招牌字的距離和空間感而作微調，例如他們會先用粉筆或塗改液在原稿手寫招牌字紙上進行修正，然後再用機器沿著修正後的招牌字進行

寫字佬在書寫招牌字時，特別刻意減少一些「沙筆」和「化墨」等細緻的書法表現，這是因為在製作膠片或霓虹光管時，這些細緻部分會被裁減。

因著招牌字的空間感，經驗老到的招牌佬會用粉筆或塗改液在原稿手寫招牌字紙上進行微調。

鋪膠板的工序。由此可見，高度追求字體的清晰度和辨識度，集功能與美學於一身，並貼近社區人文氣息，摒棄一切花招和避免高舉個人書法風格。對於李漢來說，追求實而不華是寫招牌字的金科玉律。

正如在訪問中，問到什麼是好的招牌字和李漢的招牌字有什麼特色？李健明認真

李漢的楷書可說是「粗楷」或「榜書」的一種字體，

與技術。

合了寫字佬和招牌佬的工藝所以每個招牌的美學，都糅的限制而有所調節或修正。會受著各種原因和後期製作寫字佬所寫的招牌字，最終

若果不用「牽筆」技巧，不熟字體的裝嵌工人會容易將筆劃反轉裝嵌，而導致尷尬情況發生。例如「業」字的左上點和左下撇都反轉過來裝嵌。

筆劃反轉　　　　　　　　　　　　　筆劃正確

的說：「李漢的招牌字特色就是不會有太多特色，就是追求四四正正，穩紮穩打，這就是好的招牌字。」他續說：「招牌字與書法不同的地方，就是書法追求字體的美學，字與字之間講求韻律、意境和行氣。

但招牌字講求清晰和風格統一，所以招牌字在書法上可視為呆板。」對李健明來說，李漢的楷書並不是最靚的一種書體；但從做招牌的角度來看，他的楷書厚實和渾圓，是最方便製作的招牌字體。

為了研究李漢的楷書和招牌字的美學，李健明也參考了台灣的招牌字體風格。他發現台灣的很多招牌字體和電腦字體，都是參考自八十年代的一位寂寂無名的寫字佬劉元祥。他當時出版了《商用字彙》系列，這一系列的工具書，涉及楷書、隸書、行書和顏體等字帖，是專供招牌廣告業作參考

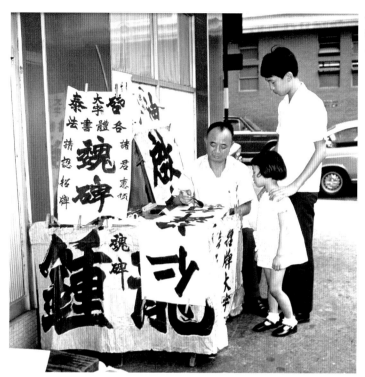

李漢招牌字體的獨特之處，是他會刻意將字體的筆巧和表現方式比較清晰工整，收費也較便宜；而草書、行書和隸書的筆劃相對複雜，且較少人使用，所以這些書體一般的收費會較貴。不論怎樣，楷書的確比其他書體更平易近人。

那為什麼李漢獨愛楷書和隸書？李健明認為這是因為楷書在書法技巧和表現方式比較清晰工整，收費也較便宜；而草書、行書和隸書的筆劃相對複雜，且較少人使用，所以這些書體一般的收費會較貴。

正如李健明在訪問中提到，李漢的楷書最能夠代表香港的草根階層，你們可以在平民食肆、維修鐘錶舖和補鞋舖見到它的蹤影。

現在李健明一邊不斷延續復修李漢楷書的計劃，一邊發展出更多未曾有的李漢楷書的字體，並將這個項目命名為「李漢港楷」，就是取其「你看港街」的諧音，代表著李漢的楷書在香港大街小巷的招牌上隨處可見。李健明也希望透過這個項目，讓更多人認識李漢的招牌字體所呈現的單純和平實的美學精神。

之用。書中提到寫招牌字的一個重要概念叫「準字型」，就是招牌字必須四平八穩，筆劃均勻，字的整體視覺表現要工整和統一。對於劉元祥的「準字型」概念，李健明認為李漢的字體結構正正是完全反映出來了。

是他會刻意將字體的筆劃各部分連在一起，就是說當他書寫招牌字的時候，他會將字的橫、豎、撇、點、捺和折等，透過「牽筆」的書法技巧把它們連在一起，例如「公」字的右點會連著下方的筆劃，而「司」字的橫劃和口字也是相連的。這樣最大的好處，就是可以讓招牌佬方便和迅速地將整個中文字剔出來。試想像招牌佬若要將每一筆劃獨立剔出來，例如「靈」字，然後再將每筆劃逐一組合放在招牌上，這除了浪費製作時間外，最怕就是稍一不留神，筆劃容易反轉過來貼上，因而鬧出笑話。

為了「搵食」，每個街頭寫字佬都懂寫幾種書法，例如北魏、行書、草書、楷書、隸書、顏楷及美術字等。那為什實的美學精神。

昔日區建公也有成立書法學院開班授徒，圖右是「建公書法專修學院」的徽章。圖左是「建公書畫詩文篆刻潤格」，潤格意即價目表。從區建公的價目表看，當時寫榜書（即招牌匾額），每一英尺索價每字二十元。

在上文提及過，追本溯源，北魏體源於魏晉南北朝時期的一種石刻碑體的楷書，就是以鑿石雕刻字體的一種工藝，多見於造像記和墓誌銘，由於是用刀鋒鑿石，以致撇捺表現極其銳利，筆劃鈍角清晰分明，字體剛烈雄渾，風格帶有楷書和隸書之間的韻味。其後也得了不少書法家追隨，例如歐陽詢和褚遂良，在他們的作品中也有著其影子。

魏碑直至清代被發掘出土，一時間一眾書法家被掀起了研究金石學並熱捧碑學的浪潮，當時更有康有為大力推崇，廣泛影響文化界。他們的書法形態模仿自石碑上的刀鋒痕跡，線條粗呈古樸味道，他們更將北碑和南帖結合，所謂「北碑南帖」，形成新的書體形式，就是將北碑的雄渾古樸與南帖的秀麗優雅糅合創造出一種獨特的新書風。趙之謙（1829-1884）更是當中的佼佼者，其創新書體風格結合了顏楷與隸書的魏碑體（又稱北魏楷書）更是享負盛名，此新書體更影響日後香港書法界和招牌字體尤為深遠，特別是區建公這位深受趙之謙的北魏體所影響的書法家。

區建公（1887-1971），廣東新會人，因內戰南來香港，遂把趙之謙的北魏體也帶到香江，為戰後大小不同商舖

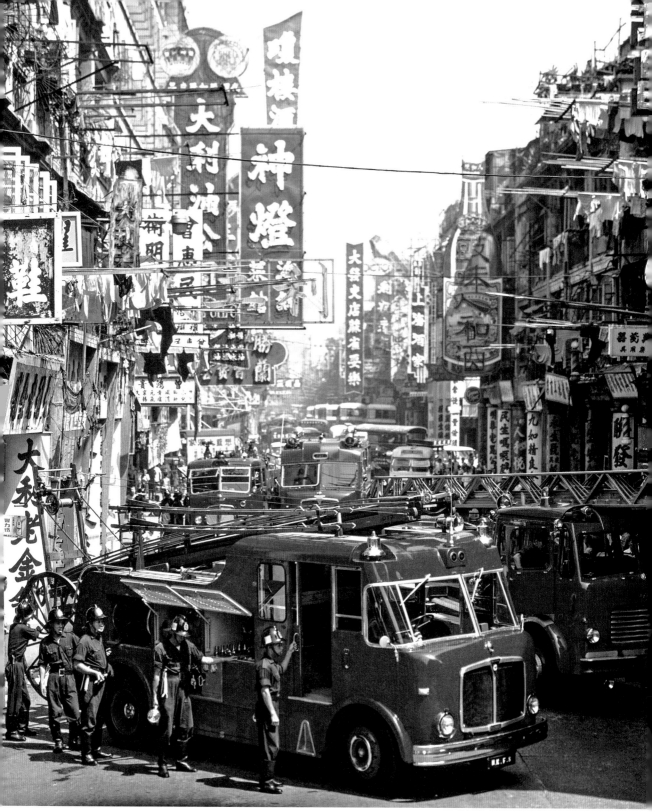

六十年代北魏體備受關注及廣受招牌書法家熱捧，風行一時無兩。照片中的北魏體招牌如「神燈海鮮菜館」、「大利油公司」，甚至遠處的「瓊樓酒家」都可清晰易辨。（照片攝於一九六三年）

北魏體筆劃粗大，剛勁有力，其一大特色是起筆呈倒勾，橫豎劃粗厚，轉折位誇張，是昔日招牌字體熱門之選。

書寫招牌和題字，使北魏體遍地開花。但區建公與趙之謙的北魏體的風格略有不同，趙之謙追求剛柔並蓄，區建公則見雄渾硬朗，字形風格講求力度和厚實。

香港戰前大多數招牌會採用顏真卿體，因為其字形筆劃粗大，但戰後北魏體備受關注及廣受書法家熱捧，風行一時無兩。在區建公全新演繹下的北魏體，更適合應用在招牌上，因為筆劃除了粗大外，剛勁有力是其一大特色，特別是起筆呈倒勾，橫豎劃粗厚，轉折位誇張，整體字形樣貌方正，但不失靈活和醒目的一面，用來做招牌字體，是最好不過的。由於招牌其中一個功能是追求易讀性，就是在遠處也能清楚看見，所以字體粗大清晰有其優勢，其次就在情感和美學上，中國人做生意講求信譽，商舖予人正面的第一印象十分重要，字正易讀可傳遞出一種殷勤、實幹和事事講求信用的感覺。

店舖不死的迷思

從我們對街頭書法家或寫字佬的訪問中所知，因為他們以寫書法作為賣字生意，謀生工具，加上為了增強在同行間的競爭力，並獲得更多生意會，所以一般都懂得寫多種書法風格，以迎合客戶的不同需要。雖然區建公並不是街頭書法家，但作為一位有名氣的書法家，他是不可能只懂一種書體表現手法。但為何每每提到區建公的招牌字體，必然跟北魏體畫上等號？對於大小商戶也鍾愛區建公的北魏體自然是出於其功能性，就是其筆劃有力雄渾且充滿動感，是昔日各行各業的必然之選。除了北魏體的獨特表現手法外，令北魏體在當時大小商

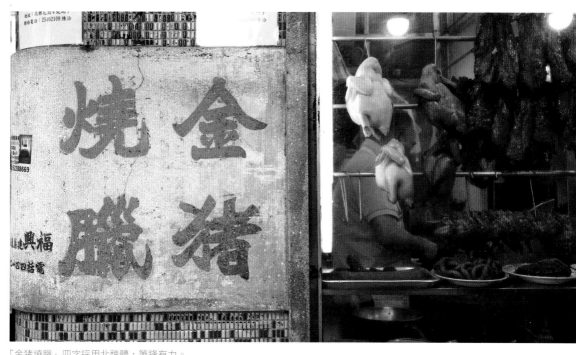

「金豬燒臘」四字採用北魏體，筆鋒有力。

舖同行都樂意廣納採用，或許是區建公本人的名氣，以及關於他的一些迷思也值得探討。

在華戈的訪問中提到，區建公生於大富之家，在廣州曾是中醫師，是城中名人。在現今的說法，他可算是「高端人口」，跟商家熟稔，因此廣受富商和社團圈子互相推薦聘用，繼而令他於書寫招牌行業聞名。而區建公為他們所寫的招牌，又巧合地令其生意做得非常好，於是人們就認定區建公的北魏體能「帶旺」生意。

中國人普遍講求門面排場，昔日的商家尤甚。他們愛用金漆招牌，招牌和字不可歪，書風要精神有力，以突顯商號老實忠誠的一面。以前做生意沒有太多廣告和宣傳的時候，都是靠口碑經營，如果店舖門面和招牌表現得體，就有助招徠客人。對於生意人來說，他們普遍相信風水和意頭，在一傳十、十傳百的口耳相傳下，便爭相邀請區建公為他們的店舖題字，就連地區小舖也因為區建公的名氣都慕名而來找他。彷彿他的書法就有點石成金的功效，人們總是帶著一種迷思來找區建公寫招牌，為求做到生意成功，事事順景的良好願望。

記得有一次訪問一間中藥行老店，問及為什麼找區建公為店舖題字，老闆娘說：「聽說當年找區建公寫招牌，店舖不會關門大吉！」於是她的先生四出張羅打聽如何可以找到區建公，直至一九七三年，靠著親友的關係終於找到區建公，其後便從九龍城走到西環找他寫招牌。老闆娘一臉自豪的說：「托賴！店舖沒有關門！看一看！到現在我的這間舖仍然屹立不倒。」但區建公所寫的北魏體招牌是否真的能「帶旺」生意呢？那就無從稽

1

3

2

根據陳濬人講述，製作香港北魏字體要經過三個步驟：1. 先要用毛筆書寫，了解結構取勢；2. 再用鉛筆勾劃較清晰的輪廓作草圖；3. 然後在電腦上用字體設計軟件勾劃，調整筆劃粗幼，平均字與字的大小等等。（資料來源：陳濬人）

春

考，不得而知了！

新媒體下的北魏

若要數香港昔日熱門的招牌字體，特別是在五、六十年代以文字為主的招牌，那必定是北魏體的天下，無論是銀行、茶樓、米舖、麵家、參茸海味行、中藥行、商會、酒行、金行、同鄉會等，均得見其蹤影。

但隨著城市發展步伐加速，行業式微，北魏體招牌也隨著社會轉變而慢慢消失。現在仍尚餘少量的區建公墨寶和北魏體招牌，可於中上環或西區參茸海味街一帶找到；此外，也有零星散落在九龍各舊區。

為了追查北魏體的發展，「叁語設計」（Trilingua Design）的設計師陳濬人自二〇一一年已開始研究北魏體在香港社會脈絡下的歷史與字體

美學，並不斷蒐集及記錄香港的實體舊招牌，當中不乏北魏體招牌。他透過電腦摘取北魏體的精髓重新賦予新生命，他創造了新北魏體並將之命名為「香港北魏真書」。他更將過去多年來的觀察和研究，以及相關的設計作品，例如「西九大戲棚」及「九龍啤酒」等，輯錄在《真書》中。在書中（叁語語設計 2016），他提及如何保育及傳承北魏體的美學，就是「以當代的美學角度及媒介重新演繹製作。希望從標識文字設計的應用、文化研究及字體設計去讓大眾重新欣賞，把書法的活，重新注入當代字體設計中。」陳濬人所做的，不是單純保育北魏體，而是將之「活化」，希望能夠填補香港本土視覺文化的空白。

區建公墨寶城中尋

慶幸研究北魏楷書不止

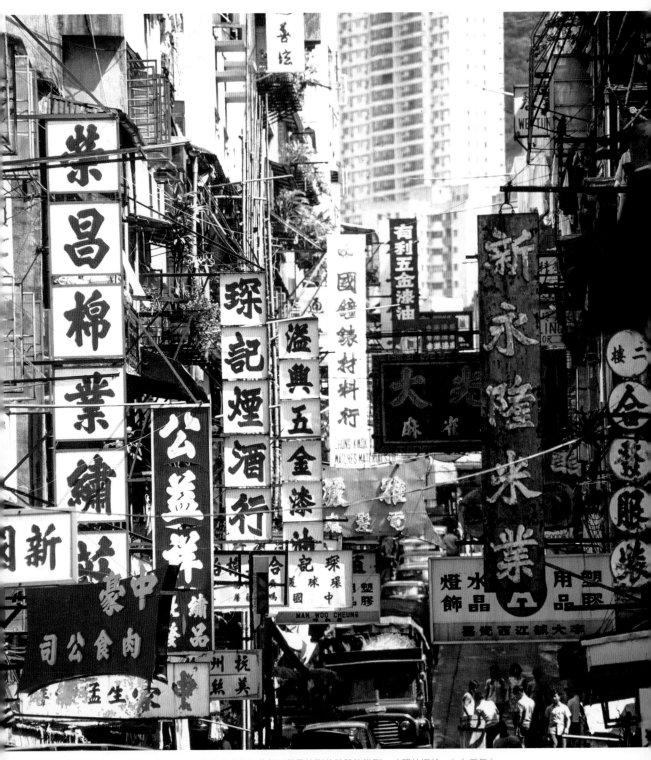

六、七十年代的招牌以文字為主，各行各業的招牌都可輕易找到北魏體的蹤影。（照片攝於一九七三年）

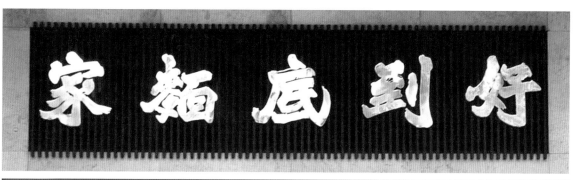

譚智恒愛穿梭於大街小巷尋找北魏體招牌的蹤影，如元朗的「好到底麵家」、中上環的「公和玻璃鏡器」和「祥興茶行」等。

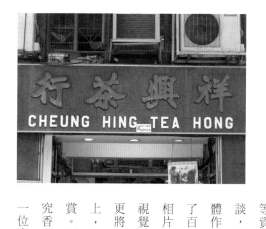

陳濬人一位，還有中文字體研究學者譚智恒。譚智恒熱愛中英文字體，他過去曾在理工大學設計系教授中文字體與排版設計相關課程，曾是筆者的同事，亦師亦友。每次跟他走訪大街小巷，觀察街頭招牌，他總能清楚指出字體的名稱，甚至能說出字體設計師的名字，是不可多得的招牌字體研究學者，在他身上真的獲益良多。

譚智恒現為香港知專設計學院首席講師，他曾參與香港招牌雙語字體研究，也曾在網上平台、大學和媒體中，發表他對北魏楷書的研究和觀察心得，例如《追尋香港的北魏楷書招牌》、《在略談北魏》和〈溝通的建築：香港霓虹招牌的視覺語言〉等文章。

每逢假日周末，譚智恒總愛帶著照相機走遍港九新界，穿梭於不同老區的大街小巷尋找北魏體招牌的蹤影，過程中會小心觀察招牌與建築物的位置，以及記錄是什麼行業等資料。他不時也愛跟店主閒談，以了解店主為何採用北魏體作招牌。過去譚智恒已拍攝了百多張北魏體及其他招牌的相片，算得上是一套頗完整的視覺招牌記錄檔案。此外，他更將這些照片整理並放在網絡上，以供公眾人士查閱和觀賞。到目前為止，他可說是研究香港北魏楷書和招牌字體的一位資深學者。

第六章

霓虹製作

6.1 霓虹招牌製作與視覺工藝

由於霓虹招牌製作複雜，也涉及不同的部門和工種，例如草圖繪製、維修、裝嵌、屈管、放圖、搭棚、電壓器及燈光色彩等，對視覺藝術有興趣人士，會較著眼於草圖繪製和屈管這兩個步驟。

在霓虹招牌還未製作之前，招牌繪圖員會先透過草圖將客戶的想法和概念繪畫出來。在一些訪問中，招牌師傅也提到這些南來的繪圖師傅有部分來自廣州美術學院或早已從事跟美術相關的工作。在電腦還未誕生之前，就是以手來繪製出預期的視覺效果。為求力盡逼真和完美，繪圖員或畫師會用圭筆描繪出招牌的各項細節，例如圖案、字體、顏色及形狀等，並精確地描繪霓虹光管的燈光效果。每一張草圖都反映出繪圖員的藝術修為，以及精湛的繪圖技巧，這可說是美學和功能結合的藝術作品。在今天事事講求高效率和高增值，電腦已取替人手，所以當看見這些有四、五十年的手繪草圖時，就更倍感珍貴。

從製作霓虹招牌的過程中，草圖扮演著一個十分重要的角色，它不只呈現出預期的視覺效果，而且更是製作團隊和客人互相溝通的平台。所以在這些草圖上，會發現或多或少有不同程度的輔助資料，以確保製作順利無誤。以下是經過整理，並按著不同性質分類出的六種指示圖：概念構思圖、霓虹招牌圖案、霓虹光管色效圖、比例格仔圖、霓虹管接駁圖及搭建施工指引圖。

書中的手稿都是由南華霓虹燈招牌廠和譚華正博士捐贈給理工大學設計學院信息設計研究室作研究和教育之用的，當中包括有酒樓、茶餐廳、金行、夜總會、銀行、餅店、麵舖、電器行、裁縫店、傢俬店、招待所、藥房、鐘錶珠寶行、書局和蔴雀館等各行各業，由此可窺見昔日香港社會百業興旺的寫照。翻開這些珍貴的招牌手稿，就好像回顧昔日一幕一幕的香港歷史，真實地記載了香港人的生活點滴。

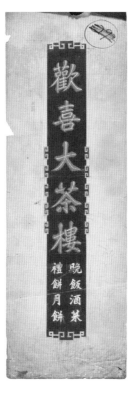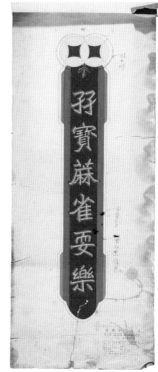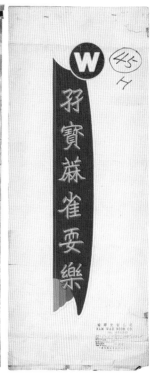

在招牌的底部構思了兩組不同的宣傳字句——「茶麭酒菜」和「晚飯酒菜　禮餅月餅」。

在設計概念構思上，不論是招牌的外框形狀和商標，都呈現出不同的可能性。

1 — 概念構思圖

招牌的最終設計意念和訊息排版的敲定是經過深思熟慮的，如何配搭合宜也必須經過多重嘗試和修正。繪圖員會因應不同概念繪畫或設計出多種招牌的可能性，好讓店主能在不同的草稿中揀選最合適的招牌設計。例如一式兩款的「孖寶蔴雀耍樂」招牌，不論是招牌的外形，還是花邊形狀和商標，繪圖員均提供了不同設計的可能性給顧客選擇。除此之外，宣傳字句也需要斟酌，例如「歡喜大茶樓」招牌，繪圖員設計了兩種不同宣傳字句在招牌的底部——「茶麭酒菜」、「晚飯酒菜　禮餅月餅」，當然多了宣傳字句就必須加長招牌長度，或重新安排招牌的空間，例如一系列「安康寧藥房」招牌，就是將不同宣傳字句安排在招牌的不同位置，試圖對比哪一個設計比較

將宣傳字句以不同方式排列，來比較哪一個設計易於閱讀。

可行和易讀；又或是展現出不同形態和設計的「嘉年酒樓」招牌等。驟眼看來，好像招牌設計牽涉的視覺元素並不多，而大多數招牌也是以文字為主，但正正就是那麼簡單才需要專注於有什麼可能性。所以繪圖員必須將不同想法透過草圖呈現給客人或店主，好讓他們能揀選一個比較適合的方案。

繪圖員繪畫了直立及橫向的招牌設計，以呈現各種特色。

「東江酒樓」的鹽焗雞圖案，畫工精緻細膩，呈現出雞身肥美多肉，幼嫩光澤。

港澳
東江酒樓
正宗客家菜
皇牌鹽焗雞

南華光管公司
NAM WAH NEON CO.
TEL: 629

2 — 霓虹招牌圖案

圖案有助吸引眼球和突顯商號的業務類型。在報紙、印刷品和電視仍是黑白影像的年代，彩色插圖招牌是較有優勢的宣傳手法。還記得昔日各大戲院的外牆廣告板上，都是以人手一比一直接地繪畫電影中的人物和情節作宣傳推廣，這樣消費者從遠處也可看到即日上映的電影。在現今的數碼化年代下，年輕一輩實在無法想像這種昔日傳統手繪工藝行業的鬼斧神工，例如「鹿苑茶廳」維妙維肖的小鹿、「Chantecler Bar Night Club」精神抖擻的公雞、「鴻運來酒樓」引人垂涎的鹽焗雞，還有「玫瑰餐廳」盛放中的玫瑰，均展現出繪圖員的精湛繪畫造詣。這些招牌手稿經歷了這麼多年，顏色依然鮮艷厚實，且沒有絲毫失色暗淡，就是因為繪圖員採用了色澤鮮艷的樹膠水彩，或稱不透明水彩（Gouache），在畫紙上一筆一劃繪畫出昔日的招牌插圖。

「玫瑰餐廳」的盛放中玫瑰圖案，繪畫出含苞待放的一刻。

「鴻運來酒樓」的鹽焗雞圖案，令人垂涎欲滴。

「Chantecler Bar Night Club」的公雞，展現出精神抖擻的美態。手稿經歷多年，色彩依然鮮艷厚實。

「鹿苑茶廳」的回眸小鹿，盡顯繪圖員的精湛繪畫造詣。

「新同樂魚翅酒家」是一家以魚翅聞名的高級食府，它的招牌圖案當然是魚翅，繪圖員以金黃色來展現魚翅的身價。

將不同顏色直接繪畫在黑色畫紙上，以模仿霓虹招牌在晚上的色彩效果。

3 — 霓虹光管色效圖

霓虹光管色效圖是模仿霓虹招牌在晚上亮著時的顏色效果，以讓店主有初步的概念，以便日後作出修正。而這些色效草圖也可作為霓虹招牌師傅在製作時的參考，他們可按相關顏色選擇霓虹光管。

此外，繪圖員會將霓虹招牌上的不同顏色繪畫在黑色的畫紙上，以強化真實性、色彩度和光亮度。例子有「醉瓊樓」、「美麗華殤廳夜總會」和「鳳凰樓」等。而繪圖員也會將霓虹燈的色效直接繪畫在半透明紙（Tracing Paper）上，例如「嶺南酒樓」或「VBC Bowling」以作前後對比之用。

繪圖員愛在畫紙上放上半透明紙，並將霓虹燈的色效繪畫在半透明紙上，這樣日與夜的霓虹色彩對比便一目了然。

當構思圖經客戶批核後，繪圖員便會在草圖上打上網狀格仔圖（業界稱為「打格仔」），以便放大比例。這是一種舊式以人手放大圖像的方法。

4 — 比例格仔圖

比例格仔圖，業界稱之為「打格仔」，是一種舊式放大圖像的一種常見方法，就是將想要放大的原稿先行畫上網狀的方格，然後按比例畫出想要放大的方格尺寸，再按照原先畫好的方格原稿指示出每一小方格內的部分圖案作參考，按比例重畫一次在已放大的方格內，只要按照原稿每一格內的部分圖案逐格放大畫出來，就這樣整個圖像就放大了。

試想像一個麵字商標圖案要放大至二、三層樓高的巨型招牌上，可以不須依靠電腦或投影機，只要在原稿打上方格就輕而易舉地做到放大效果。所以不論文字、圖案和形狀都可以按方格內的參照放大出所需的比例。

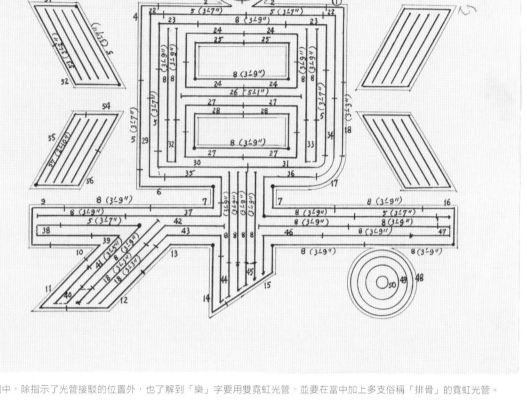

在接駁管圖中，除指示了光管接駁的位置外，也了解到「樂」字要用雙霓虹光管，並要在當中加上多支俗稱「排骨」的霓虹光管。

當招牌的設計作最終敲定後，便進入製作和安裝過程。

霓虹光管接駁圖有助師傅預算所需材料和預計使用多少支霓虹光管，以構想製作時所需的技巧、時間和成本。例如在「漢寶酒樓」的霓虹光管接駁圖中，可以看出師傅根據霓虹光管的基本尺寸，以計算有多少個接駁位和所需多少支霓虹光管，才能足夠製成整個霓虹招牌。

師傅也必須知道招牌圖案或字體是否使用雙管或單管，例如「醬油」這兩個字是用雙管加「排骨」，並有指示當中的光管接駁位置。師傅按著這些草圖的模樣和線條，來屈曲霓虹光管以製成最終的霓虹招牌。

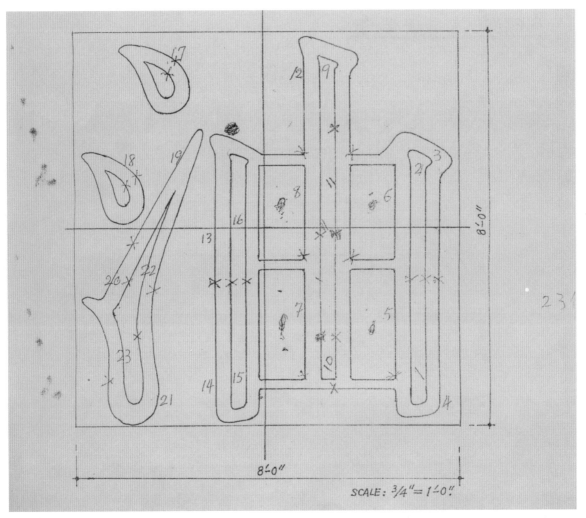

接駁管圖是用來計算需要使用多少支霓虹光管，以釐定日後製作時所需的技巧、時間和成本。

搭建施工圖詳述搭建招牌的相關資料，例如招牌的比例與建築物的關係，以及所需使用的支撐架等。

6 — 搭建施工指引圖

最後，是搭建施工指引圖，就是提供相關搭建招牌施工的資料，例如招牌的大小比例與建築物的關係，以計算霓虹招牌所需要多少承托力，需要用多少支撐架，以支撐整個招牌。例如「三喜百貨」和「嘉湖海鮮酒家」的搭建施工指引圖，也有助裝嵌招牌工人搭建竹棚或支架，來裝嵌建築物外的霓虹招牌。

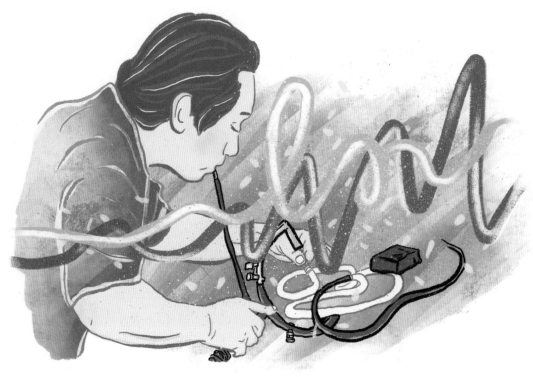

6.2 剛柔並重——胡智楷師傅

少有本土特色的霓虹招牌，香港的街道景觀亦變得越來越單一乏味。雖然現在街道上的霓虹招牌已買少見少，而霓虹招牌工業亦已步入夕陽，但胡師傅仍然對行業持正面積極的態度，默默地堅持下去。現在胡師傅不再懷緬八十年代霓虹招牌興旺的日子，他只願腳踏實地安守本分地在行業中堅守。

幸好近年多了人要求做室內的霓虹招牌，使這個工業仍有其價值和生存空間。此外，胡師傅也多接了關於霓虹燈藝術裝置的訂單，這讓他對霓虹工業有不同的想法，以及思考到有別的可能性。他認為以前做霓虹招牌大部分以商業為主，

霓虹燈製作技巧與工序

胡智楷師傅，人稱楷哥，自十七歲便跟隨爸爸在霓虹光管廠做暑期工，入行從事製作霓虹招牌已有三十多年，是現存少數在香港仍從事製作屈曲霓虹光管工序的師傅。胡師傅回想初入行時，適逢香港八十年代經濟起飛，各行各業需要大量霓虹招牌，在那個年頭，霓虹工業非常蓬勃。過去胡師傅靠一雙手製作了不少霓虹招牌，也曾參與一些具特色的霓虹燈項目，例如中銀大廈外牆的霓虹燈、朗豪坊頂層半圓形球體的霓虹燈等，都是胡師傅的作品。

近年，屋宇署已拆卸了不

要霓虹工藝得以延續，必須將這個傳統手藝傳承給下一代。

往往受制於客戶的要求，並沒有太多自主權，但這幾年與設計師或藝術家共同合作做了一些跟藝術相關的霓虹燈作品後，誘發他更有興趣追求不同的突破，並嘗試配合不同市場的需求。

除此之外，胡師傅亦深深明白，若要霓虹工藝得以延續，必須將這個傳統手藝傳承給下一代。他過去除了接受不同媒體的採訪介紹本土傳統霓虹工藝外，他更聯同不同的非牟利機構開辦霓虹燈工作坊，讓新一代有機會認識霓虹燈的製作過程，以讓他們加深認識本土文化手藝。

以下胡師傅會簡單介紹屈曲霓虹光管的技巧和製作步驟，好讓讀者能了解基本的概念。

1 基本工具　**2 燒管技術**　**3 吹管技術**　**4 屈管方式**　**5 霓虹測試**　**6 裝嵌工程**

1— 基本工具

所謂「工欲善其事，必先利其器。」若要成為屈曲霓虹光管達人談何容易，單是屈管的基本功，沒有花上八、九年時間浸淫，也是不能夠掌握當中的要訣的。但凡事都有開始點，作為初學者，我們可先從認識一些基本工具開始。從基本屈曲霓虹光管的工具裡，我們可從不同製作階段的需要來

劃分三種：前期、中期和後期不同類型的工具。

前期工具

前期工具包括草圖紙或白雞皮紙、麥克筆（Marker）和粉筆。霓虹光管師傅會先將客人的圖像或字體以一比一放大在草圖紙或白雞皮紙上，然後用較粗嘴的麥克筆按著放大的圖像或字體的輪廓勾劃在紙上。使用粗嘴麥克筆的好處，除了師傅可以清晰看到字體或圖像的線條輪廓外，若麥克筆的線條粗度與霓虹光管的粗度一致，這有助師傅更準確計算屈曲霓虹光管時的弧度控制和決定需用多少支霓虹光管，還有掌握哪一個位置需要接駁或延長。

普通一支標準霓虹光管的長度大約一千二百一十九毫米（約四呎），直徑約十二毫米。所以一支長條形的霓虹光

主要工具一覽

前期工具

雙頭火槍

草圖紙

墨水

十孔火槍

麥克筆

粉筆

後期工具

平裝畫筆

電極頭

水銀

供電流機

注入氣體機

抽真空機

中期工具

耐熱石塊

吹氣軟膠喉管

玻璃管活塞

三角銼

前期工序

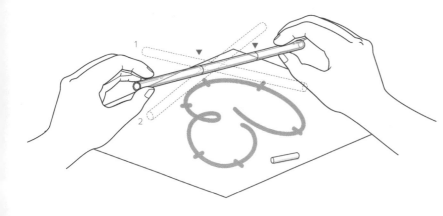

一般霓虹光管的標準長度只有四呎長，若招牌圖案或字體的長度長過四呎，那師傅便要接駁多支霓虹光管。

12 毫米

4 呎

在屈曲霓虹光管字體或圖像時，手稿必須反轉以方便師傅了解圖像的結構和決定扭轉方向。

若要將霓虹光管屈曲成弧形圖案，師傅會先將霓虹光管的末端放在草圖的起始點，然後按著草圖的弧度轉動霓虹光管，當到了一個要扭曲霓虹光管的要點位置時，師傅會用粉筆在霓虹光管上畫一下以作記號，這記號是指示該處要加熱，以使能夠扭曲。

之高，這個階段的技巧會在下使玻璃管垂直通透，難度十分部要直接打入適量的空氣，好控制火槍的火焰強弱，同時口傅要手口並用，師傅一方面要的工藝技術，因為這個階段師火槍等。這個階段最考驗師傅千層片、吹氣軟膠喉管和雙頭管活塞、三角銼、耐熱石塊、管。這個時期的工具包括玻璃步驟，就是燒熔霓虹光管和吹霓虹光管一般牽涉兩個主要後，便進入中期的製作。屈曲　　當前期的草圖準備就緒

中期工具

璃管，以作適當的扭曲。作時，師傅在這記號上燒軟玻畫上一個記號，以便在中期製筆在霓虹光管所要屈曲的位置巧才能做到。師傅一般先用粉案，這需要師傅多年的熟練技才能屈曲成一個複雜的字體或圖管必須作多次扭曲和接駁，

燒管技術

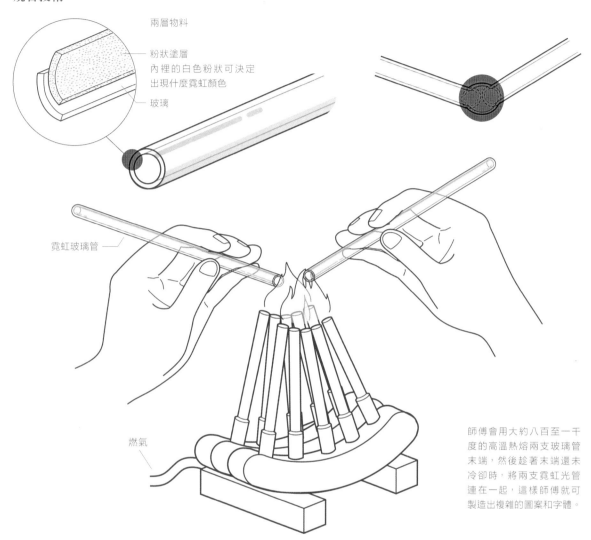

兩層物料

粉狀塗層
內裡的白色粉狀可決定
出現什麼霓虹顏色

玻璃

霓虹玻璃管

燃氣

師傅會用大約八百至一千
度的高溫熱熔兩支玻璃管
末端,然後趁著末端還未
冷卻時,將兩支霓虹光管
連在一起,這樣師傅就可
製造出複雜的圖案和字體。

一階段詳細敘述。

後期工具

當筆直的霓虹光管屈成了
特定的字體或圖案後,便進入
後期的工序,就是抽真空、注
入氣體和通電的步驟。這個時
期所需的工具包括遮蓋油、平
裝畫筆、電極頭、水銀、注入
氣體機、供電流機和抽真空機
等。當屈管師傅預備了整個霓
虹招牌的字體和圖案後,便會
裝嵌在招牌的鐵皮底板上,然
後運送到現場進行最後的招牌
裝嵌工程。

2 — 燒管技術

燒霓虹光管的工序是一種
要求極高的工藝過程。霓虹光
管是一條長條形的玻璃管;若
細心留意每支霓虹光管可分為
兩層物料,外層是玻璃管,內
層是粉狀塗層,這粉狀塗層已
決定了霓虹光管的顏色。由於

霓虹光管有著玻璃管的特性，就是玻璃管受熱處會變得柔軟，那時候師傅可將霓虹光管屈曲，待冷卻後，便會變得堅硬挺立。

在整個燒管的技巧中，師傅要注意三個重點，就是要控制火力均勻、手指柔軟度和霓虹光管溫度。霓虹光管的熱力控制十分重要。若熱力不足，霓虹光管便不能屈成想要的圖案；但過熱的話，霓虹光管有可能爆裂而傷及自己。所以師傅要掌握得恰到好處，才能控制霓虹光管的軟硬度。

控制火力均勻

燒霓虹光管的工具一般有兩種，第一是雙頭火槍，第二是十孔火槍。師傅可以緊握雙頭火槍手柄左右扭轉，這可使霓虹光管的特定位置平均受熱，適合局部及較細微的位置改動。至於十孔火槍是座檯式的，前後兩排各五支火槍，受熱範圍比雙頭火槍更為廣闊，這有助師傅屈曲較大面積或較大弧度的霓虹光管。

不論是十孔或是雙頭火槍，都是直接接駁石油氣，故溫度極高，火焰可提升至八百度高溫或以上，師傅要不斷觀察火焰的色澤，必須調校至火焰呈藍色，並保持火力供應穩定。

手指柔軟度

霓虹光管不能停頓在一個固定的位置受熱，這樣會容易令單邊的玻璃管燒穿，這是初學者因未能好好掌握而經常犯的錯誤。而控制的秘訣，是雙手必須隨著火焰的強弱，調節手上霓虹光管的高低，從而控制其溫度和軟度，適當的柔軟度可以讓師傅隨意屈曲，而不至於破壞霓虹光管。

霓虹光管溫度

霓虹光管是傳熱的，所以要確保雙手與受熱點保持一段安全距離。要達致適合屈曲的溫度，除了憑手的觸感外，師傅也要靠眼睛觀察霓虹光管的顏色變化，一般霓虹光管受熱而軟化的特徵是呈舌紅色且邊陲或外層呈軟綿綿狀，像剛融化的朱古力一樣。有經驗的師傅必須擁有十分銳利的眼睛，緊盯在受熱點，以決定是否繼續加熱或冷卻，或等待時機成熟扭曲霓虹光管。

3 — 吹管技術

吹管和燒管過程是一氣呵成的，並沒有先後次序之分，師傅必須反覆吹管和燒管，才能完美地屈曲霓虹光管。吹管技術就是師傅將口裡的空氣，透過膠喉管吹入霓虹光管內。情況就好像我們吹氣球一樣，當空氣吹進氣球裡，氣球因充

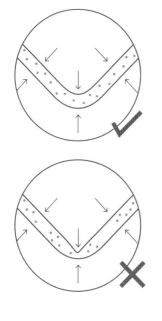

在末端放上活塞以防
吹進的空氣流走。

軟膠管

每次進行屈曲霓虹光管時,師傅必
須有技巧地吹入空氣,因為空氣的
流動可確保霓虹光管的轉角位置保
持闊度一致的視覺效果。

師傅也會利用耐熱石的角邊,將接駁後
凸出的霓虹光管部分來回推撞,以便修
直其凹凸表面。

耐熱石塊
由於加熱後的連接或扭曲玻璃管位置變得柔
軟,這時必須放上耐熱石塊以確保玻璃管垂直,
待冷卻後,連接的玻璃管位置會變得堅硬。

滿空氣而漲大;但不同的是,空氣不可無止境地吹進霓虹光管,否則霓虹光管就像氣球般吹漲了。師傅要小心翼翼將少量空氣緩緩地吹進霓虹光管裡,目的就是要確保其內壁空間能達致統一的口徑,特別是當扭曲後的轉折位置或兩支管的接駁位置,若果不吹入空氣,受熱後扭曲的轉折位置會被壓扁,這樣會影響線條在視覺上的統一性。所以若不想屈曲中的霓虹光管出現粗幼不一的情況,師傅就必須打進空氣,以確保最後成品的每一筆每一劃都有相同的粗幼效果。

偶有一些情況會發生,當兩支管接駁後,吹進的空氣會令兩支管的接駁位置腫脹,那時師傅會在該位置輕輕向前向後地壓向耐熱石塊的角邊或表層,以磨平接駁後的凹凸或腫脹部分。

屈管方式

初階

● 受熱接觸點　　★ 技巧難度

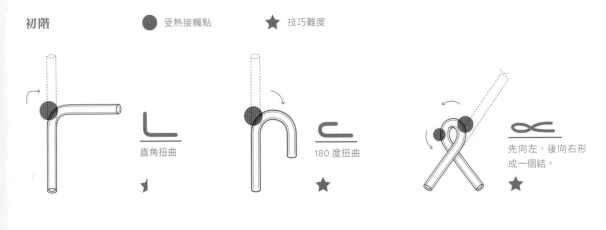

直角扭曲

180 度扭曲

先向左，後向右形
成一個結。

進階

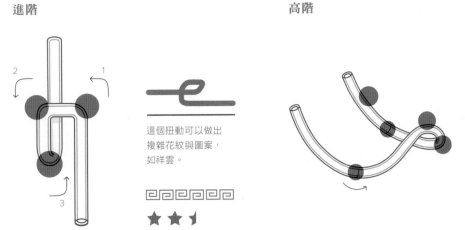

這個扭動可以做出
複雜花紋與圖案，
如祥雲。

高階

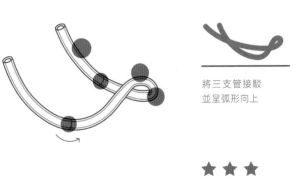

將三支管接駁
並呈弧形向上

4 — 屈管方式

屈管的類型可由淺入深來
分類，只要能好好掌握幾個基
本竅門，就可以駕馭複雜的圖
案和字體。

但要注意的是，每當進
行屈管的時候，師傅會將草稿
勾劃在草圖紙或白雞皮紙上，
然後將紙反轉來開始屈管。這
樣做的好處是師傅可以清楚了
解，然後決定在什麼位置扭曲
霓虹光管。當完成屈管後，將
霓虹光管反轉，可見正面的字
體和圖案會變得平坦，而多重
轉折屈曲的部分則在後面，不
容易讓途人看見。

屈曲霓虹光管的種類大
致可分為五種：直角屈管、U
形屈管、扭麻花屈管、多重屈
管和多重接駁屈管。這幾種類
型亦是由淺入深分類，即是說
直角屈管比較容易掌握，最適
合初學者練習，而多重接駁屈
管是難度最高和最考功夫的。

霓虹測試

末端必須加上電極以供電
源進入霓虹光管內

千層片
有助電源直接傳送到末端，另千層片也防止
因霓虹光管過熱而斷裂。

加電

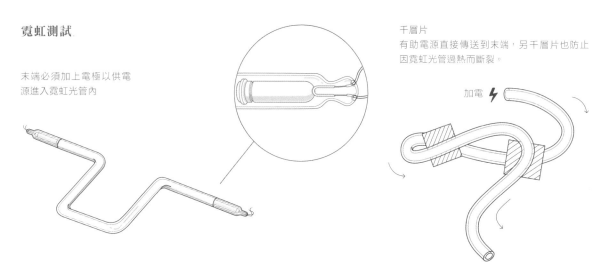

火牛
15,000w 火牛可以支援
四十呎長的霓虹光管。

意大利、中國內地和
香港也有生產火牛。

銅片

5 — 霓虹測試

當完成屈管的程序後，就要測試霓虹燈的效果。在做測試前，霓虹光管兩端必須裝上電極頭，兩端的電極頭有助之後供電。每一支霓虹光管必須進行抽真空過程，就是透過輸入電流清走管內的雜質，這時師傅會用「千層片」隔開管與管之間，以免在增加熱力的時候，管與管之間因受高熱而爆裂。

當霓虹光管內裡變成真空狀態之後，師傅會加入所需氣體，例如注入氬氣（Argon）霓虹光管會變藍色；注入氖氣（Neon），霓虹光管會變成紅色等諸如此類。

有時為了達致某一種難度的扭曲效果，師傅會用耐熱石塊承托和保持霓虹光管的特定屈曲狀態和角度，待冷卻後，霓虹光管便會變得堅硬挺立。

師傅會用黑色遮蓋油來使筆劃之間獨立分開，就這樣，整個「春」字便可清晰地呈現出來。

此外，每一支霓虹光管必須加入少量水銀，當一經通電，霓虹燈便會神奇地亮著。

但在霓虹光管製作的最後階段，特別是製作霓虹字，雖然霓虹光管已經抽了真空，並且可以亮著，但還是未完成的。因為整條霓虹光管都是透明玻璃管，當霓虹燈亮起時，當中的筆劃仍連在一起，筆劃與筆劃之間也未有分野，若是這樣，整個字並未能清晰呈現。所以師傅最後會用黑色遮蓋油，來遮蔽霓虹光管的某些部分，使筆劃與筆劃之間看似獨立分開，就這樣一個霓虹字便可以清晰地呈現出來了。

6— 裝嵌工程

當製作完成後，師傅會將這些霓虹光管逐一安裝在固定的招牌底盤上，然後用電線接駁，最後再連接火牛。若要拆開來看，整個霓虹招牌的底盤

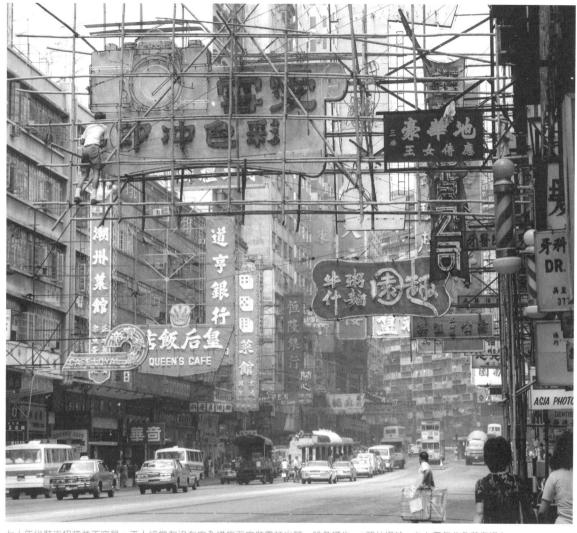

七十年代裝嵌招牌並不容易，工人經常在沒有安全措施下安裝霓虹光管，險象環生。(照片攝於一九七五年北角英皇道)

鑲嵌在招牌鐵架之上，鐵架是承托著從建築物延伸出來的整個招牌的重量，而招牌四邊亦繫上多條鋼纜，以確保招牌的安裝安全穩妥。

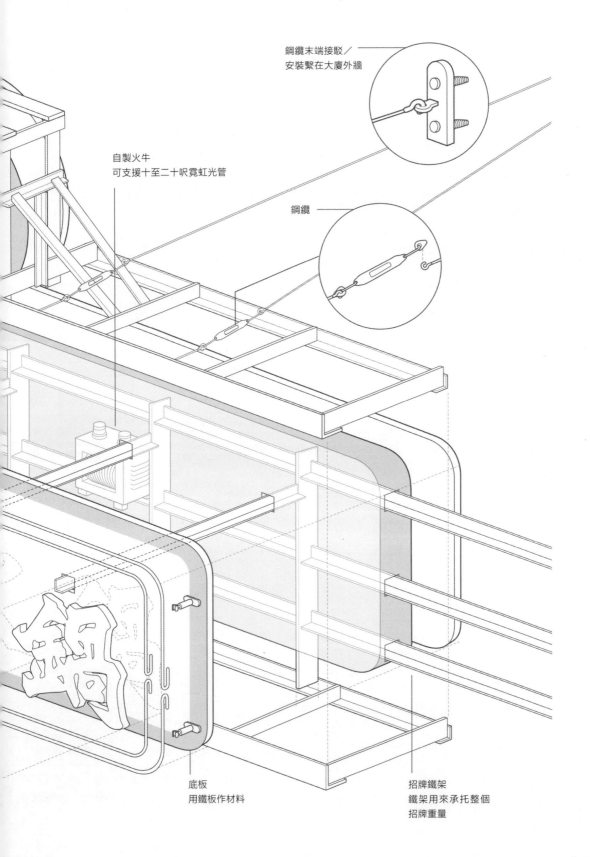

鋼纜末端接駁／
安裝繫在大廈外牆

自製火牛
可支援十至二十呎霓虹光管

鋼纜

底板
用鐵板作材料

招牌鐵架
鐵架用來承托整個
招牌重量

霓虹招牌的解構圖：食肆

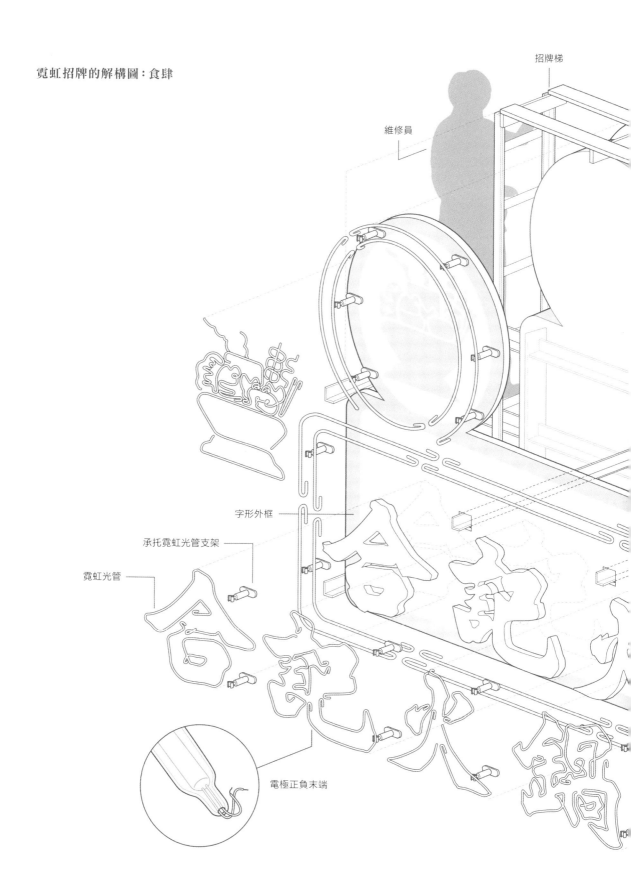

招牌梯

維修員

字形外框

承托霓虹光管支架

霓虹光管

電極正負末端

6.3

從事半個世紀的霓虹燈工作
——劉穩師傅

穩師傅的出身

劉穩，人稱穩師傅，一九五○年代中在南華霓虹電器廠有限公司（下簡稱「南華」）從學徒做到霓虹燈師傅，一做便是五十多年。

穩師傅在一九三九年於廣東省汕尾市海豐縣出生，成長於大家庭，共有十兄姊妹。

穩師傅大約十五、十六歲便從家鄉海豐來到香港，住在上海街的一幢唐樓。對於五十年代香港的生活面貌，穩師傅仍然記憶猶新，他憶述當時香港社會的人口比較少，生活也十分艱苦。「當時有一毫子給你，已經不知多好了，以前『斗零』可以買一個麵包，三毫子

可以買一碗『細蓉』（細碗雲吞麵）。」

當其時穩師傅的爸爸是在太陽霓虹光管公司做電機工程，以前做霓虹光管生意，客戶都是以外國公司為主，所以陽霓虹光管公司經營不理想，加上當時利國霓虹光管公司（下簡稱「利國」）從上海遷移到廣東後，再在香港設廠並大量招聘人手；當時利國的四位老闆都是有識之士，看見外國公司如何成功地應用霓虹光管來做招牌，他們四位便決定營辦霓虹光管招牌生意。

穩師傅憶述，「聽聞利國

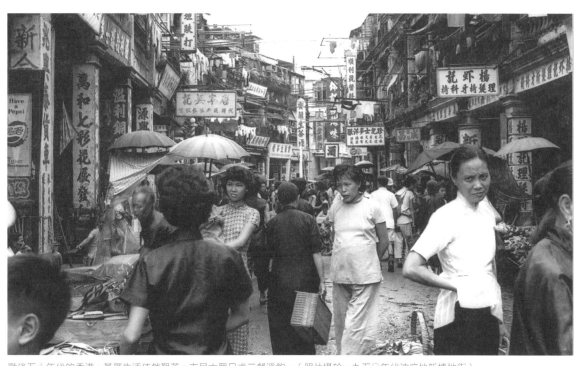

戰後五十年代的香港，基層生活依然艱苦，市民大眾只求三餐溫飽。（照片攝於一九五〇年代油麻地新填地街）

利國霓虹光管公司所使用的草圖尺寸資訊標籤。

入行經過

起初穩師傅未曾做霓虹燈學徒之先，曾在酒樓工作，做過大牌檔，也做過送外賣。

但當想到自己的前途，長遠而言，若沒有一技之長並不是辦法，在思前想後之際，碰巧穩師傅的爸爸剛從「太陽」轉工至「利國」，「當時爸爸也介紹我到利國公司打工，因為當時搵食十分艱難，要有一技之長，生活才有保障。」

再者，在一九六二年適逢遇上百年一遇的超級颱風「溫黛」吹襲香港，穩師傅憶述，「『溫黛』的風力超出十號風球的強力信號，當時天文台要出動『燒風炮』（以燃放炸藥產生巨響）來提醒香港市民颱風『溫黛』之強勁。」當年的這個颱風，令多個霓虹招牌倒塌和吹翻；風災過後，大量霓虹招牌有待復修。處於那個災難時期，利國特別高薪招聘大

四位老闆之一的徐耀通先生是滿清末的官員，而郭錦全先生在國民黨時期是交通局副局長，是負責廣東至香港一帶的交通鐵路管理，他們四位都是很有學識和大有來頭的人，當時廣州市十分繁華和熱鬧，很多國民黨有技術的工人和知識分子因著共產黨內戰進逼，不得不南來香港，所以利國最終在香港設廠。」在一九五〇年代，利國光管公司的舊址，大約就在現時中環恒生銀行大廈的位置。

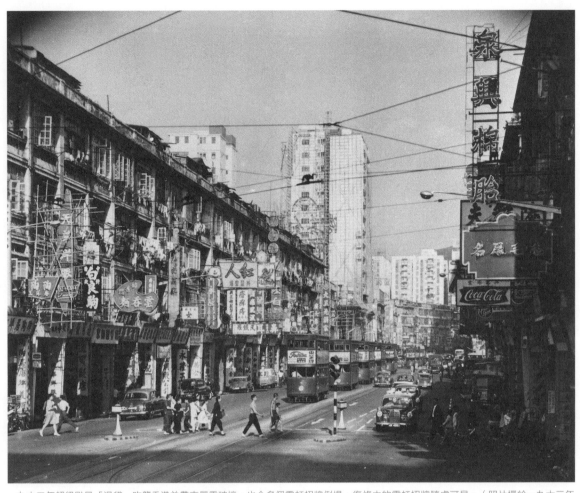

一九六二年超級颱風「溫黛」吹襲香港並帶來嚴重破壞，也令多個霓虹招牌倒塌，復修中的霓虹招牌隨處可見。（照片攝於一九六三年灣仔軒尼詩道）

必花上好幾年才能掌握初步的

要學習一套傳統工藝，定

教識徒弟無師父

到退休了。

利過渡到南華，之後一做便做

電器廠有限公司，穩師傅也順

一九七一年賣盤給南華霓虹燈

豐厚的收入。」後來，利國在

換，最終會為霓虹燈公司帶來

要求霓虹燈公司進行修補或更

會因打風而損毀，很多店主會

霓虹招牌生意的人來說，打風

是一個很好的機遇或增加做生

意的機會，因為很多霓虹招牌

程度上的破壞和損失；但對做

霓虹招牌生意的人來說，打風

一般做生意的人來說，打風並不

季節，穩師傅憶述，「對於一

好受，因為它對生意造成不同

的生涯。對於香港每年的打風

國並展開了他漫長做霓虹招牌

十三歲的穩師傅，便加入了利

修工作。就這樣當時年紀只有

量人手，來進行霓虹招牌的復

技巧和竅門，做霓虹招牌也是如此。昔日所謂的師徒制，學徒會與師傅一起生活，起初的兩三年只是跟頭跟尾或是做一些下欄的工作，大部分工作都是清潔、雜務和照顧師傅的日常起居生活，鮮有到工場直接跟師傅學做霓虹招牌。若學徒想學點東西，必須每日找機會在師傅身旁觀察或偷師，才能了解初步的做法；加上師徒制是沒有一套清晰兼系統化的學習過程，一切都是靠學徒自學和揣摩，邊觀察邊試做，但也要待下班後或工餘時間才能試做，故昔日的學師傅殊不容易。

穩師傅曾先後在利國和南華做學徒，兩間的師傅是截然不同的。穩師傅說，南華的師傅從廣東過來，這些師傅不會隨便教人，常擺架子，故意刁難，「他們明知你有興趣和願意學習如何製作霓虹招牌，但卻讓你去做別的事情。他們很自私，也不願意教，怕教識來的作品也很漂亮。此外，以前無論什麼人來到工場，都會謝絕參觀，因為不想讓外人看到師傅在做霓虹招牌。」

至於利國，穩師傅記得有幾個霓虹燈師傅來自上海，他們的技術特別厲害。事實上，昔日的霓虹招牌在上海已發揚光大，對當時年少的穩師傅來說，上海的科技和潮流叫人印象深刻；不論是裁縫手工或是霓虹燈技術，上海早已佔著領導地位。穩師傅記得當年在利國跟過一位上海師傅學習製作霓虹招牌，他最深刻的是，這位上海師傅曾吸食鴉片。「他姓鄭，四十多歲。不知道他從哪裡買來鴉片，可能在上海街附近，因為當時上海街品流複雜，什麼人都有！若果某天他不吸食鴉片，身體就會疲倦得像死了一樣！但他吸食之後，就會十分精神，做出

一切由燒霓虹燈，電極頭做起

穩師傅回首昔日由學徒做到霓虹燈師傅，過程十分艱辛，真的百般滋味在心頭。在訪問中，穩師傅雖表明辛苦，但卻倍加感恩。當問及初做學徒時，主要是學什麼基本功？他娓娓道出，「最基本就是要學懂如何燒霓虹燈的電極頭，即是在霓虹光管的前端及末端接駁兩極的玻璃電線頭，一經通電，霓虹燈才會亮著。製作霓虹招牌最簡單的開始，就是用霓虹直管接駁其他霓虹直管。」是，因為不須花太多時間來屈曲霓虹光管，只要前後加兩個燈頭便是了，待日子有功，掌握當中的竅門後，可練習如何按草圖來屈曲霓虹光管。而最困難的部分，就是屈『耳仔』（是指細小的部分，例如筆劃

南華的始創人譚華正博士，昔日被譽為「霓虹燈鉅子」，早在六十年代已跑到日本及東南亞等地進行霓虹燈業務考察。（資料來源：華僑日報，一九六五年六月五日（左），華僑日報，一九六六年七月二十七日（右））。

或是細小的公仔圖案），而困難在於霓虹光管沒有轉動的空間，你看這些細緻的圖案，製作過程很傷神，若果扭曲得不合比例或過度屈曲，整個圖案都會走樣。你看，最困難就是屈曲古老的英文字，特別是有襯線腳和有花紋的英文字體，這是最困難的。」但說到最難忘的霓虹招牌製作，穩師傅最感光榮的就是可以參與製作於七十年代位於佐敦的「樂聲牌」戶外霓虹招牌，這個巨型霓虹招牌差不多覆蓋了整座建築物側的立面，它還用上了約四千多支霓虹光管，其規模之大，成為一時佳話。而「樂聲牌」招牌更打破了當時健力士最大戶外霓虹招牌的世界紀錄，讓世界各地的人都知道香港是一個五光十色的繁華都市。

六十年代到日本和東南亞考察

提起「樂聲牌」的戶外霓虹招牌，已是上世紀七十年代的事了，但一手促成此事的南華的始創人譚華正博士，而昔日他更被譽為「霓虹燈鉅子」。從他的兒子譚浩瀚在訪問中提供的昔日剪報得悉，譚氏六十年代已到日本觀摩霓虹燈技術。根據華僑日報在一九六五年六月五日的報道指出，譚華正飛往日本東京、大阪等地進行霓虹燈業務考察；翌年華僑日報也有報道譚氏飛往日本考察一星期，是因為當時日本正流行活動光管圖案，他跟有相關技術的專家會面，並進行交流。報章除了講述日本考察外，亦提及譚氏曾到曼谷、新加坡和馬來西亞等地，並跟各霓虹燈製造公司高層或夥伴見面，以商討擴展海外業務。

對於早年譚氏曾到東南亞各地進行技術考察，穩師傅也記得此事。穩師傅表明譚氏昔日去日本東京，是為了滿足「樂聲牌」這個客戶對科技和技術的高要求。「『樂聲牌』要我們到日本看看他們供應的各種物料，例如電極及霓虹燈的顏色效果等。譚華正必須親身前往，以了解一切技術上的問題。由此得知，譚華正對這椿生意十分看重。」究竟為何譚氏可以做到日本巨頭「樂聲牌」的霓虹招牌？「這可能是由於他與蒙民偉一直有來往所致。蒙民偉代理「樂聲牌」，是蒙民偉將「樂聲牌」這個客戶交給譚華正的。但一切關於『樂聲牌』的品牌和設計都必須向日本總公司負責，若做得不好就不會有下一次，所以譚華正當然十分著緊。」憑藉譚氏的努力，最終贏得「樂聲

牌」的信任。過去多年來，南華一直製作不同大小的「樂聲牌」霓虹招牌。

寧願節衣縮食也要發薪水的好老闆

穩師傅過去半個世紀都在南華工作，雖然也曾有一段日子在利國打工，但大部分時間穩師傅都一直在為譚華正工作，問他原因，他這樣說：

「老實說，譚華正當老闆都算不錯。他曾對我說：『我也是辛苦捱出來，白手興家，當時只有一點錢，凡事都是由小做起。』他教人賺到一百元起碼要儲起十元，待日後有什麼急事，也得多個錢傍身，所以只花九十元就好了，不要把錢花光花盡。這就是他做人的原則。」對於穩師傅而言，譚氏跟他不單是夥計與老闆的關係，也是朋友及家人的關係。穩師傅憶述譚華正是一位值得敬重的老闆，「他曾提到，就養費用十分高昂，不是每個店主都可以負擔。所以很多店主從來沒有欠員工的錢，無論外判也好，公司人工也好，他自己寧願請人將招牌拆掉，一了百了。自此不少新商戶也不再使用霓虹招牌，這對業界帶來很大的衝擊和影響。還有，LED 燈的出現，亦令一眾小商舖棄用霓虹燈而改用 LED 燈，從而減低成本和維修的支出，這更令霓虹招牌行業雪上加霜。再加上有很多霓虹燈師傅已年紀老邁，在青黃不接的情況下，霓虹招牌行業只會不斷萎縮。穩師傅慨嘆現在的霓虹招牌行業已大不如前，霓虹招牌只會越來越少。雖然訪問到尾聲大家都慨嘆霓虹招牌行業已步入夕陽工業，這是不爭的事實，但穩師傅仍然對行業有信心，認為街頭只要一日有消費，就必有機會看見霓虹招牌的蹤影。

二千年後霓虹招牌行業走下坡

只可惜霓虹招牌行業在二千年之後一直走下坡，問到箇中原因，穩師傅不諱言，「自中國改革開放後，因為香港人工貴，商家賺不到豐厚利潤，為了減低成本開支，很多工廠唯有北移。」此外，政府在二○一○年推出的招牌檢驗計劃，有大量不合格的招牌必須拆除，若想保留招牌，其保

從事霓虹工藝半個世紀的穩師傅，以其精湛的手藝為香港街道增添色彩。

後記

日子過得很快，跟穩師傅話別差不多大半年後，突然收到穩師傅女兒的訊息，得知穩師傅入了醫院，當時一心想著前往探望，但訊息再次傳來，叮囑不須客氣前來探訪，並感謝過去對穩師傅的關心。在尊重他家人的意願下，我最終也沒有前往探望。再過多幾個月，在二〇一七年八月某天，我再次收到穩師傅女兒的訊息，訊息中提到穩師傅已安詳離世。在此我和研究團隊特別感激穩師傅在過去多次接受我們的訪問，並耐心講解霓虹燈製作的過程及技巧，並給予本研究很多有用的資料；但最重要的，是要衷心感謝穩師傅過去對香港霓虹燈行業的付出，並為平凡的香港街道添上五光十色的霓虹色彩。

6.4 見證霓虹招牌的轉變——單聖明師傅

裝大廈外牆的霓虹招牌等工作為主。「我不太懂屈曲霓虹光管，而且我是一個十分怕熱的人。你看！若辦公室的冷氣稍為不足，我都會全身流汗。所以，我是受不了屈曲霓虹光管時所發放的熱力和高溫。」

霓虹招牌行業並不是舒服的工種，需要一定程度上的體力勞動。單師傅從事了約十年多的霓虹招牌工作，也曾因厭倦而萌生轉行的念頭，但當想到人已三十多歲，亦了解自身除了懂這一行外，其他什麼都不懂；而當時霓虹招牌行業仍然十分蓬勃，加上收入也較其他行業可觀，想到將來仍有可為，所以很快便打消了轉行的

入行經過

五十多歲的單聖明師傅在霓虹招牌行業已有三十多年，算是這個夕陽行業中的「年輕」一輩。單師傅告訴筆者，「我是在一九八四年入行，當時的霓虹招牌行業十分興旺；以我而言，一切都頗新鮮。未入行前，你問我什麼是霓虹招牌，我是一竅不通的。每天在街上見到很多招牌，但從來不知道是如何製作的。但因為有一位舊同學在這一行工作，所以我就跟他入了這一行，誰知一做便是三十多年了。」

單師傅負責的主要不是屈曲霓虹光管的工序，而是以洽談訂單、視察畫圖，以至安

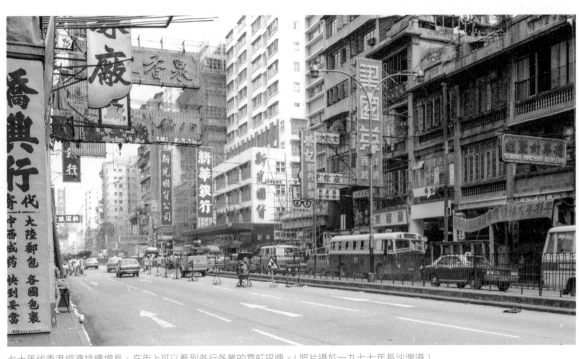

七十年代香港經濟持續增長，在街上可以看到各行各業的霓虹招牌。（照片攝於一九七七年長沙灣道）

念頭。到了現在單師傅慶幸當年沒有做錯決定，他仍然對霓虹招牌工作存有熱誠，亦希望為這個夕陽工業轉型出一分力，並多作推廣，讓更多年輕人認識和欣賞霓虹招牌工藝和美學，從而提升他們對霓虹招牌的保育意識。

從戶外到室內的轉變

根據單師傅在訪問中提到，自八十年代他開始從事這行，便見證著招牌類型的轉變，也反映不同年代庶民生活及行業的變遷。

單師傅所接的訂單有較多設計公司的項目，當中的想法前衛，並帶有藝術和設計色彩。單師傅認為香港九十年代初的設計多受外國潮流文化影響，

單師傅憶述他入行的時候，接到最多的是酒樓、菜館、餐廳、商業大廈和麻雀館的訂單。踏入九十年代中期，

「約在一九八九至一九九三年間，我開始承接了很多室內的霓虹燈生意，大部分都是髮型屋，當時差不多每間髮型屋都做霓虹燈。試過有一些髮型屋的裝修師傅拿著一筆錢來，拜託我們做霓虹燈裝飾，我們曾在一個月內做了二十間髮型屋的生意。」

除了髮型屋外，單師傅也將霓虹燈裝飾帶入商場，就是將霓虹燈由原先的室外轉到室內。八、九十年代不同的大型商場湧現，對霓虹燈裝飾的需

年輕人從外國讀書回來，在接受西方文化薰陶下，對霓虹行業注入新的可能性。「我有一位朋友到美國讀書，當時霓虹燈在美國也很流行，我在香港找不到有關霓虹燈的書籍，便委託他在美國找一些相關的。書多看了，才了解到外國會把霓虹燈圖案放在室內設計中，作為視覺美學上的裝飾點綴。

七十年代香港經濟持續增長，當時霓虹燈的應用大多以戶外大型廣告宣傳為主；但近年，卻逐漸從戶外轉到室內作小型佈置。以單師傅為例，他也多做了霓虹燈室內裝飾，例如星形霓虹燈作品，將它放在餐廳之內，有助營造室內浪漫氣氛。

求也因此而倍增，霓虹燈不單作為昔日戶外宣傳媒介，也逐漸地用作室內裝飾，以增加消費者的視覺觀感刺激，例如商場、百貨公司和娛樂場等，就愛使用霓虹燈來帶出現代化的玩樂氣氛。

Big Spender 的
高消費年代

說到百貨公司或購物中心，不得不提在八、九十年代不斷湧現的一眾日資百貨公司，例如松坂屋、吉之島、大丸百貨、八佰伴、三越、伊勢丹及崇光百貨等，它們曾令室內霓虹燈裝飾的需求激增。另外，這個時期也是夜總會林立、聲色犬馬的年代。很多外商特別是日本人都喜歡在消費場所或娛樂場所傾生意，娛樂場所的發展亦成為了霓虹視覺

單師傅憶述，「當年日本人普遍都是高消費力的一群。為了吸引他們來消費，夜總會的霓虹燈裝飾都要做得高級華麗。」據單師傅形容，當時夜總會的霓虹燈裝飾要做到有排場、有派頭和有氣勢，而且要越大越好。為此很多夜總會將整個外牆都覆蓋了霓虹燈的裝飾線條和幾何圖案。單師傅形

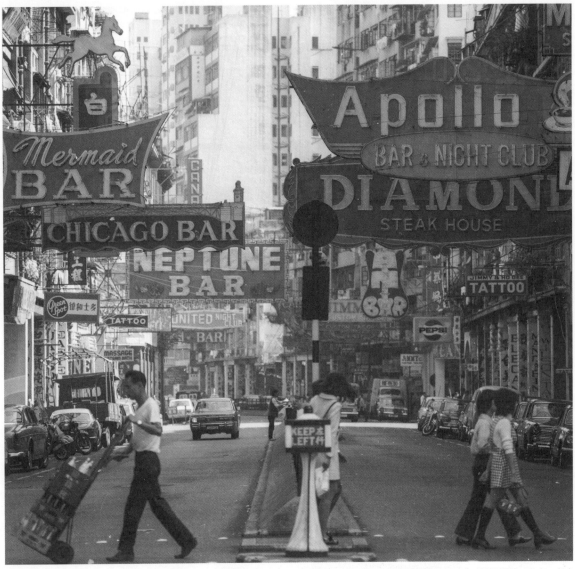

七、八十年代是夜總會林立、聲色犬馬的年代，一眾娛樂場所也得借助霓虹招牌的光來營造星光熠熠的大場面。（照片攝於一九七一年）

容當時的夜總會外牆，「要由頭光到尾，總之就要光！」

LED 燈 vs 霓虹燈

一直有業界認為 LED 燈的出現，是直接影響霓虹招牌生意的原因之一，甚至是不斷蠶食霓虹招牌行業的市場，以致這個行業加速步入式微。據單師傅分析，霓虹燈與 LED 燈各有好處，霓虹招牌始終有其存在價值，不會因此而被市場淘汰。「早幾年 LED 比較盛行的時候，公司都有做 LED 招牌，而我亦有跟客人分析有關的問題，但始終客人是消費者，若他們堅持要用 LED，我都會做。但幾年後的今天，他們都會叫我做霓虹招牌。這是因為霓虹招牌在香港已有幾十年歷史，以前做霓虹招牌的維修成本都頗低，一年只需做大約一至兩次都只是港幣三、四千元；但 LED 招牌每一次

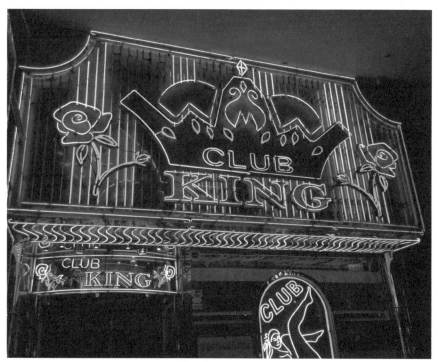

單師傅指出，製作有關娛樂場所的霓虹招牌如桑拿和夜總會，最好就是將所有的霓虹顏色放在招牌上，這有助撩動觀者的興奮和雀躍心情。

維修至少都要由八千元起，甚至可以是上萬元的維修費。」

單師傅說，LED 燈有一個致命傷，就是它的光衰問題，當某部份 LED 燈到期，就需要全部更換，變相又增加了一大筆工程費。相反，若霓虹招牌某部分有損壞，只需更換該部分便可。「你看這顆簡單的霓虹星形圖案，我只用了幾組簡單的霓虹燈拼在一起便成，如壞了一條或一組，只需作局部更換。但 LED 就不同，它要用整個鐵殼包著，然後在上面鋪滿 LED 燈，若損壞了要怎樣維修呢？如果招牌是裝在外牆，你就要租一個升降台，再加上兩個師傅，維修開支豈不是動輒上萬元？老闆計一計數，就會選用霓虹燈了。」

招牌佬的美學

憑著單師傅過去的經驗累

七、八十年代流行 Ray-Ban 太陽眼鏡，是昔日年輕人的指定潮物。當時不少眼鏡店都以一副大型霓虹 Ray-Ban 眼鏡框作為生招牌。

積及觀察，可歸納到相類店舖的招牌，或多或少都會慣用一套常用的顏色和圖案，雖然這些慣常用法都是憑藉店主的主觀經驗決定，沒有特定法則，但因為過去行業都經常使用，而自然而然地接受了這種顏色和圖案所附帶的意思。單師傅舉例說，「大部分酒樓的霓虹招牌字都是紅色，而圍邊是綠色或藍色；桑拿和夜總會的招牌，最好就是將所有顏色也放上；餐廳跟酒樓也差不多，名字要用搶眼的紅色，餐廳兩字會用綠色，圍邊可以用一條黃色一條藍色，感覺會比較新潮。」雖然招牌選色主要是按客人的要求，但有時單師傅也會給予意見。

至於圖案設計，一些特色酒家愛用圖案來標示招牌菜，例如「泉章居」招牌上的雞圖案，就代表其招牌菜是鹽焗雞。原來這個雞圖案是昔日

一位姓麥的插畫師所畫的。單師傅憶述，「麥生的美術根底好，他會到別人的店舖為該菜式拍攝一張照片，然後看著照片再手畫出雞的輪廓線。這是在電腦未出現前，插畫師經常做的工序；插圖畫好後會給客人過目，好讓他們能有一個概略的畫面。」

另外，除了餐飲業會經常用家禽或海鮮圖案來突顯該酒家或餐廳的招牌菜外，不同圖案也會在不同行業中應用。卡拉 OK 在九十年代興起，每間店的招牌都愛放音樂符號或咪高峰。當年有一段時間，桌球熱潮曾經席捲香港，那些桌球室的招牌上，就總要有一個人在打桌球。還有，眼鏡店的招牌就最經典，都是一副大型的霓虹眼鏡框，而這副眼鏡框可下望會見到五光十色的香港，『東方之珠』這個美譽亦由此得來。但現在從飛機向下望，已是黯淡無光，失卻了昔日的

是昔日年輕人的指定潮物。

製作霓虹招牌，除了初稿的手繪美術師外，還需要油漆油漆師傅的參與，使招牌在日間也「搶眼」。譬如燒鵝圖案，油漆師傅會繪畫出燒鵝的輪廓、陰影和深淺顏色，務求畫出燒鵝的真實感和立體感。這就是油漆師傅的厲害之處。

「東方之珠」是否名存實亡

對於很多人來說，霓虹招牌行業式微是一種遺憾。對此單師傅不忿地說，「不是我們業界的損失，而是香港的損失。香港為甚麼被稱為『東方之珠』，就是因為當年機場在市區，外國人飛來香港，當飛機低飛途經鬧市之上，旅客向

能是參考自國際知名品牌「雷朋」（Ray-Ban）。因為那個年代流行 Ray-Ban 太陽眼鏡，

這組充滿跳躍節拍的霓虹燈圖案，是單師傅的得意之作。

側視圖　　　　　　　　　　　　　　　　正視圖

200X200X8mm鉛水鐵板
40X40X5mm鉛水方通
100X50X6mm鉛水方通
客裝用M10鍍鋅螺絲
1050mm
800mm　　1630mm
3700mm

單師傅按照客人的要求，制定施工圖，以便更準確地完成霓虹招牌的設計和安裝。

景象。」

　　單師傅作為業界的一份子，當然想繼續保留霓虹招牌手藝，並讓更多有興趣的年輕人入行。但無奈的是現在沒有人願意入行，當單師傅想到後繼無人便慨嘆，「我們不會被市場淘汰，只會被自己淘汰。現在我一個月接十五項工程，我開始做不來。現在不是沒有市場，只是沒有人手。」現在仍然有一小撮人或有心的團體想保留，並推廣這個夕陽行業，以將「東方之珠」的美譽延續下去。所以，單師傅不介意接受不同的媒體訪問，希望為這個行業的文化和工藝傳承略盡綿力。

1,828 毫米

1,000 毫米

圍邊萬字綠色做二套

全部要放鐵字圖

中文 10 毫米大紅通心光管做二套

英文 10 毫米大紅單管做二套

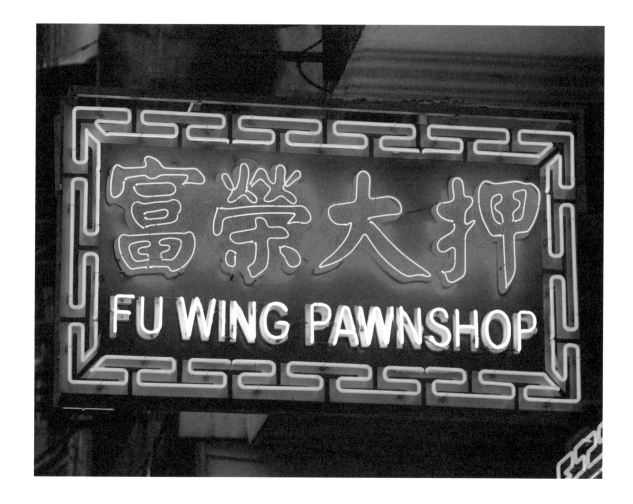

後記

昔日的香港街道佈滿層層疊疊、縱橫交錯的霓虹招牌，形成一種獨特的城市景觀。各商戶為了突顯商舖和商品的形象，均設計出別出心裁的霓虹招牌作招徠。當我們觀賞這些招牌，你會驚覺它們的存在，不單純滿足於本土美學與功能性上的展現，它們的存在也不自覺地建立我們與社區的歷史故事和獨特的視覺經驗，而這些經驗扣連著我們對居住的地方所產生的情感與記憶。

記得小時候住在旺角花園街，偶爾踢著拖鞋走到鄰近西洋菜街的「文華冰廳」吃早餐，簡單的嚐一口「菠蘿包」和「絲襪奶茶」就是昔日的童年回憶。雖然當時沒有像現在

那麼有意識地思考香港文化，但它卻不知不覺成為我兒時生活中的一部分。這家冰廳已於二〇一六年底光榮結業，結束了四十年的經營。還記得在冰廳結業前的一個月，在傳統媒體和社交網站上被大肆報道，許多招牌在街道廳？實情並不是這樣。正如前文所述，自從二〇一〇年屋宇署推行「招牌清拆令」以來，招牌的數目每年大幅度遞減，就屋宇署資料，在二〇一七年已有一千三百三十九個拆除或修葺的危險或棄置的招牌，而在二〇一八年預計清拆一千二百個招牌。由此可見，記錄香港的本土文化會因著少一個招牌，就少了一個記載香港歷史和視覺文化軌跡的機會。

而我也特意回來一趟，在那裡吃了一碟快餐式碟頭飯和再喝上一口濃滑奶茶。「文華冰廳」結業，它的霓虹招牌和店舖招牌也隨之然拆卸，昔日燈火通明的街道，彷彿也像缺少了什麼而變得黯淡。

在冰廳結業在即之時，我也曾為了它的招牌去留安排而四處打聽，希望有機會能將招牌保存下來，但最終還是無功而回。後來在輾轉間得知，已

有有心人將這個招牌保留了，那總算為香港霓虹招牌文化保留了一點命脈。

或許大眾會覺得奇怪，為何要為保留一個茶餐廳招牌而大費周章？現在不是還有許多招牌在街道

收藏霓虹招牌以外

◎ 定期舉辦專題展覽和文化學術講座
◎ 制定長遠招牌保育計劃
◎ 與亞洲和外國城市進行交流
◎ 成立招牌視覺研究基金
◎ 成立招牌與視覺文化檔案中心
◎ 定期推廣和介紹本土非主流視覺文化
◎ 舉辦霓虹招牌社區深度遊

招牌維修資助和保留計劃

◎ 成立保育招牌文化諮詢委員會
◎ 訂定招牌維修和保養費用資助計劃
◎ 制定和推廣相關招牌保育和安全政策
◎ 商討如何更長遠制定招牌保育方案
◎ 參考「古物諮詢委員會」所制定的評分制度

自願機構或非牟利機構

◎ 舉辦工藝工作坊或展覽
◎ 霓虹招牌工廠開放日
◎ 舉辦社區或霓虹招牌導賞團
◎ 推廣工藝傳承、師傅分享交流
◎ 保留或記錄霓虹招牌師傅的口述歷史

從個人出發

◎ 記錄霓虹招牌的數目和種類
◎ 透過不同媒介記錄
◎ 將蒐集回來的資料與人分享
◎ 將記錄寫成文字報告或轉化為藝術作品
◎ 參加社區中心所舉辦的霓虹招牌導賞團

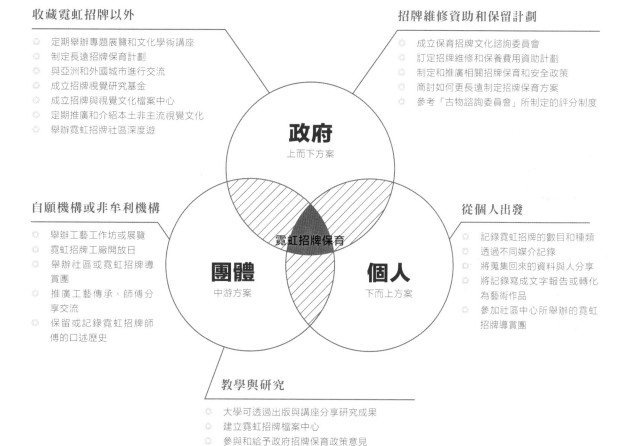

教學與研究

◎ 大學可透過出版與講座分享研究成果
◎ 建立霓虹招牌檔案中心
◎ 參與和給予政府招牌保育政策意見
◎ 參觀展覽與出席講座讓學生認識本土視覺文化的特色
◎ 將霓虹招牌文化列入視藝科和通識科題目
◎ 讓學生參與非牟利機構所舉辦的招牌導賞團

招牌保育的建議方案

如何平衡招牌保育和大眾安全

這是現屆或來屆政府需要認真處理的問題，當然保育香港本土文化，人人有責。

這不可能單靠由上而下的單一方案來解決問題，而事實上問題牽涉廣泛，例如招牌維修和保養、商戶責任、大廈外牆結構工程、小型工程建築條例、業主立案法團、行人安全、光污染、區議會、藝術發展、旅遊推廣和文化保育等。問題雖多，但不應因牽涉各種麻煩、承擔與責任誰執孰而作迴避。要解決這些問題，實在有賴各方出謀獻策。

為此筆者想帶出一些愚見或想法作為起始點，讓各方有識之士或關心香港招牌和本土文化的團體、學者、藝術家和朋友，能就此議題作討論和交流，為霓虹招牌保育方案作初步探索或提供可能性方案。

由上而下方案：政府與博物館

1 — 招牌維修資助和保留計劃

在香港霓虹招牌買少見少，本土文化和工藝面臨一場缺失之下，香港政府必須提出一些可行的補救方案和文化保育政策。政府或屋宇署應採取積極行動率頭為有價值的霓虹招牌維修或保養費包底，例如承擔霓虹招牌的全部保養費和維修費，又或與商戶共同承擔費用。這至少有助減慢霓虹招牌不斷被拆的危機，也令有特色的霓虹招牌能在原址保留，同時間也可確保和監管招牌的安全性，以保障行人安全。至於如何決定原址保留，當然必須在不影響居民居住質素和光污染的大前提下，應盡量保留霓虹招牌，以確保招牌在社區和街道共存，這亦有助持續吸引更多外國旅客來香港親身感受大街小巷中霓虹動感的魅力，讓昔日「東方之珠」的美譽得以延續。但什麼是有價值的霓虹招牌？這有待各方提出討論和定下準則，以謀求更清晰的指引。

方案提議

◎ 成立保育招牌文化諮詢委員會

◎ 訂定招牌維修和保養費用資助計劃

◎ 與各區區議會制定和推廣相關招牌保育和安全政策

◎ 屋宇署應與文化界團體和保育學者商討如何更長遠制定招牌保育方案

◎ 屋宇署可參考「古物諮詢委員會」所制定的評分制度，以定斷有價值的招牌並作出相對應的維修補貼和可獲原址保留招牌。

2　收藏霓虹招牌以外

香港的 M+視覺文化博物館預計二○一九年於西九文化區落成啟用，聽說博物館將會開設有關香港本土視覺文化常設展館，以展出昔日香港視覺文化物品，例如霓虹招牌。過去M+一直有保留或收藏大型霓虹招牌，例如「雞記蔴雀耍樂」和「森美餐廳」等。另外，M+也早於幾年前大力推動霓虹招牌視覺文化活動，例如建立專項網站「探索霓虹」，引發市民和媒體關心霓虹招牌的美學和去向，成績有目共睹。但隨著其文化活動的終結，近年香港市民對霓虹招牌的關心也逐漸冷卻。

作為香港首間視覺文化博覽館，希望它的影響力不是淪為消費旅遊景點，而是真的為我們的本土文化作橋頭堡，讓更多非主流的本土文化得以被認識。所以 M+不應只將展品放館內作收藏，也應帶領市民或外國旅客從展覽館走到街道上欣賞和認識香港霓虹招牌的歷史和工藝。另外，博覽館也應肩起教育市民的責任，以及制定長遠的霓虹招牌文化保育和研究計劃，例如制定展覽主題、成立研究基金和檔案中心、跟亞洲以至外國城市的視覺博物館交流等，從而推廣香港霓虹招牌的視覺文化。

方案提議

◎ 定期舉辦專題展覽和文化學術講座

◎ 制定長遠招牌保育計劃

◎ 與亞洲和外國城市進行交流

◎ 成立招牌視覺研究基金

◎ 成立招牌與視覺文化檔案中心

◎ 定期推廣和介紹本土非主流視覺文化

◎ 舉辦霓虹招牌社區深度遊

中游方案：非牟利機構與學校教育

1　教學與研究

在學校教育層面，可從教學與研究工作著手。任何跟視藝相關的科目，特別在中小學，都可以推動霓虹招牌作為本土視覺教育材料，學校可參加非牟利機構所舉辦的活動或作為通識科題材，來探討香港本土視覺文化議題，以增進年輕人對手工藝的認識。

在大學方面，除了可用作為教授相關視覺文化和設計的課程外，也可鼓勵從事相關的學術研究工作；同時，也可以開發大數據中心或霓虹招牌視覺檔案中心，好讓有興趣人士可以瀏覽和找尋相關的視覺資訊，甚至招牌的特定位置。例如理工大學設計學院之信息設計研究中心獲得由南華霓虹燈電器廠有限公司捐出的一千多幅手繪霓虹招牌初稿，以作收

舉辦的招牌導賞團，以親身感受製作霓虹招牌的過程，這有助更深刻認識霓虹燈的工藝與歷史文化。另外，協會也可以定期舉辦霓虹燈工作坊，讓中小學生透過課外活動或通識課程了解這些工藝，或讓有興趣的年輕人注入新思維，令這個行業得以再發展成創新文化。

藏和研究。這批手稿現正進行分類、數碼化記錄及進行編碼過程，以便日後作大數據分析及展覽用途。而這個研究項目的藏品及分析成果，將跟公眾人士分享或供借閱。若讀者、教育團體或機構對這個研究項目有興趣，可留意我們的社交平台「霓虹黯色」作進一步了解（www.facebook.com/hongkongneonlights）。

方案提議

◎ 大學可透過出版與講座分享研究成果

◎ 建立霓虹招牌檔案中心

◎ 參與和給予政府有關招牌保育政策的意見

◎ 中小學可透過參觀展覽與出席講座讓學生認識本土視覺文化的特色

◎ 將霓虹招牌文化列入視藝科和通識科題目

◎ 讓學生參與非牟利機構所

2 — 自願機構或非牟利機構

現時坊間已有不少非牟利團體，例如「文化葫蘆」和「長春社文化古蹟資源中心」等，不定期舉辦不同社區或招牌導賞團，希望藉此讓更多市民關心自己的社區，以至整個城市的發展。這些導賞團也可以透過欣賞招牌的視覺元素、工藝、文字與圖案、商舖與街道歷史等，從而促進對社區關懷並加強歸屬感。

另外，「霓虹招牌廣告從業員協會」是一群多年來從事霓虹招牌工藝和相關工作的師傅，協會以往主力提供技術培訓和相關活動給予業內人士，但協會也可以考慮將相關入門知識與公眾分享，或可定期舉行開放日，使市民可以透過探訪霓虹招牌製作工場，

方案提議

◎ 舉辦社區或霓虹招牌導賞團

◎ 霓虹招牌工廠開放日

◎ 舉辦工藝工作坊或展覽

◎ 在中小學推廣工藝傳承或舉行師傅分享交流日

◎ 保留或記錄霓虹招牌師傅的口述歷史

由下而上方案：從個人出發

正如之前所述，保育霓虹招牌的視覺文化不單純從上

而下的單一方案，保育工作也必須由下而上，就是每一個市民都有責任去維護和保育自己的社區文化，所以不管你是街坊、藝術家、設計師或學生都可以為霓虹招牌盡一點力。讀者可以由自己個人出發運用不同媒介來記錄常見的霓虹招牌，例如攝影、手繪和文字等的面向來記錄招牌的字體、視覺圖案、顏色和種類，讀者可以將蒐集回來的資料，透過社交平台跟大眾分享，或可將詳細記錄的結果，寫成一份通識教學報告或創作一件藝術品來表達你對招牌的看法，這也是一件美事。

方案提議

◎ 在所住的社區記錄霓虹招牌的數目和種類

◎ 記錄可透過不同媒介例如掃描和攝影

◎ 將蒐集回來的數據和資料透過社交平台作分享

◎ 將記錄的資料寫成文字報告或轉化成藝術作品

◎ 參加社區中心所舉辦的霓虹招牌導賞團

結語

如何平衡招牌保育和大眾安全的問題，需要涉及多方的討論和長遠的研究，並沒有單一的方案。而兩者也是沒有抵觸的。以上這些方法只是按照每一個層面來提供相對應的建議，這可能未能完全反映各持份者的實質資源、限制和意願，但它可作為保育霓虹招牌的起始點，可視作一個參考，並寄望能引發更進一步的討論。冀盼有更多關心霓虹招牌文化的朋友，能按照自己所熟悉的範疇多作討論和實踐，並在身處的社區為維護香港視覺文化出一分力，使我們的社區和街道文化更有朝氣和活力地延續發展。

參考資料

前言

呂大樂、大橋健一編,《城市接觸：香港街頭文化觀察》,香港：商務印書館（香港）有限公司,1989。

赤瀬川原平、藤森照信著,南伸坊編（1985）,嚴可婷、黃碧君、林皎碧譯,《路上觀察學入門》（路上觀察学入門）,台北市：行人文化實驗室行人股份有限公司,2014,初版。

第一章

1.1

Chen, X., Orum, A., Paulsen, K., & Ebrary, Inc. (2013). *Introduction to cities: How place and space shape human experience.* Chichester: Wiley-Blackwell.

Fried, M. (2000). Continuities and Discontinuities of Place. *Journal of Environmental Psychology*, 20 (3), 193–205.

Jacobs, J. (1961). *The death and life of great American cities.* New York: Random House.

Mah, A. (2009). Devastation but also Home: Place Attachment in Areas of Industrial Decline, *Home Cultures, The Journal of Architecture, Design and Domestic Space*, 6 (3), 287–310.

1.2

Venturi, R., Scott Brown, D., & Izenour, S. (1972). *Learning from Las Vegas : The forgotten symbolism of architectural form* (Rev. ed.). Cambridge, MA: MIT Press.

1.3

Lynch, K. (1960). *The image of the city.* Cambridge, MA: The MIT Press.

1.4

Redmond, S. (2004). *Liquid Metal: The Science Fiction Film Reader.* London: Wallflower Press.

Wong, K. Y. (2000). On the Edge of Spaces: Blade Runner, Ghost in the Shell, and Hong Kong's Cityscape. *Science Fiction Studies*, 27 (1).

Ryle, G. (1984). *The concept of mind.* Chicago: University of Chicago Press.

林逢祺（2000）,〈心靈的概念〉（The Concept of Mind）,國家教育研究院,取自 http://terms.naer.edu.tw/detail/1303155/。

任意行（2017）,〈《攻殼機動隊》開畫　為何選香港背景？《The Matrix》都抄考佢？〉,《香港01》,取自 https://www.hk01.com/熱爆話題/80594/攻殼機動隊-開畫-為何選香港背景-the-matrix-都抄考佢。

1.5

Arranz, A. (2014). Kowloon Walled City: a Place of Anarchy. *South China Morning Post.*

Bruno, G (1987). Ramble City: Postmodernism and Blade Runner. *October,* 41, 61–74. MIT Press.

Clarke, D. B. (1997). Consumption and the City, Modern and Postmodern. *International Journal of Urban and Regional Research,* 21 (2), 218–237.

Debord, G. (1983). *The Society of the Spectacle.* Detroit: Black & Red.

Kwok, B. S. H. & Coppoolse, A. (2018). Hues on a Shell: Cyber-Dystopia and the Hong Kong Façade in the Cinematic City. *WiderScreen 1–2 – City Imaginings and Urban Everyday Life.*

Kwok, B. S. H. & Coppoolse, A. (2017). Illuminography: A Survey of the Pictorial Language of Hong Kong's Neon Signs. *Visible Language,* 51 (1), 88–111.

Ribbat, C. (2013). *Flickering Light: A History of Neon.* London: Reaktion Books.

Roberts, A. (2016). *The History of Science Fiction.* London: Palgrave Macmillan.

Said, E. (1978). *Orientalism.* New York: Pantheon.

Sanders, L. P. (2008). *Postmodern Orientalism: William Gibson, Cyberpunk and Japan.* PhD diss., Massey University.

United Nations (2016). *The World's Cities in 2016.* Economics and Social Affairs.

第三章

3.4

蕭國健編著,《油尖旺區風物志》,香港:油尖旺區議會,2000,第二版。

鄭寶鴻,〈花園城市尖沙咀〉,2009,取自 http://www.thevoice.org.hk/thevoiceOnline/article.asp?Position=9&ToPage=2&Class=11。

文匯報,〈紙醉金迷 28 載　大富豪舞跳完〉,2012,取自 http://paper.wenweipo.com/2012/07/21/YO1207210014.htm。

3.5

饒玖才著,《香港的地名與地方歷史(上)——港島與九龍 》,香港:天地圖書有限公司,2011。

陳嘉文,〈街知巷聞:繁雜背後的生活感　活在佐敦好 sweet〉,《明報》,2016,取自 https://news.mingpao.com/pns/dailynews/web_tc/article/20160522/s00005/1463856116556。

3.6

蕭國健編著,《油尖旺區風物志》,香港:油尖旺區議會,2000,第二版。

饒玖才著,《香港的地名與地方歷史(上)——港島與九龍》,香港:天地圖書有限公司,2011。

3.7

劉以鬯著,《對倒》,香港:獲益出版事業有限公司,2000。

饒玖才著,《香港的地名與地方歷史(上)——港島與九龍》,香港:天地圖書有限公司,2011。

3.8

饒玖才著，《香港的地名與地方歷史（上）——港島與九龍》，香港：天地圖書有限公司，2011。

古物諮詢委員會，〈1444 幢歷史建築物簡要（二零零九年十二月十八日確定為二級歷史建築物：Number 289 舊九龍警察總部）〉，取自 http://www.aab.gov.hk/historicbuilding/cn/289_Appraisal_Chin.pdf。

第四章

4.1

Bright, A. A., Jr. (1949). *The electric-lamp industry: technological change and economic development from 1800 to 1947* (pp. 369). New York: The Macmillan Company.

Caba, R. (2003). *Finding the Neon Light, Part One—The Elements*. Retrieved from http://www.signindustry.com/neon/articles/2003-10-30-RC-FindingtheNeon.php3

Caba, R. L. (2004). *Finding the Neon Light, Part Three—The Father of Neon*. Retrieved from http://www.signindustry.com/neon/articles/2004-01-14-RC-FindingPt3.php3

Cutler, A. (2007). *A visual history of Times Square spectaculars*. Smithsonian. Retrieved from https://web.archive.org/web/20100620172251/http://www.si.edu/opa/insideresearch/articles/V17_TimesSquare.html

Freedman, A. (2011). *Tokyo in transit: Japanese culture on the rails and road* (pp. 145). California: Stanford University Press.

Miller, S. C. & Fink, D. G. (1935). *Neon signs: manufacture, installation, maintenance*. New York: McGraw-hill Book Company, Inc.

Nobelprize.org (2014). *The Nobel Prize in Chemistry 1904*. Retrieved from http://www.nobelprize.org/nobel_prizes/chemistry/laureates/1904/

Ribbat, C. (2013). *Flickering Light: A History of Neon*. London: Reaktion Books.

Thielen, M. (2005). Happy Birthday Neon!. *Signs of the Times*. Retrieved from https://web.archive.org/web/20120303060143/http://www.signmuseum.org/histories/happybirthdayneon.asp

Van Dulken, S. (2002). *Inventing the 20th Century: 100 Inventions that shaped the world; from the airplane to the zipper*. Washington Square, NY: New York University Press.

Weeks, M. E. (1960). *Discovery of the elements* (6th ed. 2nd printing). Pennsylvania: Journal of Chemical Education.

Wikipedia. Georges Claude. Retrieved from https://en.wikipedia.org/wiki/Georges_Claude

Wikipedia. Neon sign. Retrieved from https://en.wikipedia.org/wiki/Neon_sign

Wikipedia. Neon lighting. Retrieved from https://en.wikipedia.org/wiki/Neon_lighting

陳大華、於冰、何開賢、蔡祖泉編著，《霓虹燈製造技術與應用》，北京市：中國輕工業出版社，1997，第一版。

M+ 視覺博物館，〈探索霓虹〉，取自 http://www.neonsigns.hk/?lang=ch。

上海市地方志辦公室，〈霓虹燈〉，取自 http://www.shtong.gov.cn/node2/node2245/node68930/node68935/node68976/node68988/userobject1ai66722.html。

4.2
Ribbat, C. (2013). *Flickering Light: A History of Neon*. London: Reaktion Books.

Strattman, W. (2003). *Neon techniques: Handbook of neon sign and cold-cathode lighting* (4th ed.). Ohio: ST Publications.

Wikipedia. Neon. Retrieved from https://en.wikipedia.org/wiki/Neon

4.3
吳文正著，《街坊老店 II：金漆招牌》，文化葫蘆，2017。

成語故事，〈幌子的意思是什麼？〉，取自 http://chengyu.game2.tw/archives/192559#.WzRkXRIzZGM。

維基百科，〈幌子〉，取自 https://zh.wikipedia.org/wiki/%E5%B9%8C%E5%AD%90。

百科，〈幌子〉，取自 https://baike.baidu.com/item/%E5%B9%8C%E5%AD%90。

百科，〈在古代，廣告也這麼有範兒〉，取自 https://baike.baidu.com/tashuo/browse/content?id=7e0fcb27ac0ceef4478d8dcd&lemmaId=&fromLemmaModule=list。

4.4
Benton, C., Benton, T. & Wood, G. (2003). *Art Deco 1910-1939*. London: V&A Publications.

Johnston, T. & Erh, D. (2006). *Shanghai Art Deco*. Hong Kong: Old China Hand Press.

Pan, L. (2008). *Shanghai style: art and design between the wars*. Hong Kong: Joint Publishing.

Qian, X. (2012). *Neo-Haipai: A Typographic Representation Of Shanghai* (Master's thesis). College of Creative Arts, Massey University, Wellington, New Zealand.

Xu, S. L. (2009). *The Culture of Shanghai & Beijing*. Retrieved from https://web.archive.org/web/20121216011720/http://www.chinaculture.org/gb/en/2006-08/28/content_85051_2.htm

4.5
徐振邦及一羣 80 後本土青年寫作人著，《我哋當舖好有情》，香港：突破出版社，2015，初版。

城市字海策展團隊編著，《城市字海－香港城市景觀研究》，香港：長春社文化古蹟資源中心，2017 年，初版。

譚智恒，〈溝通的建築：香港霓虹招牌的視覺語言〉，取自 http://www.neonsigns.hk/neon-in-visual-culture/the-architecture-of-communication/?lang=ch。

4.6
林國強口述、查小欣撰寫，《雞鳴報喜──香港第一蔴雀家族「雞記」傳奇》，天地圖書有限公司，2018。

第五章

5.1

Gray, N. (1986). *A History of Lettering: Creative Experiment and Letter Identity*. Oxford: Phaidon Press.

Jaworski, A. and Thurlow, C. (2010). *Semiotic Landscapes: Language, Image, Space*. London: Continuum.

Papen, U. (2015). Signs in Cities: the discursive production and commodification of urban spaces. *Sociolinguistic Studies*, 9 (1), 1–26.

Warnke, I. H. (2013). Making place through urban epigraphy – Berlin Prenzlauer Berg and the grammar of linguistic landscapes. *Zeitschrift für Diskursforschung*, 2, 159–183.

Zukin, S. (1996). *The Cultures of Cities*. Hoboken: Blackwell Publishers.

〈砵蘭街的書香：華戈的街頭書法〉,《墨想（第六期）》,2011。

何桂蟬、巧詩,〈招牌書法字,街頭的美學〉,《明周》,2397 期,2015。

香港華戈書道學會,取自 http://www.wahgor.hk。

5.2

Delbanco, D. (2008). Chinese Calligraphy. In *Heilbrunn Timeline of Art History*. The Metropolitan Museum of Art. Retrieved from http://www.metmuseum.org/toah/hd/chcl/hd_chcl.htm

Ho, Y. M. C. (2007). *The Chinese Calligraphy Bible: Essential Illustrated Guide to Over 300 Beautiful Characters* (pp.14–15, 28–34). London: Barron's Educational Series, Inc.

Hough, J. (2013). *Chinese Calligraphy in Li Shu (Clerical Style)*. Retrieved from http://www.art-virtue.com/styles/li/index.htm

Lo, L.K. (n.d.). *Ancient Scripts: Chinese*. Retrieved from http://www.ancientscripts.com/chinese.html

Tam, K. (2014). *In search of Hong Kong's traditional calligraphic signs*. Retrieved from https://web.archive.org/web/20170313185057/http://invisibledesigns.org/calligraphic-signs/

王平、鄭蓓著,《漢字的形態》,鄭州：大象出版社,2007。

徐利明著,《中國書法風格史》,鄭州：河南美術出版社,2009。

邱振中著 ,《書法的形態與闡釋》,北京：中國人民大學出版社,2011。

靳埭強著 ,《字體設計 100+1》,香港：經濟日報出版社,2016。

譚智恒,〈追尋香港的北魏楷書招牌〉,取自 https://web.archive.org/web/20170314190506/http://invisibledesigns.org/%E5%8C%97%E9%AD%8F%E6%A5%B7%E6%9B%B8%E6%8B%9B%E7%89%8C/。

翰墨書院,〈書體練習——楷書及魏碑〉,取自 http://web.arte.gov.tw/calligraphy/schoolhtm/font3.htm。

毛筆基本法，〈書法革命論述（一）〉，取自 http://www.calligraphybasic.com/p.asp?l=1&id=7&id2=166。

壹讀，〈書法——詳解隸書發展的歷史〉，取自 https://read01.com/naOx3.html。

壹讀，〈【聚焦漢字文明】隸書：肇啟今文　波磔飛揚〉，取自 https://read01.com/amanAx.html。

每日頭條，〈文字的歷史：隸書的起源和演變〉，取自 https://kknews.cc/zh-hk/culture/g5ybx9.html。

每日頭條，〈如何欣賞隸書〉，取自 https://kknews.cc/culture/92q9y2l.html。

楷書網，〈楷書的形成歷史〉，取自 http://www.kai-shu.com/ksls/1678.html。

徐麗莎，〈書體源流與書法賞析〉，取自 http://www.cityu.edu.hk/lib/about/event/ch_calligraphy/regular_chi.htm。

5.5
陳雲著，《中文解毒——從混帳文字到通順中文》，香港：信報出版社，2008，初版。

中華人民共和國文化部，中國文字改革委員會，〈第一批異體字整理表〉，取自 http://cs.ananas.chaoxing.com/download/53915161a31094162f4c28ce。

中華民國教育部，〈異體字字典〉，取自 http://dict.variants.moe.edu.tw/variants/rbt/word_attribute.rbt?quote_code=QTA0NzYz。

教育部與國家語言文字工作委員會，〈通用規範漢字表〉，取自 http://www.gov.cn/zwgk/2013-08/19/content_2469793.htm。

教育局課程發展處（中國語文教育組），〈香港小學學習字詞表〉，取自 http://www.edbchinese.hk/lexlist_ch/。

常用字標準字形研究委員會，〈常用字字形表〉，取自 http://input.foruto.com/ccc/gongbiu/dzijingbiu/index.htm。

常用字標準字形研究委員會，〈《常用字字形表》異體類推偏旁表〉，取自 http://input.foruto.com/ccc/gongbiu/dzijingbiu/doc/dzijingbiu_ji-pin.pdf。

5.8
叁語設計編著，《真書》，2016。

第六章

6.2
陳大華、於冰、何開賢、蔡祖泉編著，《霓虹燈製造技術與應用》，北京市：中國輕工業出版社，1997，第一版。

鳴謝

本書能在短時間內得以成功出版，實在有賴各方友好協助。在此再次感謝「香港藝術發展局」資助本書的出版經費。感謝三聯書店出版一部經理李毓琪的參與及支持，使出版過程順利。感謝理工大學設計學院「信息設計研究室」團隊成員邱穎琛和何樂琳的傾力幫助和耐性，本書是沒可能如期出版。感謝書籍設計師陳曦成和插圖師何樂琳，為此書增添不少設計元素和色彩。感謝何靜琳和邱穎琛為內頁繪畫精細的信息圖像。更要感謝項目統籌邱穎琛以驚人效率統籌各方及收集資料，方能趕及出版。

此外，感謝兩位香港文化研究前輩吳俊雄教授和馬傑偉教授，以及廣告創意人曾錦程老師在百忙中接受訪問，為香港歷史脈絡提供更細緻動人的補充。感謝念飛（Dr. Anneke Coppoolse）為本書撰文，以為招牌視覺文化提出另一視點。最後，感謝各位霓虹招牌師傅：胡智楷、單聖明和劉穩及招牌字體師

傅：李建明、李威和華戈接受訪
問，使香港霓虹招牌美學和工藝得
以記錄、廣傳，並帶出保育意識。

在此感謝以下機構和人士給予此書
寶貴意見和支持（排名不分先後）

譚華正博士
譚浩瀚先生
韋基舜先生
馮兆華（華戈）先生
李維明小姐
李健明先生
李威師傅
單聖明師傅
胡智楷師傅
劉穩師傅
譚智恒師傅
陳濬人先生
吳文正先生
霍天雯女士
馬傑偉教授
吳俊雄教授
曾錦程先生
李昇平先生

李霞慈小姐
劉國偉先生
陳耀昌先生
香港藝術發展局
M+視覺文化博物館
理工大學設計學院
南華霓虹燈電器廠有限公司
霓虹招牌及燈箱廣告從業員協會
長春社文化古蹟資源中心
文化葫蘆

照片提供（排名不分先後）

譚智恒先生
陳濬人先生
李健明先生
馮兆華先生
單聖明師傅
政府新聞處檔案處
香港社會發展回顧項目檔案庫
南華霓虹燈電器廠有限公司

責任編輯 ———— 李宇汶
書籍設計 ———— 陳曦成
協　力 ———— 戴文琦

書　名 ———— 霓虹黯色——香港街道視覺文化記錄
作　者 ———— 郭斯恆

項目統籌 ———— 邱穎琛
內頁插圖 ———— 何樂琳
信息圖像 ———— 邱穎琛、何靜琳
攝　影 ———— 念飛、郭斯恆、陳慶彪、陳曉茵、香鈞祺、黃惠瑩、張曼慈

出　版 ———— 三聯書店（香港）有限公司
　　　　　　　香港北角英皇道四九九號北角工業大廈二十樓
　　　　　　　Joint Publishing (H.K.) Co., Ltd.
　　　　　　　20/F., North Point Industrial Building,
　　　　　　　499 King's Road, North Point, Hong Kong

香港發行 ———— 香港聯合書刊物流有限公司
　　　　　　　香港新界荃灣德士古道二二零至二四八號十六樓

印　刷 ———— 中華商務彩色印刷有限公司
　　　　　　　香港新界大埔汀麗路三十六號十四字樓

版　次 ———— 二〇一八年七月香港第一版第一次印刷
　　　　　　　二〇二四年二月香港第一版第四次印刷

規　格 ———— 16 開（185mm×255mm）三五二面

國際書號 ———— ISBN 978-962-04-4377-0
　　　　　　　©2018 Joint Publishing (H.K.) Co., Ltd.
　　　　　　　Published in Hong Kong, China.

香港藝術發展局
Hong Kong Arts Development Council　資助

三聯書店
http://jointpublishing.com

JPBooks.Plus
http://jpbooks.plus

香港藝術發展局全力支持藝術表達自由，本計劃內容並不反映本局意見。